高等院校艺术设计类专业系列教材

设计透视

原理与实战策略

张漫宇 编著

清华大学出版社

北京

内 容 简 介

透视是艺术设计创作必备的基础能力，只有深入理解透视原理，掌握透视图的制作技能，才能准确地表现人物和景物的比例、结构、造型，以及更好地把握人物和场景的空间关系。本书总结了作者多年的教学和实践经验，图文并茂、全面深入地讲解了透视的绘画技巧，是一本涵盖了各种透视场景的实用参考手册。全书共分为8章，内容包括透视的产生、发展和应用，平视物体透视，倾斜透视，曲形透视，人物场景透视，光影透视，夸张透视，以及综合案例的制作与解析。

本书适用于高等院校艺术设计相关专业的教师和学生，也可作为设计师和相关从业人员的参考用书。

图书在版编目(CIP)数据

设计透视原理与实战策略 / 张漫宇编著. —北京：清华大学出版社，2022.4
高等院校艺术设计类专业系列教材
ISBN 978-7-302-59550-2

Ⅰ. ①设… Ⅱ. ①张… Ⅲ. ①透视学—高等学校—教材 Ⅳ. ①J062

中国版本图书馆CIP数据核字(2021)第228938号

责任编辑：李 磊
封面设计：边家起
版式设计：孔祥峰
责任校对：马遥遥
责任印制：朱雨萌

出版发行：清华大学出版社
 网 址：http://www.tup.com.cn，http://www.wqbook.com
 地 址：北京清华大学学研大厦 A 座 邮 编：100084
 社 总 机：010-83470000 邮 购：010-62786544
 投稿与读者服务：010-62776969，c-service@tup.tsinghua.edu.cn
 质 量 反 馈：010-62772015，zhiliang@tup.tsinghua.edu.cn
印 装 者：三河市铭诚印务有限公司
经 销：全国新华书店
开 本：185mm×260mm 印 张：13.75 字 数：344 千字
版 次：2022 年 4 月第 1 版 印 次：2022 年 4 月第 1 次印刷
 （附小册子1本）
定 价：69.80 元

产品编号：081128-01

经常有人问："如何画画？"想必您阅读本书，也是想知道这个问题的答案。

绘画可以非常简单，只需要很少的材料：一支笔和一张纸。几乎每个人都有绘画的经历，也许是画一个简易地图为他人指明方向，也许是画一个示意图表达自己的意图，也许是在打电话时的信手涂鸦。这些日常活动涉及绘画的两个基本要素：选择和简化，即不受约束的线条绘制。

绘画也并非表面看上去那么简单，它是一种复杂而生动的艺术表达形式，能够完美地表现景物的自然美、人物的生动表情，甚至是复杂的心理活动，给观者以强烈的美的感受，令人赏心悦目。绘画者需要有敏锐的观察力、丰富的想象力、卓越的审美能力，以及综合的思维能力等。

为了使绘画这种非常多样化的活动易于理解，诸多优秀的艺术大师经过反复研究，对物景的形状和结构、纹理和图案，以及光影的微妙变化，都做了细致的总结，形成了一整套理论体系，即透视学。

透视是艺术家为了反映客观事物，从不同角度、方位，对当前的物象在二维（平面）表面上创建三维（深度和空间）的视错觉，描绘物象空间存在的现象，呈现自然逼真的三维物体的一种绘画技法。透视技法在造型上的独特艺术规律，带动了绘画、雕塑、建筑、设计等多门学科的发展，并为造型艺术奠定了基础。透视技法在绘画和设计中起着支配、调节画面中所有物体关系的作用，使画面中各要素相互联系，并产生立体感、空间感和纵深感等视觉效果。

透视学是绘画、设计等视觉艺术专业的一门基础技法理论课程，主要目的是训练绘画者从艺术设计的角度出发，掌握正确的观察方法，培养敏锐的造型观察能力，理解透视学原理。通过科学而系统的学习与训练，绘画者可熟练掌握透视学的基本方法与技巧，形成敏锐的视觉意识，实现视觉思维方式的转变。

本书阐释了绘制透视图的基本要求和方法，着重于精确绘制透视图的技巧及原理。书中内容可分为以下四个方面：

第一（第1章），介绍透视的产生、发展和应用，厘清透视学的脉络。

第二（第2~4章），介绍平视物体透视、倾斜透视及曲形透视的构成和绘制方法。这部分阐述了艺术设计透视的实用作图法及构图思路，以及表现技法中常用的技巧。

第三（第5~7章），介绍人物场景透视、光影透视和夸张透视，是线性透视中的阴影作图方法。这部分主要讲解了艺术设计中构建建筑物体立体感的有效手段，以及如何鲜明地展现人物在不同场景中的透视关系，是表现技法中不可缺少的内容。

第四（第8章），为综合案例的制作与解析，通过系统的案例训练，帮助读者建立一个全面、规范的透视学学习内容架构。

　　书中所有理论内容都附有图示，可以帮助读者理解并完成相关练习。

　　透视设计原理并不复杂，但是学习者必须对画面的空间保持敏感度，以敏锐的造型观察力理解透视原理，表达场景，创造性地进行空间透视表现。通过本书的学习，希望读者能够熟练掌握透视学的基本方法与技巧，在今后的艺术设计创作中，克服描绘人物形象和场景时遇到的困难，绘制出精美、满意的作品。

　　为便于读者学习，与本书配套的考试题库单独成册，随书赠送。同时，本书提供了完备的教学资源，包括 PPT 教学课件、考试题库答案，读者可扫描右侧二维码获取。

教学资源

　　本书在出版过程中得到了清华大学出版社的大力支持，在此表示真挚的感谢。另外，作者在编写本书的过程中，阅读、参考了大量国内外相关专家的书籍、资料，在此特向这些文献作者表示由衷的感谢！由于作者学识水平有限，书中难免有不妥之处，诚挚地希望专家和读者批评、指正，提出意见和建议，以便改进和修正。

编　者
2022 年 4 月

目 录

第5章　人物场景透视　　137

第6章　光影透视　　159

第7章　夸张透视　　183

第8章　综合案例　　195

参考文献　　212

第1章 透视的产生、发展和应用

本章概述：

视觉空间的透视表现是历代艺术家对视觉空间不断探索的产物。本章旨在厘清透视的产生和发展，以及在西方绘画与中国绘画中的具体应用。

教学目标：

通过本章的学习，读者能够准确掌握透视的基本概念和方法。

本章要点：

掌握透视的类别，以及透视在西方绘画和中国绘画中的应用。

1.1 透视学概述

透视学是研究如何在平面上表现物体立体感和空间感的原理与规律的学科，运用透视规律可以指导我们用现实中看到的形态去描绘物像。它不仅能在平面的纸上创造出无限深远的三维空间，还能使我们的室外写生、动画场景设计和人物创作更加真实而生动。

透视学是艺术设计专业的基础课，也是进行艺术创作必备的基础能力，只有深入理解透视原理，掌握透视图的制作技巧，才能准确地表现人物及景物的比例、结构、造型，更好地把握人物及场景的空间关系。

▼ 1.1.1 透视与透视学

透视是人类文明最伟大的成就之一，是欧洲文艺复兴时期重要的科学发现，它见证了视觉由感性认识到理性认识的过程，为人类认识世界、感知世界、表现世界提供了方法。人类对透视原理的探索可以追溯到古希腊时期，透视作为数学中几何分科的一个独立分支出现。对透视的科学研究始于 14 世纪的文艺复兴时期，完成于 18 世纪中叶。

透视学主要研究眼睛与物景间的关系，是运用几何科学与艺术相结合的方法，在有限的距离内观察景物所产生投影现象的原理和规律，并加以分析研究的一门独立学科。它能够帮助学习者使用各种透视原理和规律，准确地在二维平面上表现出三维物景效果，创作出有立体感、纵深感、空间感，近大远小，符合视觉规律的图画。

▼ 1.1.2 透视现象的形成

当我们站在宽广马路的中间时，会看到本来平行的马路，远远望去，路两侧之间的距离

越来越窄，进而消失在远处的一点上，如图 1-1 所示。如果这时候远处疾驰而来一辆汽车，你会发现汽车越来越大、越来越清晰，如图 1-2 所示。这种近大远小、近实远虚的现象客观存在于我们的视觉中，这种变化被称为透视变化。

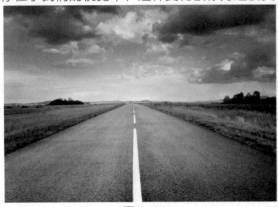

图 1-1 　　　　　　　　　　　　　　　　图 1-2

透视现象的形成与眼睛的内部构造有关，我们生活的物质世界是三维的空间，但反映空间的视像在视网膜上是扁平的，也就是说，视像实际上是二维曲面的。如何在一张二维空间的平面上把物景还原成三维立体空间的效果，这就衍生出我们今天要学习的内容——透视学，如图 1-3 所示。

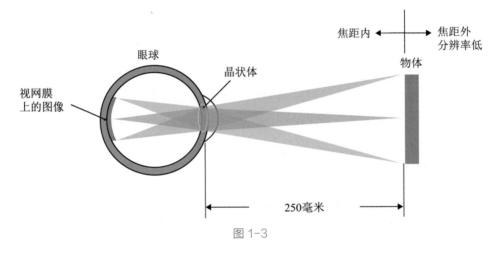

图 1-3

实际上，透视是一种绘画活动中的观察方法和研究画面空间的专业术语，通过这种方法可以归纳出视觉空间变化的规律。

▼ 1.1.3 透视画面的绘制方法

人的眼睛和被观察物体之间放置一个与观察者面部相互平行的透明平面，观察者眼睛在不移动位置的条件下，只需在透明平面上依样重叠画出物体的形态，即视觉形态。

在绘制视觉形态前，首先要观察透视的深度变化，透视图要用长短不同的线准确地画出

透视深度的透视线。在观察和写生时，在画者和被画物体之间假想一面玻璃，固定住眼睛的位置（用一只眼睛看），连接物体的关键点与眼睛形成视线，再相交于假想的玻璃，在玻璃上呈现的各个点的位置就是要画的三维物体在二维平面上的点的位置。这是西方古典绘画透视学的应用方法，如图 1-4 所示。

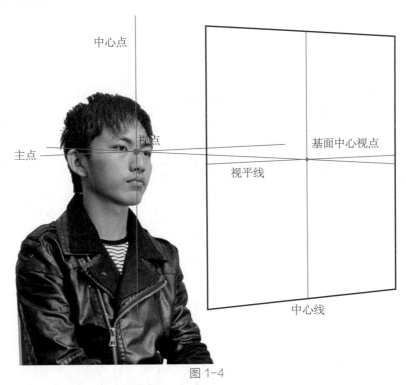

图 1-4

学习透视学，我们不能用孤立的方式看待物体景物的透视现象，而是要掌握透视变化的基本原理，并将其运用到绘画和设计当中。

▼ 1.1.4　透视学的含义

1. 广义透视学

广义透视学，泛指各种空间表现的方法。根据空间表现方法的不同，可将透视分为：纵透视、斜透视、重叠法、近大远小法、近缩法、空气透视法、色彩透视法、环形透视、透明透视和散点透视等。

（1）纵透视。将平面上离视者远的物体画在离视者近的物体上面，画面呈现出纵深效果。这种绘制方法在人类早期的绘画艺术中经常可以看到，最典型的是埃及墓室壁画的构图，远景作为一条横带完全置于近景横带之上，如图 1-5 所示。在儿童画中我们也经常会看到这种画法，所有物体都放置在一个平面上，物体没有近大远小的区别，只是通过其高低位置来体现透视感。现代很多画家也经常使用这种方法，描绘出的世界往往带给我们特别的感受。

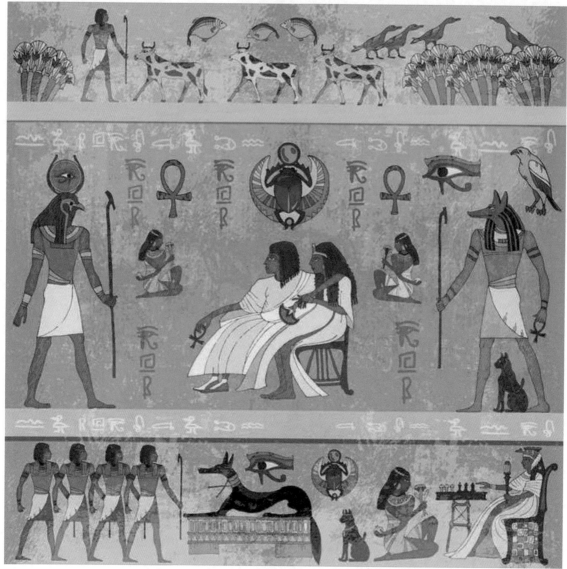

图 1-5

　　(2) 斜透视。离视者远的物体，沿斜轴线向上延伸。在菲利皮诺·利比 (Filippino Lippi) 创作的《托比亚斯和天使》作品中，我们明显可以看到斜透视的表现手法，如图 1-6 所示。

　　(3) 重叠法。重叠法又称为遮挡法，是让前景物体在后景物体之上，利用前面的物体部分遮挡后面的物体来表现空间感。如但丁·加百利·罗塞蒂 (Dante Gabriel Rossetti) 创作的《牧草地上的凉亭》，遮挡法使有限的画面内表现更多内容成为可能，如图 1-7 所示。在儿童画中，小朋友们往往采用混合式的绘画空间来表现他们对世界的认知，而他们主要采用的空间表现方式就是"左右上下关系"和"部分遮挡关系"。

图 1-6

图 1-7

（4）近大远小法。将远的物体画得比近处的同等物体小，如图 1-8 所示。这种方法也是现代线性透视学的重要理论基础。

图 1-8

（5）近缩法。在同样的物体上，为防止近部正常透视太大，而遮挡远部物体的呈现，会有意缩小近部，以求得完整的画面效果。 寺庙中的佛像在塑造时是向上逐渐膨大，使人在其下仰视时，避免过度的近大远小变化，以得到完整的视觉印象，如图 1-9 所示。

图 1-9

(6) 空气透视法。人眼在观察景物时，光线通过空气发生了折射的现象，从而产生了近实远虚的视觉效果，即物体距离越远，形象越模糊。近处的景物较暗，远处的景物较亮，最远处的景物往往和天空混为一体，甚至消失。因此，绘画时候常利用虚实和黑白关系来表现由空气造成的视觉感受。如 1415—1432 年凡·艾克兄弟创作的《根特祭坛画》，就是用这种方法营造画面的真实感，如图 1-10 所示。

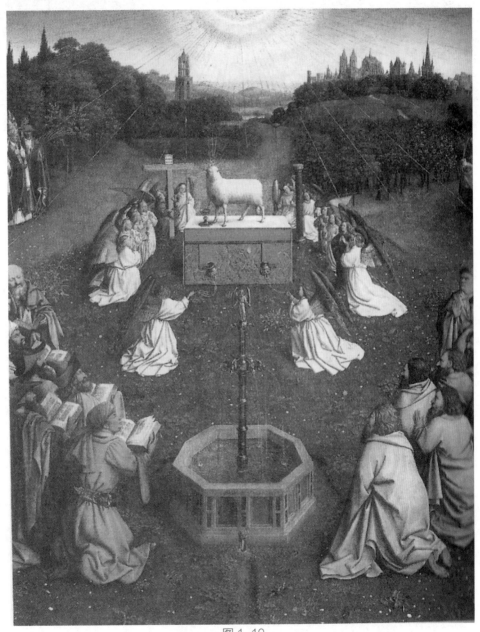

图 1-10

(7) 色彩透视法。色彩透视是一种利用色彩和视觉效果的心理技术进行空间表达的方法。物体反射的光色需通过空气介质，因空气的阻隔，同颜色物体距离近则鲜明，距离远则色彩灰淡，所以通过改变颜色和对比度可以创建诸如远近等的层次和空间，如图 1-11 所示。

图 1-11

　　(8) 环形透视。环形透视的特点是不固定视点,视点在围绕对象做环形运动,因而能把对象的各个侧面及背面进行全方位的展示。环形透视在我国传统民间美术中是最为常见的,如清杜公草堂图刻石四合院,就是把上下左右的殿宇回廊平面铺开,朝向画面的中心,如图 1-12 所示。

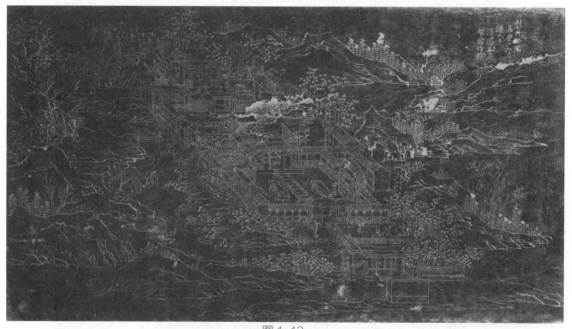

图 1-12

　　(9) 透明透视。透明透视是指所描绘的对象内外重叠或前后重叠、互不遮挡,如透过房屋的墙面可以看到屋内的景象等,如图 1-13 所示的汉画像砖。这一表现手法常见于民间美术。民间美术之所以能突破透视规律的局限,在于其抛开了自然对象的实体真实,即立体的、占有一定空间的真实,而是以全部感性与理性的认识来综合表现对象,即观看的真实让位于观念的真实,客体形象的真实让位于心象的真实。此外,儿童画中也经常能看到这种关注表达内心感受的空间表现手法。

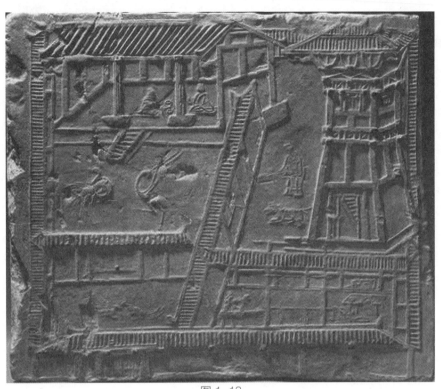

图 1-13

(10) 散点透视。散点透视是指画面中有一群与画面同样宽的分散的视点群，画面与视点群之间，是无数与画面垂直的平行视线，形成画面的每个部分都是平视的效果。由于画面的视点不是集中的，而是分散到与画面等大面积，成为无数分散的视点，故名散点透视。观赏该画面，若从一点看全幅，则不符合透视法，但是当观赏者移动着去欣赏画面时，每个局部都是一幅景象，这种透视方法有利于充分表现人物及场景局部细节，如图 1-14 所示。

图 1-14

2. 狭义透视学

狭义透视学即线性透视学方法，它是文艺复兴时期的产物，即合乎科学规则地再现物体的实际空间位置。这种系统总结研究物体形状变化和规律的方法，是线性透视的基础。

15世纪，意大利画家莱昂·巴蒂斯塔·阿尔贝蒂 (Leon Battista Alberti) 在其著作《论绘画》中叙述了绘画的数学基础，也论述了透视的重要性。同期的意大利画家皮耶罗·德拉·弗朗切斯卡 (Piero Della Francesca) 对透视学最有贡献，其画作中融合了几何透视学原理，以及光线和色彩的应用。德国画家阿尔布雷特·丢勒 (Albrecht Dürer) 把几何学运用到艺术中来，使透视学获得了理论上的发展。18世纪末，法国工程师蒙许 (Munsch) 创立的直角投影画法，完成了正确描绘任何物体及其空间位置的作图方法，即线性透视。

透视学在绘画中占有很大的比重，列奥纳多·达·芬奇 (Leonardo Da Vinci) 曾叙述过如何描绘对象：取一张对开纸张大小的玻璃板，将它稳固地树立于眼前，即在绘画人的眼睛和所要描绘的物体之间。然后让眼睛保持在离玻璃三分之二壁尺 (约 76cm) 的地方，闭上或遮住一只眼，用画笔或红粉笔在玻璃板上瞄下你透过玻璃板所见之物，再将它转描到纸上。这是西方古典绘画透视学的应用方法，如图 1-15 所示。

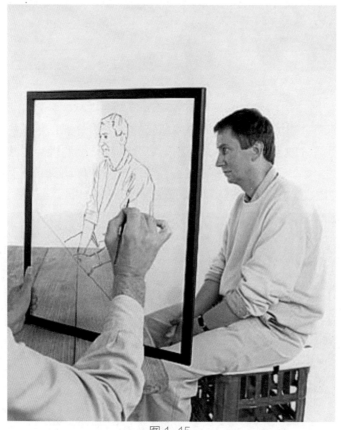

图 1-15

达·芬奇通过实例研究，创造了科学的空气透视和隐形透视绘画方法，这些成果总称为透视学。代表其艺术成就高峰的名作《最后的晚餐》正是利用这种方法绘制的，如图 1-16 所示。

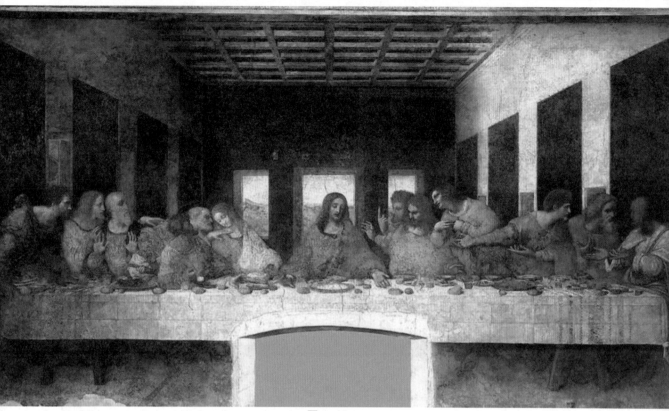

图 1-16

1.2　透视理论的发展与应用

▼ 1.2.1　透视理论在西方的发展和应用

1. 透视在绘画中的应用

透视技术的应用，可以追溯到 30 000 年前人类开始用画面记录日常生活的洞穴壁画，如法国南部肖维岩洞穴中的壁画，其使用重叠的形式表示一些物体比其他物体更远。古埃及的壁画和浅浮雕显示出更精确但相似的空间深度方法，动物和人物形象经常相互重叠。不过在这些非常早期的案例中，所有对建筑空间的描述要么不存在，要么是非常平面的。

在公元前 1 世纪左右的古罗马，透视技术已经相当成熟，它主要用作装饰室内生活空间。那时墙壁上的图案大多使用错视壁画形式，它创造了空间深度的视觉错觉，作为扩大房间感知面积或模仿外部花园的手段。位于罗马帕拉蒂尼山的莉薇娅之家是一个很好的案例，房间内部装饰着视错觉花园和凉亭的壁画，如图 1-17 所示。在壁画中，两个中心列位于前景，而两个最外侧列的基部和内部明显地会聚在一个消失点上。这表明几个世纪以来，艺术家广泛地对透视进行理解和实践探索。

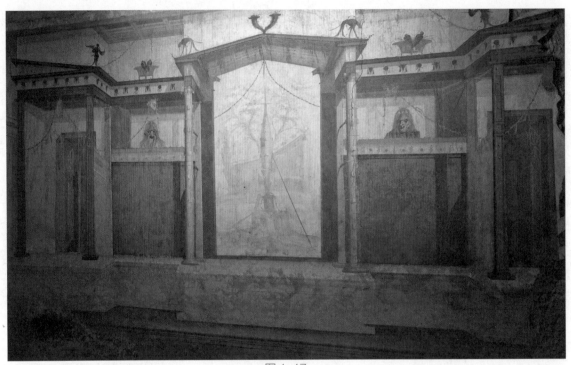

图 1-17

　　随着罗马帝国的权力转移到君士坦丁堡，艺术家受到该地区艺术风格的影响，在平面上描绘深度的方式也发生了很明显的变化，绘画中的"拜占庭视角"开始出现在宗教图像中。这种绘制方法被称为"反向透视"，它将观察者放置在主体和消失点之间，使得当物体后退到一定距离时，看起来变得更大而不是更小。如 1250/1257 年，画师在霍德贡修道院创作的《卡恩圣母》，如图 1-18 所示，画中圣母和圣婴的图像，椅子和脚凳的线条向观察者聚集。

　　在中世纪中期，透视方法的使用逐步减少，特别是在宗教绘画领域，它可能与艺术家及其顾客的意图有关。而到了 13 世纪晚期，艺术家们"重新发现"如何以透视的方式进行绘画，他们很清楚，线条会集中在消失点上。意大利阿西西的圣方济各教堂中的壁画创作于 1297—1299 年，如图 1-19 所示。画中左上角的小楼梯着陆，因为它与楼梯顶部的落地或上部的小寺庙对应，两者似乎都集中在远处的消失点上。值得一提的是，画中人物看起来更具三维效果，这主要归功于他们的造型和色彩。

　　14 世纪初，文艺复兴在意大利兴起，绘画在人文主义思潮和科学技术的双重影响下蓬勃发展，绘画理论也在这一时期经历了萌芽、发展并不断完善。艺术大师们以实验方法和数学方法去观察自然界和人，将艺术与科学结合，赋予了绘画鲜明的时代特征。那一时期的艺术家们热衷研究透视，并进行大量而系统的人体解剖，观察、探究、记录人体肌肉和骨骼构造；总结出的平行透视构图形式具有对称感强、纵深感强、稳定感强的特点，适合庄重和大场景的题材，特别适合用来表现宗教题材的画作。这些研究得到广泛的认可并在此后几百年的艺术创作中被不断采用。

图 1-18

图 1-19

1344 年，意大利锡耶纳画派画家安布罗吉奥·洛伦泽蒂 (Ambrogio Lorenzetti)，绘制了《天使报喜》，如图 1-20 所示。作品中地板的设计准确地展示了一点透视的绘画方法，这是文艺复兴时期最早、最精细的结构视角之一。意大利文艺复兴早期著名建筑师与工程师菲利波·布鲁内列斯基 (Filippo Brunelleschi) 也对透视进行了各种实验，后人普遍认为他在 1420 年左右"发明"了线性透视。

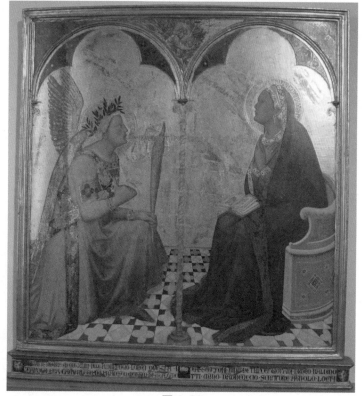

图 1-20

1435 年，莱昂·巴蒂斯塔·阿尔贝蒂在其著作《论绘画》中，用平面图和侧视图作为绘制透视图的依据，绘制出各种物体的透视图。从这时起，艺术家们试图以准确的视角渲染空间成为常态，绝大多数图像都是基于单点视角，作为强调依赖于双边对称的理想形式的一种方式。

1482 年，彼得罗·佩鲁吉诺 (Pietro Perugino) 为西斯廷教堂绘制的《基督将钥匙交给圣彼得》壁画，采用了一点透视为故事设定场景，充分表现出画中场景的恢宏气势，如图 1-21 所示。

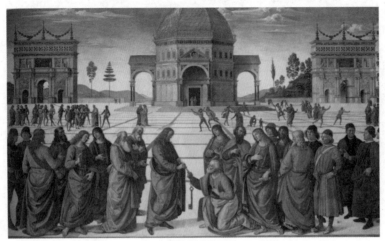

图 1-21

艺术家皮耶罗·德拉·弗朗切斯卡是透视学重要的奠基人，他最先在意大利中部安勃利亚画派中创立文艺复兴崭新的艺术样式，其最伟大的成就在于对画面的色彩处理。受到佛罗伦萨艺术大师们的影响，弗朗切斯卡对绘画理论产生了浓厚的兴趣，并且将研究成果总结撰写了《论绘画中的透视》一书，于 1482 年出版，推动透视学发展到较成熟的阶段。

15 世纪末 16 世纪初，德国画家、版画家阿尔布雷特·丢勒曾在意大利学习透视法。他专心研究描绘透视图的仪器，提出用圆规和直线规则测量作图的透视理论，力图做出具有数学性的图形，将几何学运用到透视理论中并创造出一些透视图画法。1525 年，丢勒著书《测量指南》，书中 4 幅铜版画插图均采用平行透视构图形式，突出透视研究的主题，如图 1-22 所示。

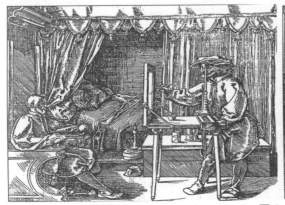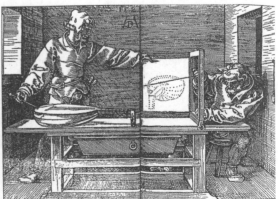

图 1-22

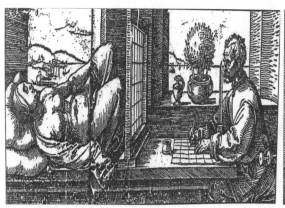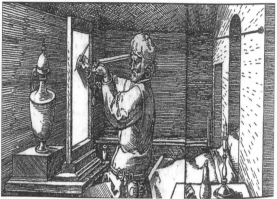

图 1-22(续)

2. 透视在建筑设计中的应用

文艺复兴时期的画家、建筑师、设计师在人文思想和重视科学方法的双重支配下，努力使艺术与科学结合来建立基础理论。他们试图在绘画设计表达方面解决透视应用问题，力图创造出更多的透视法则和透视类别。在古希腊罗马透视原理的基础上，以透视法为核心内容的透视理论基本形成，建筑师开始尝试用三维空间以改变观者对空间深度的感知。

总的来说，三维透视主要依赖轴对称形式。在 16 世纪中叶，米开朗基罗·博纳罗蒂(Michelangelo Buonarroti) 设计了罗马的卡比托利欧广场，建筑物与空间的中心轴线呈一定角度，如图 1-23 所示。

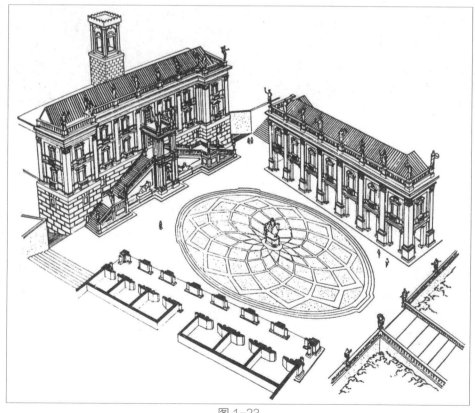

图 1-23

　　它的布局略呈梯形，米开朗基罗在广场周围新建了建筑物，使视觉焦点对准元老宫。当访客站在广场的入口处时，远端的国会大厦看起来比实际上更近，并且当从相反方向观察时效果反转。这是一种大规模的视错觉，旨在通过使用视角原理来操纵人对物理空间的理解，被称为"强制视角"，即空间的排列"强迫"我们在一个方向或另一个方向上对空间深度地感知。

　　另一个著名的例子，是由安德烈亚·帕拉第奥 (Andrea Palladio) 设计的位于意大利维琴察的奥林匹克剧场。剧场中使用强制透视图作为永久舞台布景的一部分。舞台的背景是一个正式的立面，可以看到远处的街道，如图 1-24 所示。奥林匹克剧场的舞台布景是文艺复兴时期第一次将透视视角运用到剧院设计中。舞台背景由七个风景走廊组成，这些走廊的装饰营造了一种从古典时期俯瞰城市街道的视觉感受，构建了一条长街景的错觉，而实际上这些场景仅后退了几米。通过观察剧院平面图并遵循剧院不同部分观众的视线，设计师充分考虑了剧院中所有座位观看舞台的透视效果。

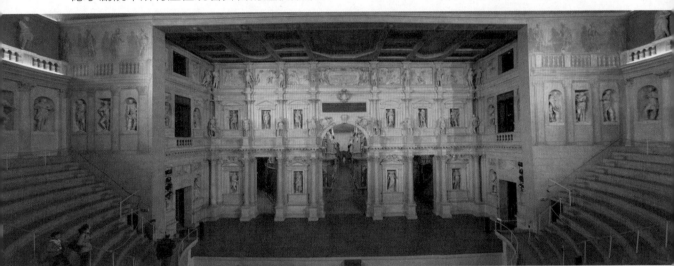

图 1-24

　　17 世纪，随着巴洛克艺术风格的发展，艺术家们对透视图像的研究日益精进，在设计表达方面，透视理论的应用已达到广泛的程度。1685 年，安德烈·波佐 (Andrea Pozzo) 在圣依纳爵教堂绘制了中殿天花板上壮观的壁画，内容为圣依纳爵在天国受到基督和圣母的欢迎，四大洲环绕在旁，如图 1-25 所示。壁画主要对复合透视和建筑结合问题、透视类别的复合构图形式问题做出了深入的研究和实践。

　　1745—1774 年，乔凡尼·巴蒂斯塔·皮拉内西 (Giovanni Battista Piranesi) 创作了一系列蚀刻版画，这些画表现了罗马建筑和古城遗迹，如图 1-26 所示。皮拉内西的作品与文艺复兴时期绘画的理想形式背道而驰，大量使用了两点透视绘制作品。这些图像对后来的艺术家产生了深远的影响，19 世纪的美国风景画家利用光线、规模和氛围来描绘荒野的无拘无束与宏伟，强大的光轴、重叠的形状，以及远处细节和色彩饱和度的减弱，给人一种强烈的无限深度感。这些作品都结合了皮拉内西等艺术家的风格。

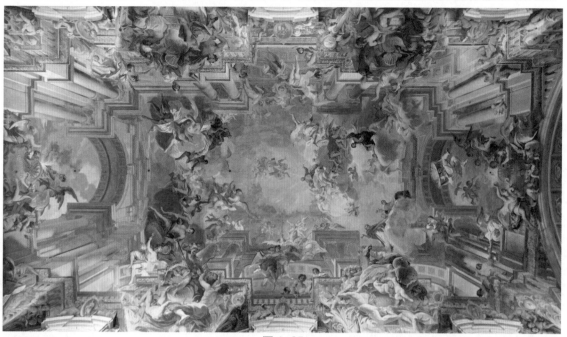

图 1-25

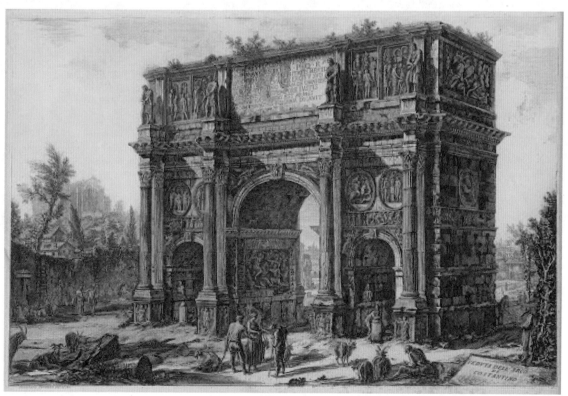

图 1-26

近现代，艺术家们依然对透视不断进行探索。荷兰艺术家莫里茨·科内利斯·埃舍尔 (Maurits Cornelis Escher) 深入研究了透视方式和空间深度感，他的作品中融合了形状渐变、几何体组合和光学幻觉等技法，成为无数科学家、数学家的研究对象。杰拉德·米歇尔 (Gérard Michel) 在二维和三维表面上进行了自己的实验，他使用球形透视绘制了比利时列日圣但尼斯教堂内部的完整视图，如图 1-27 所示。

图 1-27

数字工具提高了我们创建虚拟三维模型的能力，从而我们可以制作复杂的透视图，但它并没有取代我们使用一些简单的透视知识来绘制在直观观察中看到的东西。佛兰德画家科内利斯·德·沃斯 (Cornelis de Vos) 在 1630 年利用网格和一条假想的地平线，寻求地平线上的消失点并找到规律，对透视类别的完整与深入做出贡献。18 世纪，英国建筑家、几何学家布鲁克·泰勒 (Brook Taylor) 于 1715 年出版的专著《线性透视论》中，归纳了以线性透视为主体的基础透视理论，划分了透视的类别，即平视中的平行透视、余角透视，俯视和仰视中的倾斜透视等，此书堪称透视教科书的鼻祖。

▼ 1.2.2　透视理论在中国的发展和应用

从人类发展历史和美术发展历史来看，由于不同民族的绘画起源有很大差异，形成的审美习惯也有很大差别，对透视这种视觉现象就会从不同的角度加以研究和运用。在中国，历代画家有许多关于透视现象及运用方面的论述。

南北朝时期，南朝宋的山水画家宗炳提出了类似透明画面"令张绡素以远映"的方法，阐述了近大远小的基本规律。其论著《画山水序》为中国最早的山水画理论著述，对具体表现方法和初步领会到的透视原理十分透彻精辟地做了概括，书中提出"竖划三寸，当千仞之高；横墨数尺，体百里之迥"，论述了远近法中形体透视的基本原理和验证方式，指出了空间的处理方法。

北宋时期，画家郭熙在《林泉高致》中结合山水画构图提出了："山有三远，自山下而仰山颠谓之高远，自山前而窥山后谓之深远，自近山而望远山谓之平远。"三远法透视变化的构图特点，对中国山水画的发展起到了很大的推动作用。

高远法，是仰观的写照，在构图上可以获得突出主峰的效果。北宋画家韩拙在其所著的《山水纯全集》中写道："主者，众山中高而大也。有雄气敦厚，傍有辅峰丛围者，岳也。大者尊也，小者卑也。"高远法可以在构图上取得近高远次的视觉效果，从而达到"以近次远"，有"高低大小之序"。高远观察方法来自仰视，画面中所描绘的景物大部分突出于视平线以上，与明亮的天空对比明朗，故有"高远之色清明"的效果。"北宋三大家"之一范宽，他的画作《溪山行旅图》就是采用高远法构图的典型佳作，此画单从构图方面说，应属于平易之境，但它却产生了非凡的气势。究其原因，一是它采用了高远法构图，高山仰望，使山势造型突兀巍峻；二是笔墨的酣畅厚重，描绘出秦陇山川峻拔雄阔、壮丽浩茫的气概。

深远法，类似于现在说的"鸟瞰"，观者的视点较高，景物尽收眼底。正如清代费汉源在其著作《山水画式》中所说的"使人望之莫穷其际，不知其为几千万重"，故曰"深远之色重晦"。元代画家、书法家黄公望的《九峰雪霁图》，如图 1-28 所示。此图画雪中高岭、层崖，雪山层层叠叠，错落有致，洁净、清幽，宛如神仙居住之所，一派群山莽莽、溪涧回转的无限风光，意境深远，无疑是熟练运用了深远法。

平远法，是视平线处在画面的中部上下的位置。元代画家、诗人倪瓒的作品多呈现出这样的视觉效果，如他的《渔庄秋霁图》，如图 1-29 所示。画中使用三段式构图，表现出太湖的云水朦胧，精致悠闲的小景山水，简远平淡，具有超尘绝俗的韵味。近处坡石上植数株枯木；中景不着一笔，空阔平淡，是为湖水；远处山坡如带，境界萧疏。整个画作空旷中含有孤傲之气，被视为元画"逸品"的代表。平远法的优势在于能把南方山水的钟灵毓秀和雅逸平和搬到画面上来。平远山水常常舍繁求简，以近大远小、近浓远淡、近实远虚、近密远疏的手法使画面在对比交融中，或于木末处烟树相混，或于水远处景物朦胧，或于空阔处山影隐隐，将景物推移到飘飘渺渺处。平远法所观景物，必然天地各半，感觉适中，所以"平远之色有晦有明"。

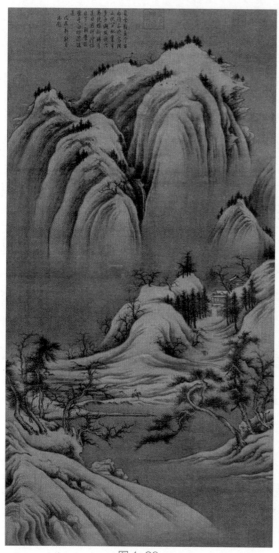

图 1-28

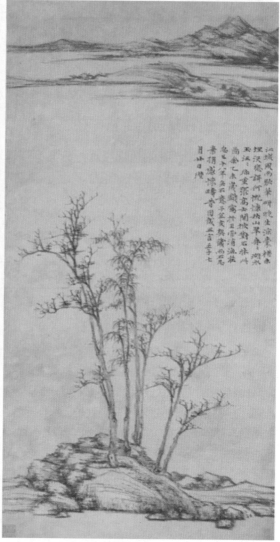

图 1-29

1.3 透视学基础知识

▼ 1.3.1 常用术语

为了便于交流和学习，我们需要了解透视学主要的构成元素及常用专业术语。

(1) 视点 (eye point，EP)：画者眼睛所在位置。

(2) 停点 / 驻点 (standing point，SP)：视点在基面上的垂直落点。

(3) 画面 (picture plane，PP)：作画时假设竖在物体前面的透明平面。

(4) 中心视线 (central visual ray，CVR)：视点到画面的垂直连线，是视域圆锥的中轴线，又称为视中线、中视线、视轴。

(5) 视心 (center of vision，CV)：中心视线与画面的垂直交点，也称为心点。

(6) 视平线 (view horizon，VH)：过视心所作的水平线。

(7) 视平面 (horizontal plane，HP)：视线所在的水平面。

(8) 视高 (height，H)：视点到停点的垂直距离。

(9) 视距 (distance，D)：视点到视心的垂直距离。

(10) 视线 (sight line，SL)：视点到物体上各点的连线。

(11) 基面 (grand plane，GP)：物体所在平面，也是停点的所在面。

(12) 基线 (grand line，GL)：画面与基面的交接线。

(13) 灭点 (vanishing point，VP)：不平行于画面的直线无限远的投影点，也称消失点。

(14) 中心线 (central line，CL)：过视心点所作视平线的垂线，也称中垂线。

(15) 测点 (measuring，M)：以灭点为圆心，以灭点到视点的距离为半径所作的圆与视平线的交点，也称量点、测量点。

(16) 视角 (sight angle，SA)：任意两条视线与视点构成的夹角。绘画中采用的视角通常不超过 60°。

(17) 视域 (visual threshold，VT)：固定视点所能见到的空间范围。60° 视角左右的视域为舒适视域。

(18) 地平线 (horizon line，HL)：平原上看到的天地交接线。投影在透视画面上与视平线重合。

(19) 距点 (distance point，DP)：以视心为圆心、视距长为半径作视距圆，圆上的任意一点都可以称为距点。

(20) 天点 (above horizontal point，AP)：在地平线以上的灭点。

(21) 地点 (below horizontal point，BP)：在地平线以下的灭点。

(22) 画幅 (picture frame，PF)：在 60° 视角的视圈线范围内选取的一块作画面积。

(23) 视向 (vision direction，VD)：作画时所看的方向。透视学将视向分为平视、仰视、俯视三种。

▼ 1.3.2　透视的视向

在绘制景观透视前，需要先观察空间场景，考虑画面取景，也就是视向。按照画者与被画物体之间的关系，视向可分为平视透视、仰视透视、俯视透视。

1. 平视透视

人在平视时，如果将物体归纳在立方体之中平放在水平面上，立方体的长、宽、高的向量中只有两个向量平行于透视画面，其形成的透视现象即为平行透视，如图 1-30 所示。平视透视分为一点透视和成角透视。

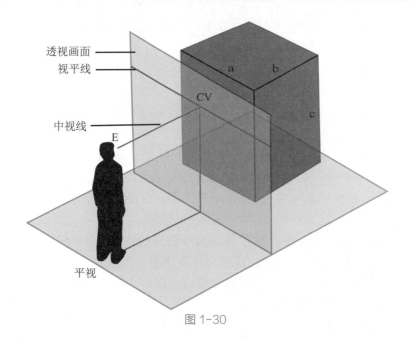

透视画面

视平线

中视线

CV

E

a b

c

平视

图 1-30

2. 仰视透视

人在观察物体时，视心线向上倾斜，心点在主点上方，为仰视，如图 1-31 所示。

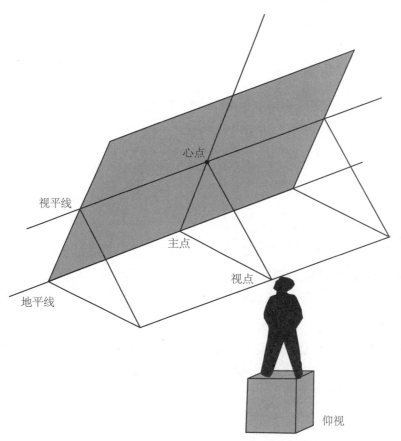

心点

视平线

主点

视点

地平线

仰视

图 1-31

3. 俯视透视

人在观察物体时，视心线向下倾斜，心点在主点下方，为俯视，如图 1-32 所示。

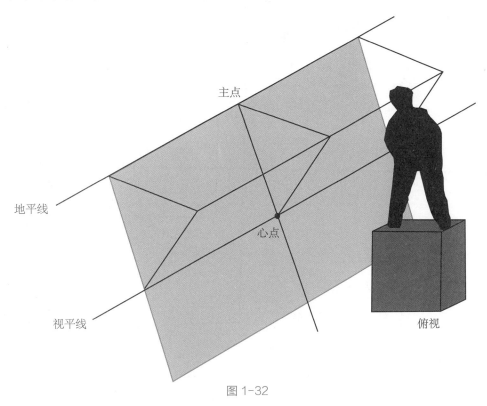

图 1-32

▼　1.3.3　透视的视域范围、视角和视距

人眼在看物体时，通过光线（即视线）向眼睛集中所形成的角度为视角；头部不转动，目光向前看，所能见到的范围称为可见视域，如图 1-33 所示。

在可见视域范围内，并非所有的物体都是清晰可辨的，只有在视角大约 60° 的范围内，所见到的物体才是清楚的，而四周的景物形象相对模糊。这大约 60° 角的视域范围，称为正常视域。可见视域的水平视角可达 188°（左右眼角度各为 156°，两眼共同覆盖角度为 124°），如图 1-34 所示；垂直视角约为 140°（中视线上角度为 65°，下角度为 75°），整个视域屏幕近似椭圆形，如图 1-35 所示。

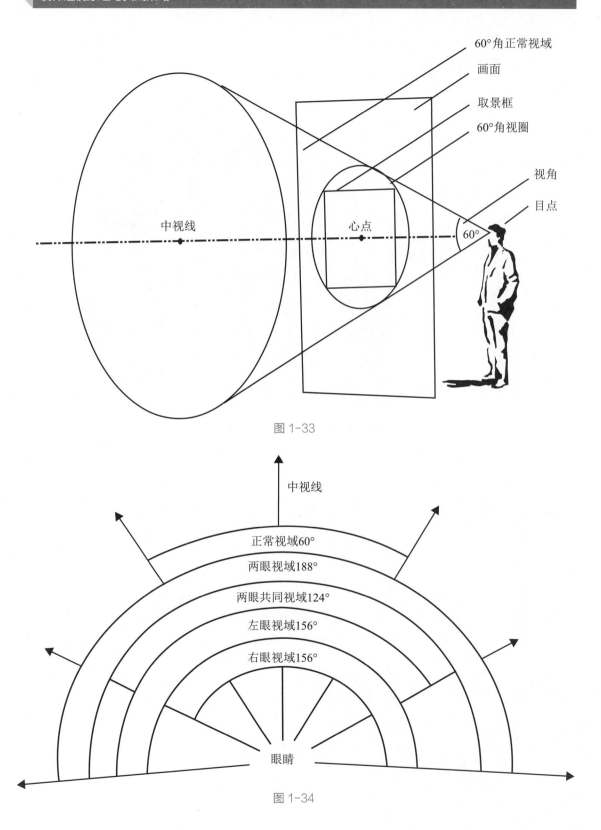

60°角正常视域
画面
取景框
60°角视圈
视角
目点

中视线

心点

60°

图 1-33

中视线

正常视域60°
两眼视域188°
两眼共同视域124°
左眼视域156°
右眼视域156°

眼睛

图 1-34

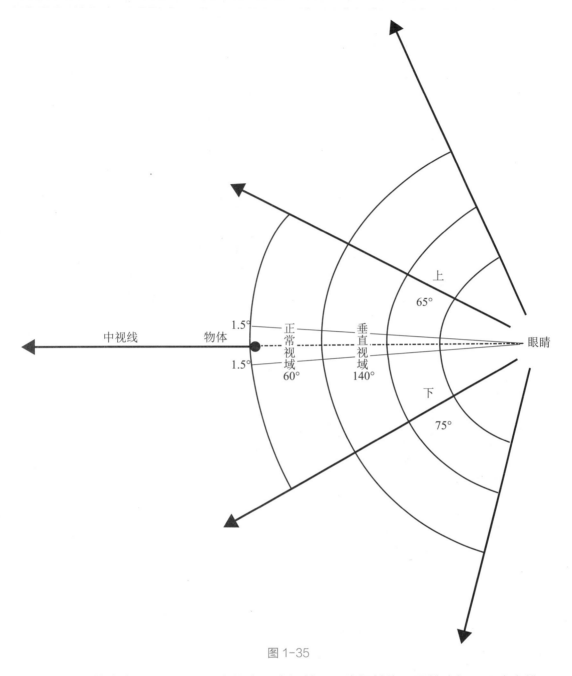

图 1-35

　　在可见视域中央，图形显示正常的为正常视域。正常视域为一圆锥空间，目点在锥顶，顶角为视角，约为 60° 角。中视线为圆锥轴线喇叭画面插入其间，交得的圆周为 60° 角视圈，是正常视域在画面上的范围，如图 1-36 所示。

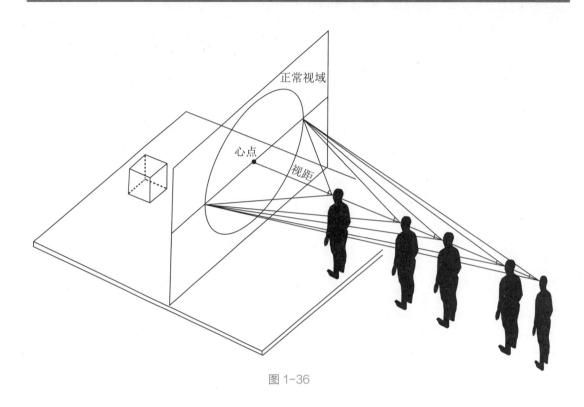

图 1-36

▼ 1.3.4 透视的线和点

1. 透视画面中常用的线

透视画面中常用的线包括原线、变线和灭线，如图 1-37 所示。

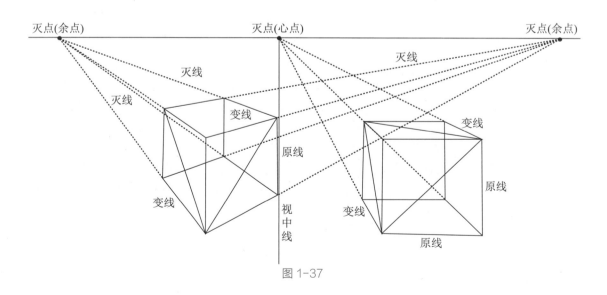

图 1-37

(1) 原线。凡是与画面平行的直线都是原线。原线在透视方向和分段比例上不发生变化，原来是水平看上去仍然是水平，原来为垂直看去仍然是垂直；在透视长度上则是越远越短。

(2) 变线。凡是与画面不平行的直线都是变线。相互平行的变线，都向同一个灭点集中。

(3) 灭线。直线延伸至远方，最后会消失在灭点上，平面展伸至最后会消失在一条线上，这条线称为灭线。水平的地面展伸至远方，最后消失在地平线上，地平线就是地平面的灭线。

2. 透视画面中的灭点

灭点是空间中任何角度方向的平行线向无限远处延伸时在画面上投影后的消失点，如图 1-38 所示。灭点的作用就是确定空间中延伸的事物在画面上的线条延伸方向。

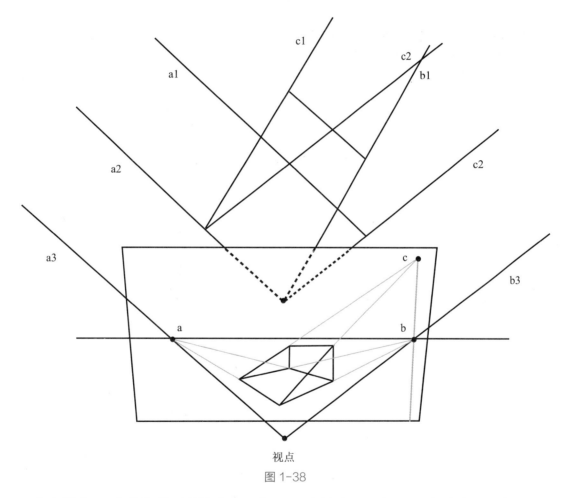

视点

图 1-38

在上图中，a 组平行线延伸消失于灭点 a，b 组消失于灭点 b，c 组消失于灭点 c。两灭点在图上的连线为灭线，代表了一类平行面的消失线，如图中的 ab 灭线代表了三角体底面（或所在的平面）的消失线。空间中经过视点的直线会在作图面上投影为一点，比如图中的 a3 和 b3 与作图面相交的两个灭点 a 和 b，这个点就是此类角度方向平行直线的灭点，而这条直线与视线的角度便是此灭点的角度方向。

1.4　课后作业

(1) 西方绘画与中国传统绘画的透视处理手法有哪些差异？

(2) 宋代郭熙总结出的三点透视画法包括哪些？

(3) 眼球瞳孔所在的位置称为什么？

(4) 什么是灭点？

(5) 什么是视高？

(6) 什么是视距？

(7) 什么是变线？

(8) 透视的原线和变线的规律是怎样的？

(9) 透视的种类及其定义分别是什么？

第2章 平视物体透视

本章概述：

本章通过案例讲解平行透视、成角透视和斜面透视的构成规律和绘图方法，使读者能够精准绘制平视物体透视图。

教学目标：

通过本章的学习，读者能够掌握平行透视、成角透视和斜面透视的作图方法，正确地表现物体的空间感和立体感。

本章要点：

掌握缩短距离法、网格法、等距透视法等透视作图方法。

2.1 平行透视

▼ 2.1.1 平行透视概述

我们在 60° 视域中观察正方体，不论正方体在什么位置，只要有一个面与画面平行，其他与画面垂直的平行线必然只有一个主向灭点——心点。这种情况下，立方体和画面所构成的透视关系称为"平行透视"，如图 2-1 所示。

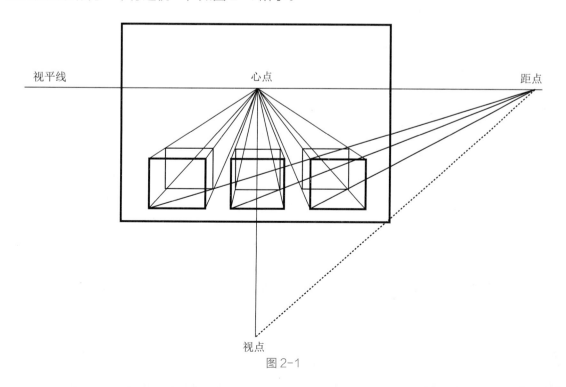

图 2-1

正方体的平行透视最少能看见一个面，最多可以看见三个面，只有一个面距离观察者最近，肯定有一对竖直面与画面平行，如图 2-2 所示。

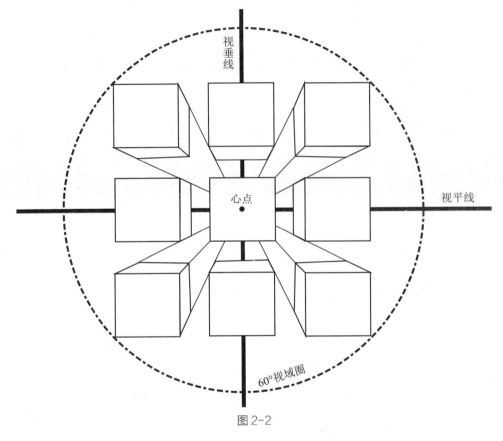

图 2-2

以立方体为例，总结平行透视的规律如下：

(1) 如果心点正处在立方体正面上或正面的边上，只能看到一个面。

(2) 如果立方体的位置在视中线上、下移动或在视中线上左右移动，就可看到正面和另一个直立面共两个面。

(3) 如果立方体离开视中线和视平线，就可看到正面、侧面和顶面三个面。

(4) 立方体的顶面、底面和侧面，离视平线和视中线越近越窄，越远越宽。

(5) 立方体的顶面、底面和侧面，正处在视平线和视中线上，这面就成了一条直线。

(6) 立方体如果处在视平线以下，远高近低，不能见到底面；如果处于视平线以上，远低近高，不能见到顶面，图 2-3 所示。

(7) 方形平面的透视形，两边是平行画面的直线，另两边在心点消失。

(8) 方形平面上下位置移动时，越靠近视平线越扁平；如果与视平线重叠，透视形就成了一条水平直线。

(9) 在方形平面左右位置移动状态正对视中线时，近处两角成小于 90° 的锐角；一侧边与视中线重叠时，这一边就成了与视平线垂直的直线；在左右两侧时，靠近视平线的两角偏斜于心点。

(10) 方形平面离视平线越近就越小。

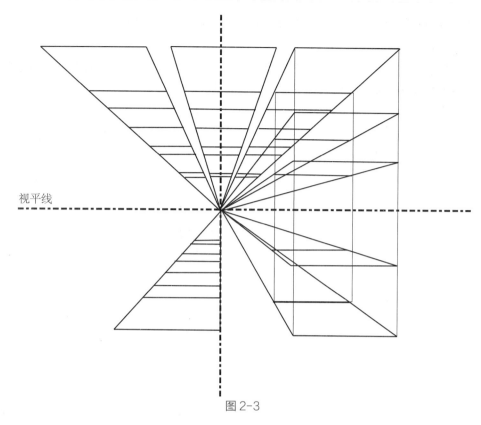

视平线

图 2-3

　　在绘画与设计中，平行透视表现的范围非常广泛。一是因为它只有一个灭点，形成一个视觉中心，所以能较突出地表现主题形象；二是因为它能使画面产生平衡稳定之感，对称感和纵深感强，适用于表现庄重、严肃的大场景或大场面题材，并可为题材主题配景。需要注意的是，如果视心点的位置选择得不好，容易使画面显得呆板。

▼ 2.1.2 平行透视作图方法

　　作透视图的实质就是如何表现各种线段在纵深关系中的距离和长度变化。在透视的纵深关系中，不同透视方向的线段可划分为两类：一类是与画面成垂直关系的线段；另一类是与画面成倾斜关系的线段。

1. 正方体作图方法

　　平行透视中正方体有一个由原线组成的可视的平行面，其透视形状不变；只有一种水平变线，而视域中心是它的灭点，并且位置永远不变，作图原理较为简单。

　　平行透视图中，测定与画面垂直的线段透视长度可采用距点法。距点法，又称 45° 法，是指由视点到主点的距离分别画在视平线上的主点左右两边，多用来表现家具或室内的深度。

(1) 已知正方形 ABCD，运用距点法求正方形 ABCD 的透视画法。

▼ **作图步骤**

❯ **01** 确定视点 E，视平线 HL，心点 CV。画一个与画面平行的正方形 ABCD。从 ABCD 四点分别引消失线至心点 CV，如图 2-4 所示。

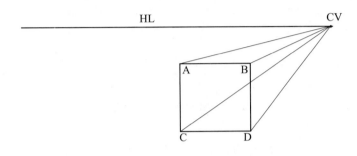

• E

图 2-4

❯ **02** 延长 CD 线段得 E' 点，CD=DE'。以 CV 点为圆心，以 ECV 为半径画弧交 HL 于 D' 点，连接 D'E' 与 DCV 相交于 F 点。D'F 的长度就是正方形伸向远方的透视长（深）度，如图 2-5 所示。

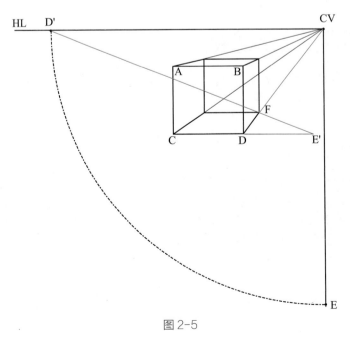

图 2-5

> **03** 由 F 点向 BCV 作 BD 的平行线，交 BCV 于 M 点，过 F 点作 CD 的平行线交 CCV 于 Q 点，过 M 点向 ACV 作 AB 的平行线交 ACV 于 N 点，连接 M、N、Q 点构成图形，即为正方体的平行透视图，如图 2-6 所示。

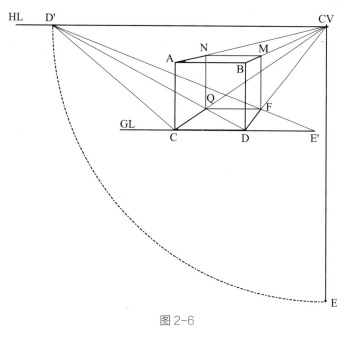

图 2-6

(2) 已知立方体的平面图，绘制其透视图。

▼ **作图步骤**

> **01** 已知长方体的两个面，先分别确定其立方体的两个已知面的平面图，确定视点 S，如图 2-7 所示。

· S

图 2-7

> **02** 确定 HL，GL，过视点 S 作垂线交 HL 于 S'，连接 AS、CS、BS、DS，分别交 HL 于 1、2、3、4，如图 2-8 所示。

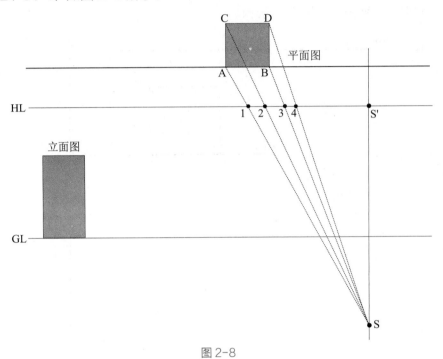

图 2-8

> **03** 确定 PP 画面，延长平面图上 CA、DB，分别交 GL 于 E、F 点，延长立面图上 A、B，分别交 AE、BF 于 A_1、B_1 点，连接 A_1S'、B_1S'、ES'、FS'，如图 2-9 所示。

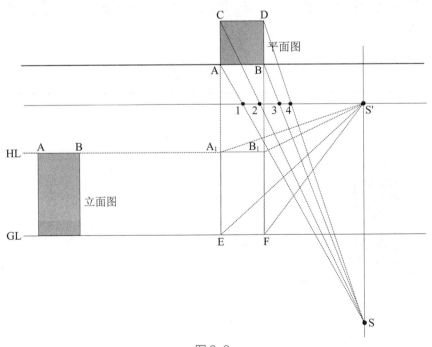

图 2-9

> 04 过 1、2、3、4 点作垂线，分别交 A_1S'、B_1S'、ES'、FS' 于 A_2、A_3、B_2、B_3 和 E_1、E_2、F_1、F_2，连接 A_2、A_3、B_3、B_2 及 E_1、E_2、F_2、F_1 各交点，得到长方体的透视图，如图 2-10 所示。

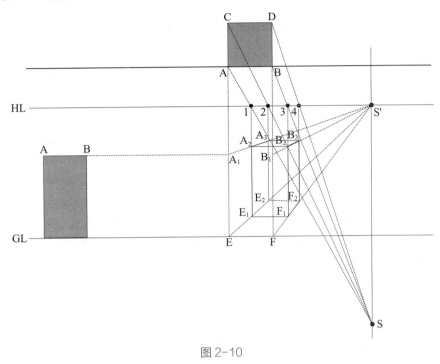

图 2-10

2. 缩短距离作图方法

在绘制透视图时，经常会出现距点在画纸以外的情况，给作图带来不便。这时采用缩短距离的方式作图，可降低作图难度，提高精准率。

(1) 用缩短距离法画主点到距点的距离，并用缩好的距点来测试深度会提高作图的精准率。

AB 和 PX 都是按实际尺寸和比例来测量透视深度 C 点。当在 AB 线段上取 1/2AB 点时，测量深度就缩短到视平线上视距 PX 的 1/2PX 点，两点相连并交于 BP 线上得 C 点，测得透视深度，如图 2-11 所示。

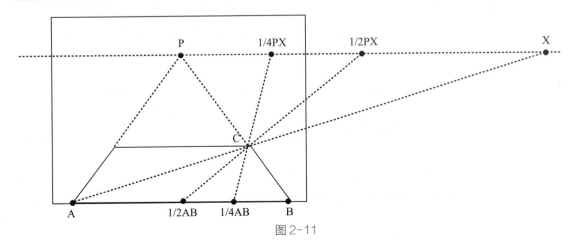

图 2-11

（2）用缩短距点法作立方体的平行透视图。已知画幅为 700mm×800mm，高为 50mm，主点居中，立方体居中，立方体边长为 40mm 画幅，如图 2-12 所示。

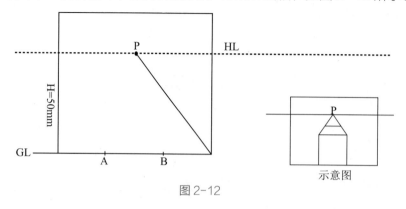

图 2-12

▼ **作图步骤**

➤01 以 P 为圆心，连接 P 点到画幅的基线点 Q，并以此为半径画弧，交于 HL 上的 N 点，在 HL 上取 PN=NX。连接 XA，交 PB 于 D 点，过 D 点作 AB 的平行线，交 PA 线于 C 点，如图 2-13 所示。

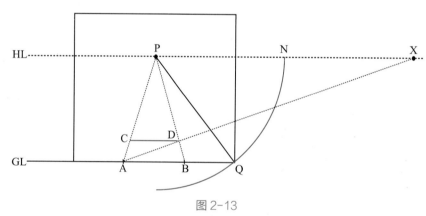

图 2-13

➤02 过 A、B 两点分别作画面底边的垂直线，边长为 40mm（已知条件中给出），定点为 E、F 点。分别连接 EP、FP，过 C 点向 EP 作 AE 的平行线交 EP 于 G 点，过 D 点向 FP 作 BF 的平行线交 FP 于 H 点。连线 EGHF，为正方体的透视，如图 2-14 所示。

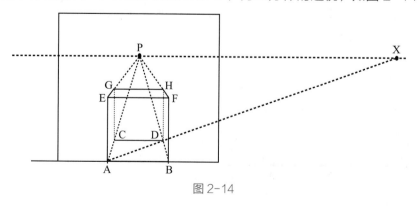

图 2-14

3. 地板方格作图方法

在作平行透视图时，根据 45° 对角变线必然消失于距点的原理，在原线上按原比例等分若干份，在直线上就可以形成透视的深度分割。平行透视的地板砖，就是实际应用中最好的例子。

(1) 利用地板方格方式作图的原理。在透视图中方格的对角线延伸后交于距点，如图 2-15 所示，我们会发现所有方格的对角线都与距点和视点的连接线平行。另外，我们还会发现图中所有方格垂直边与心点和视点的连接线平行，这说明在透视图中方格垂直边的延长线交于心点。

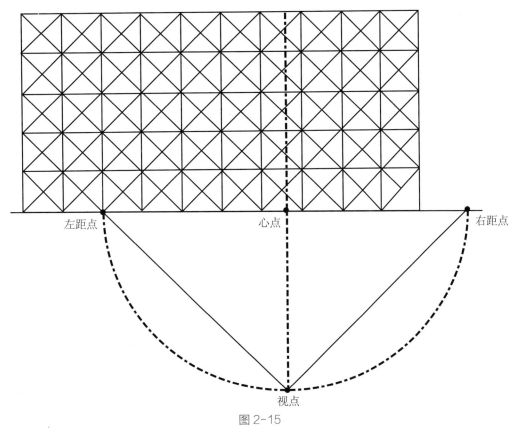

图 2-15

(2) 根据地板方格作图原理，我们可以轻松地绘制出地板方格的平行透视图。

▼ **作图步骤**

> 01 在原线上，即方形的最近边，根据需要分成若干份，如图 2-16 所示。

图 2-16

> **02** 在原线的上方绘制一条平行线作为视平线，并在视平线上取一点作为心点。从各等分点向预定心点连线，这些线即为方格垂直边的延长线，如图 2-17 所示。

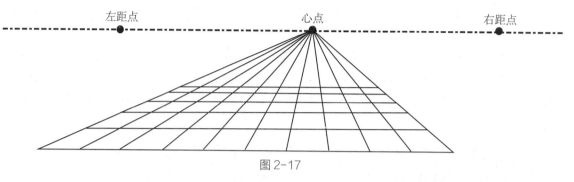

图 2-17

> **03** 确定视距后，以心点为圆心，视距为半径在视平线上作出距点。从原线的各等分点向距点连线，每条连接线与第 2 步做好的方格垂直边延长线的交点，即为方格水平方向的顶点，如图 2-18 所示。

图 2-18

> **04** 过这些交点画水平线，就会出现近宽远窄、渐渐消失的地板砖图形，如图 2-19 所示。

图 2-19

4. 室内空间作图方法

根据作图原理绘制透视图，室内空间的示意图，如图 2-20 所示。已知画幅为 70mm×80mm，室内的长和宽与画幅尺寸一样，视高为 50mm，主点居中。室内进深 90mm，左墙 10mm，门宽 20mm，高为 45mm，右墙的窗户距离右墙角为 20mm，距离地面 20mm，窗宽 40mm，高 40mm，立方体距离右墙 10mm，距离画幅 20mm 纵深，正方体为 20mm×20mm×20mm。

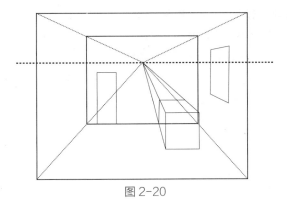

图 2-20

▼ **作图步骤**

➢01 画出画幅 70mm×80mm，定视高 H=50mm，定主点居中，定最远角 2 倍 X 距点，如图 2-21 所示。

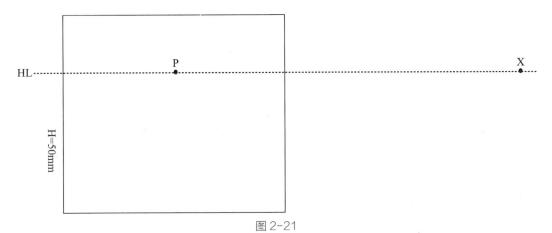

图 2-21

➢02 房间正面四个角 (ABCD) 引向主点 P 消失线。在画幅基线 AB 上等分 8 份，已知室内进深为 90mm，延长基线 AB，量得 BE=9cm，即为房深。连接 EX 距点，测得室内深度 F 点。作 FH 平行 BA 交 PA 于 H，作 FF' 平行于 BC 交 PC 于 F'，作 F'H' 平行于 BA 交 PD 于 H'，连接 HH'，求得房间后墙 FF'H'H，如图 2-22 所示。

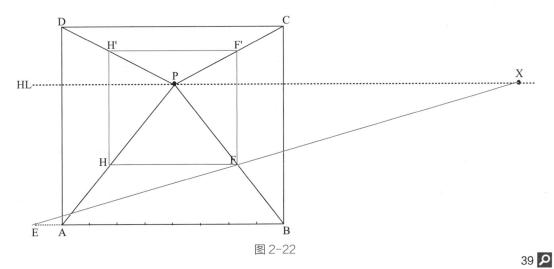

图 2-22

>**03** 求门。从画幅上量出 AG，定出门离左墙角 10mm，连接 GP，交得 H_1，量出 GI，定出门宽 20mm，连接 IP，交得 H_2，画 H_1、H_2 点的两根垂线。过 G 点绘制一条与 AD 平行的辅助线 GR，并量出门高为 45mm 的线段 GR，从 R 点出发到消失主点 P 绘制辅助线 RP，交过 H_1 的垂直线于 L 点，从 L 点出发画水平线交过 H_2 的垂直线于 M，连接 H_1H_2ML，完成门的透视，如图 2-23 所示。

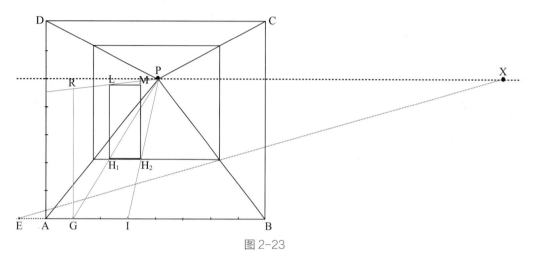

图 2-23

>**04** 画窗。在 GA 的延长线上取 E 点，使 EG=20mm，定出右墙离右墙角的间距，从 G 点出发连接 X 距点，测得深度 H_3，量 GO 为窗宽 40mm，从 O 点出发连接 X 点，测得深度 H_4，再将 H3、H4 两点画垂线辅助线。从画幅基线开始量出 BQ 窗离地 20mm，再从 Q 点出发量出窗的高 QR 为 40mm。从 QR 两点出发，与消失主点交得 V、S、U、T 四点，得到窗的透视图，如图 2-24 所示。

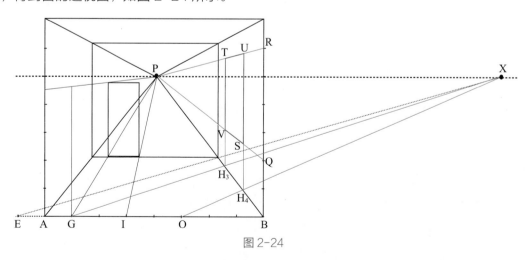

图 2-24

>**05** 画出立方体，量出立方体离右墙 BW 为 10mm，从 W 出发至消失主点 P，量出 OW 为立方体宽，并从 O 点出发连接消失主点 P。O 点出发与 X 点相连测深度，交 WP 于 Z，过 Z 点画 AB 平行线交 OP 于 Y，此时 OY、WZ 是离画幅的深度。以量得 YZ 同样

尺寸直接画出立方体正面透视大小。将立方体各面画出，最后将需要的透视图加深，室内的平行透视图就完成了，如图 2-25 所示。

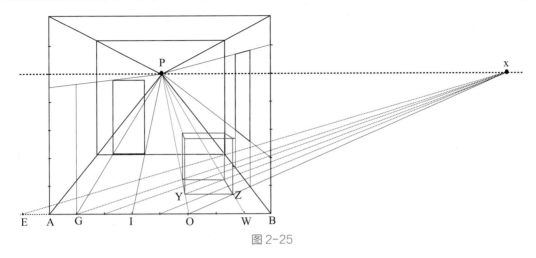

图 2-25

根据以上的作图方法，还可绘制出室内家具的透视图，如沙发、书桌、茶几、床等。

5. 平行景物作图方法

生活中我们经常会看到一排排的树木，道路两侧的路灯、电线杆，以及行驶中的列车等，随着人的移动，物体的透视会发生变化。下面介绍等距离平行景物透视的作图方法，帮助读者准确绘制出这些物体的透视变换。

(1) 路灯等距离平行景物透视图的绘制。

▼ **作图步骤**

➤ **01** 先画第一根灯杆，从顶端和底端对心点 CV 点作消失线，确定灯杆的高低范围，如图 2-26 所示。

图 2-26

➤ **02** 从灯杆二分之一处对 CV 点作消失线。根据需要（或按实际比例）画第二根灯杆，过第一根杆顶端经第二根杆中点画直线，相交于杆底端消失线的点就是第三根灯杆的位置。依此类推，画出后面的灯杆，如图 2-27 所示。

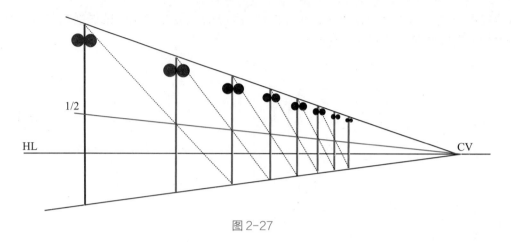

图 2-27

(2) 火车等距离平行景物透视图的绘制。

▼ 作图步骤

❯ 01 先绘制出视平线和消失点,如图 2-28 所示。

消失点

图 2-28

❯ 02 绘制出火车的基本形状。火车的前部呈楔形,因此在画面右侧附近绘制两条曲线,建立列车车头的宽度,并绘制两条水平线以标记车头的顶部和底部。车头顶部边际线、底部边际线和右侧第一根曲线的交点分别在画线后交于一个消失点。大多数火车沿着侧面略微弯曲,所以最好在火车车体的中间划出一条额外的引导线,如图 2-29 所示。

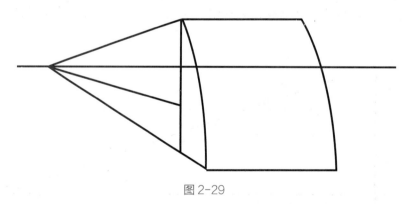

图 2-29

❯ 03 创建楔形导轨作为参考,绘制具有略微圆形边缘的火车前部,然后绘制火车细节部分,如图 2-30 所示。

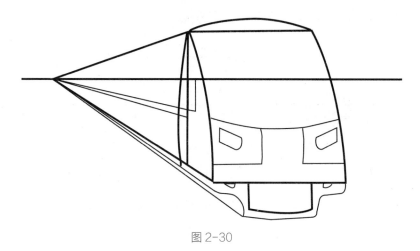

图 2-30

> **04** 根据等距离平行景物透视作图方法，绘制出火车车厢的位置，如图 2-31 所示。

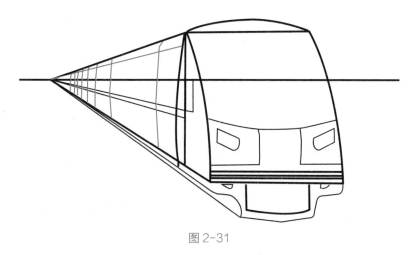

图 2-31

> **05** 根据同样的作图方法，绘制出火车门窗的位置，如图 2-32 所示。

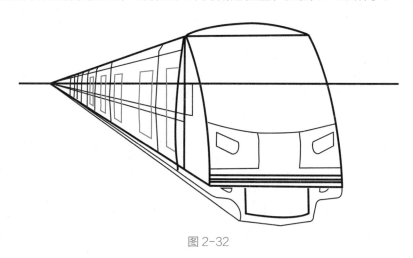

图 2-32

06 绘制出铁轨和地面地砖，如图 2-33 所示。

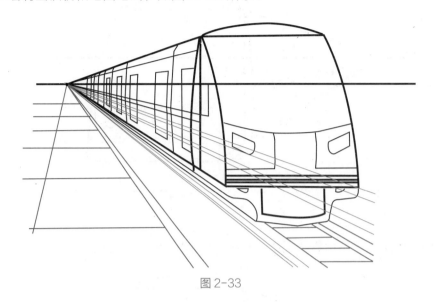

图 2-33

07 绘制出站台的设施等，如图 2-34 所示。

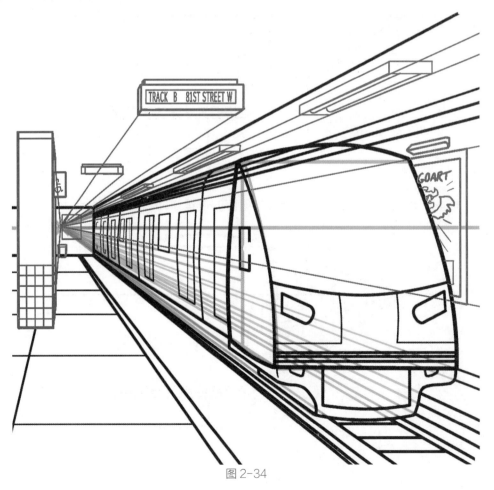

图 2-34

> **08** 对图片进行修饰和完善，最终成图，如图 2-35 所示。

图 2-35

▼ 2.1.3 平行透视实例演示

本节利用前面学习的平行透视知识，绘制一个室内平行透视图。

▼ 作图步骤

> **01** 先定出画幅，视平线 HL，在视平线上确定灭点 P，如图 2-36 所示。

图 2-36

> **02** 根据等距离平行景物透视图的绘制方法，画出室内窗户的位置 EE_1FF_1，$E_2E_3F_3F_2$，$E_4E_5F_5F_4$，如图 2-37 所示。

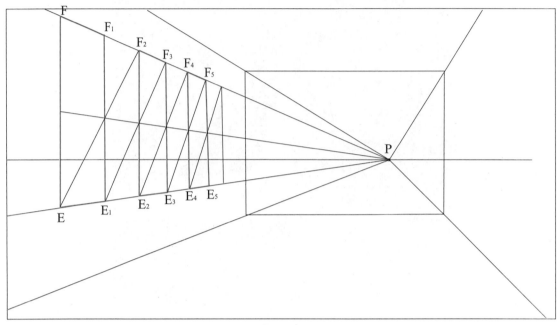

图 2-37

> **03** 根据等距离平行景物透视图的绘制方法，画出室内门的位置 MNN_1M_1，将底边线段 AB 等分并分别与灭点 P 连线，如图 2-38 所示。

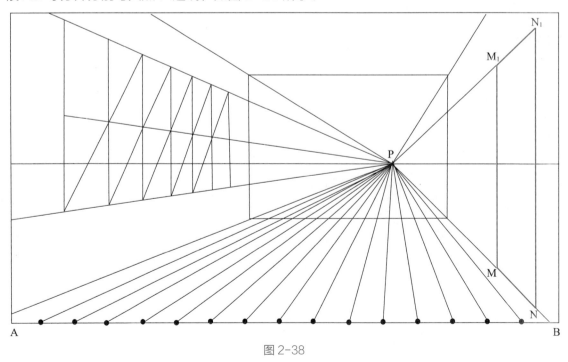

图 2-38

>**04** 在底边 AB 等分点与 P 点的连线上任选一点 Q，过 Q 点作平行于底边 AB 的平行线 A'B'，如图 2-39 所示。

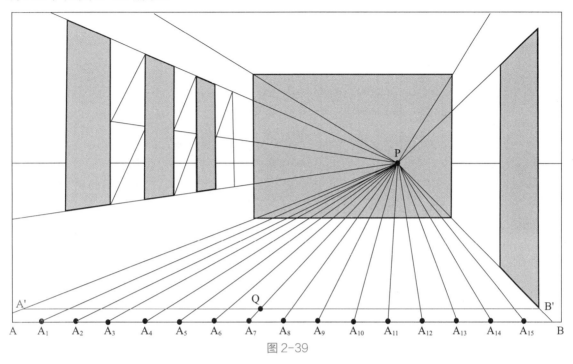

图 2-39

>**05** 过底边等分点 A_1 点作连线到 A'B' 和 A_2P 的交点 Q_2，并延长交 BP 于 R，A_1Q_2 延长线 A_1R 交 A_3P 于 Q_3，过 Q_3 作底边平行线 $A_1'B_1'$。以此类推，这样可得到地面的地砖效果，如图 2-40 所示。

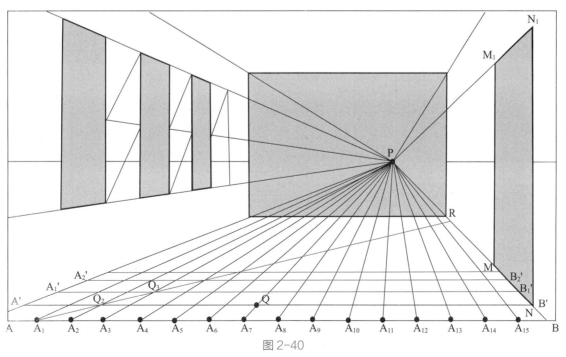

图 2-40

06 在右侧画面，绘制出门框的厚度 MM_2，M_1M_3 并与 P 连线，如图 2-41 所示。

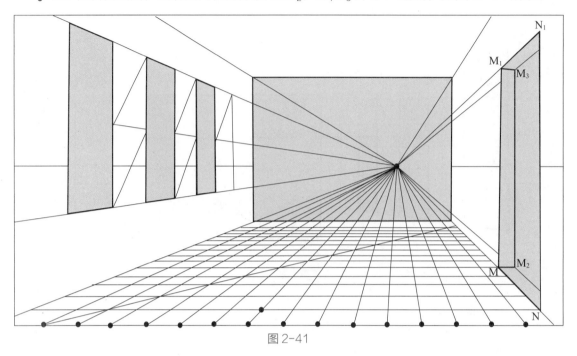

图 2-41

07 用同样的方法，绘制左侧窗户的厚度 E_1E_6，F_1F_6，E_3F_7，F_3F_7，E_5E_8，F_5F_8，如图 2-42 所示。

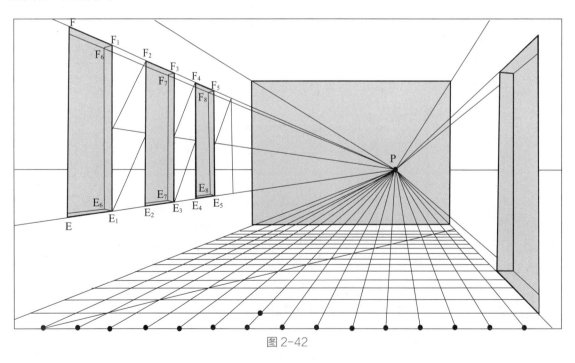

图 2-42

> **08** 假设每块地砖的长宽均为 500mm，我们在透视图中绘制宽 1500mm、长 2000mm 的柜子，如图 2-43 所示。

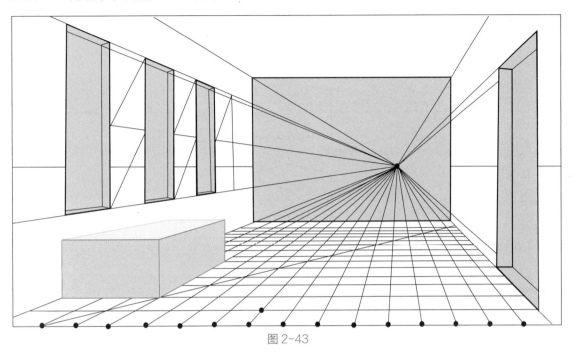

图 2-43

2.2 成角透视

▼ 2.2.1 成角透视概述

　　成角透视指画面与对象的主要垂直界面呈非 90° 的倾斜相交，与画面相交并有两个消失点，如图 2-44 所示。这种透视方式也被称为两点透视。

　　两点透视是指观者从一个侧斜的角度，而不是从正面的角度来观察目标物。因此，观者既看到景物不同空间上的块面，又看到各块面消失在两个不同的消失点上，而这两个消失点皆在一个水平线上。两点透视在画面上的构成，先从各景物最接近观者视线的边界开始，景物会从这条边界往两侧消失，直到水平线处的两个消失点。两点透视表现出的画面效果自由、生动，具备真实性、多样性等特点，很适合表现人物集会等复杂的场景。

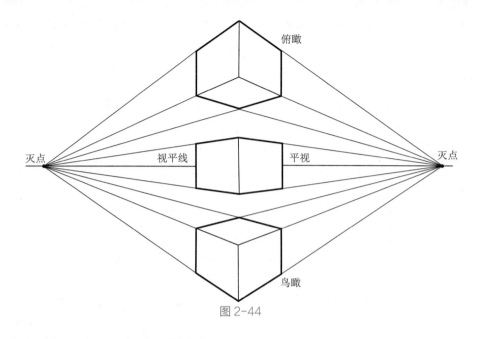

图 2-44

▼ 2.2.2　成角透视作图方法

1. 网格作图法

(1) 网格法的作图原理，是先将建筑物的平面图纳入一个正方形的网格中来进行透视定位，画出透视平面图，然后求出各部分透视高度，以此画出透视图。

(2) 利用网格作图法，绘制室内两点透视图。已知一个房间的长为 5000mm，宽为 4000mm，高为 3000mm。

▼ 作图步骤

❯01 按比例画出高为 3000mm 的墙角线 AB(真高线)，在 AB 上距离 1.65 米处画出视平线 HL，并任意确定灭点 VP_1、VP_2，画出上下墙线。以 VP_1 至 VP_2 为直径画半圆，交 AB 延长线于 E_0。然后分别以 VP_1、VP_2 为圆心，各点到 E_0 的距离为半径画圆弧，分别交 HL 于 M_1、M_2，如图 2-45 所示。

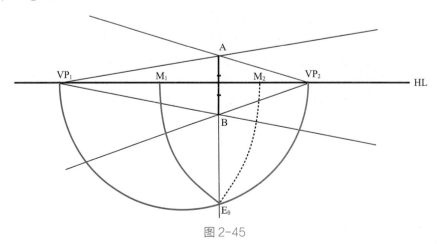

图 2-45

>**02** 通过 B 点作平行线即基线 GL，在基线上按比例分出房间的尺度网格 5000mm×
4000mm，分别置于 AB 的左右两侧。从 M_1、M_2 引线各自交于左右两侧墙线，交点就是透
视图的尺度网格点。通过这些点分别向左右灭点引线即求得该房间的透视网格，在 AB 上量
取真实高度便可作出室内两点透视图，如图 2-46 所示。

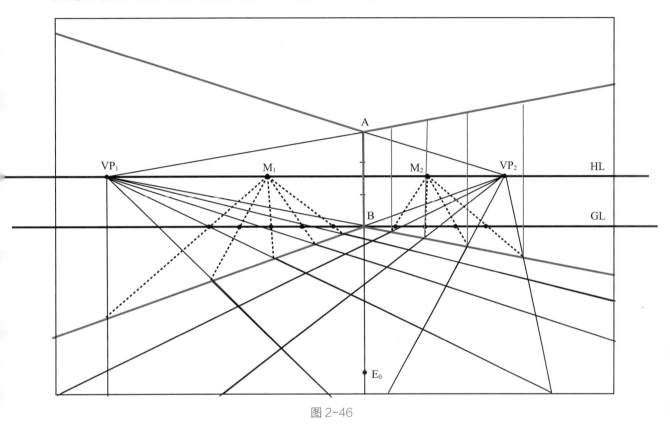

图 2-46

2. 确定量点作图法

(1) 量点法的作图原理，是先将平面图中各直线线段的真实长度转移到基线上，再利用
量点确定各点的透视位置，进而得出其透视长度的作图方法。

(2) 以确定量点作图法，绘制建筑透视图。已知建筑物长为 3000mm，宽为
2000mm，高为 2000mm。

▼ **作图步骤**

>**01** 选择建筑平面中的一个直角，与画面 (PP) 相交于 O'。以 O' 为圆心旋转所要表现
的建筑主立面，并确定视点 E_0，得到理想的透视角度。在透视作图面上确定视高，得到 GL
和 HL。通过视点作平行于建筑边缘的两条线，交 PP 于 VP_1' 和 VP_2'，分别从这两个点向下
引垂线交 HL 于 VP_1 和 VP_2'，从 O' 作垂线交 GL 于 O 点，连接 O 与 VP_1 和 VP_2，如图 2-47
所示。

>**02** 以 O' 为圆心，O'A 和 O'B 为半径画圆弧，在 PP 线上交得 A_0 和 B_0。同样，分
别以 VP_1' 和 VP_2' 为圆心，以其到 E_0 的距离为半径画圆弧，在 PP 线上就求得量点 M_1' 和
M_2'，如图 2-48 所示。

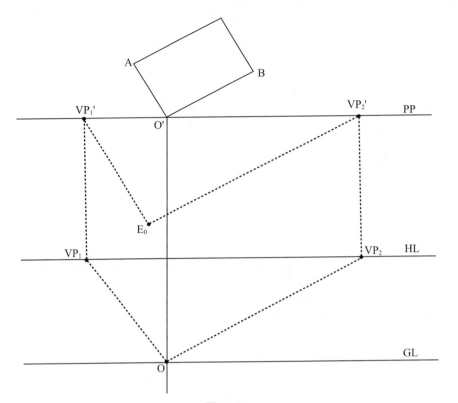

图 2-47

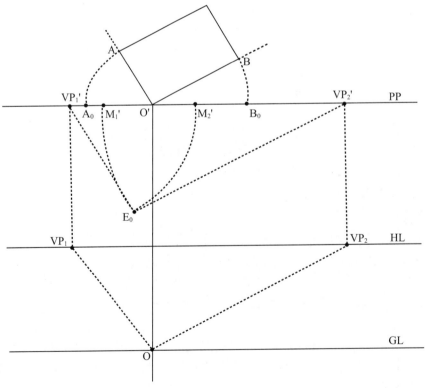

图 2-48

03 从 A_0 和 B_0 作垂线，在 GL 上交得 A_0' 和 B_0'。同样，在 HL 上求得 M_1 和 M_2。连接 A_0' 和 M_2，与 OVP_1 交于 a 点，同理求得 b 点。画出建筑立面图并置于 GL 上，从立面图引真高线交 OO' 于 c 点，Oc 即为该建筑透视图中的真高线。从 c 向 VP_1 和 VP_2 连线（透视线），分别与 a、b 点的垂线相交，连接这些交点就做出了建筑的俯视角度透视图，如图 2-49 所示。

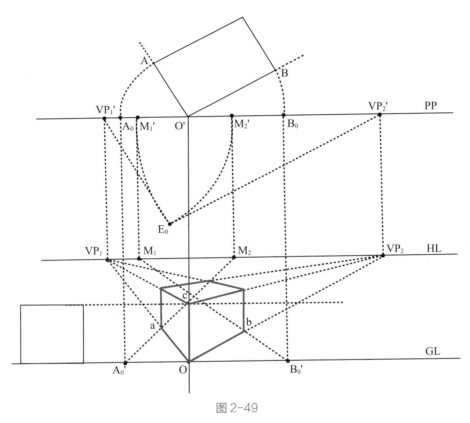

图 2-49

▼ 2.2.3　成角透视实例演示

本节利用前面学习的成角透视知识，绘制街道建筑群场景。

▼ 作图步骤

01 确定画面，视平线 HL，灭点 VP_1、VP_2，如图 2-50 所示。

02 确定好建筑体高度，取建筑体 1/2 处连接 VP_2 作消失线。画第二组玻璃墙边位置，过第一组玻璃墙边顶端经第二组玻璃墙边中点画直线，相交于底端消失线的点就是第三组玻璃墙边的位置，如图 2-51 所示。依此类推，绘制出建筑立面上玻璃墙的位置。

03 运用等距平行物透视法，绘制建筑立面上所有玻璃墙的位置，如图 2-52 所示。

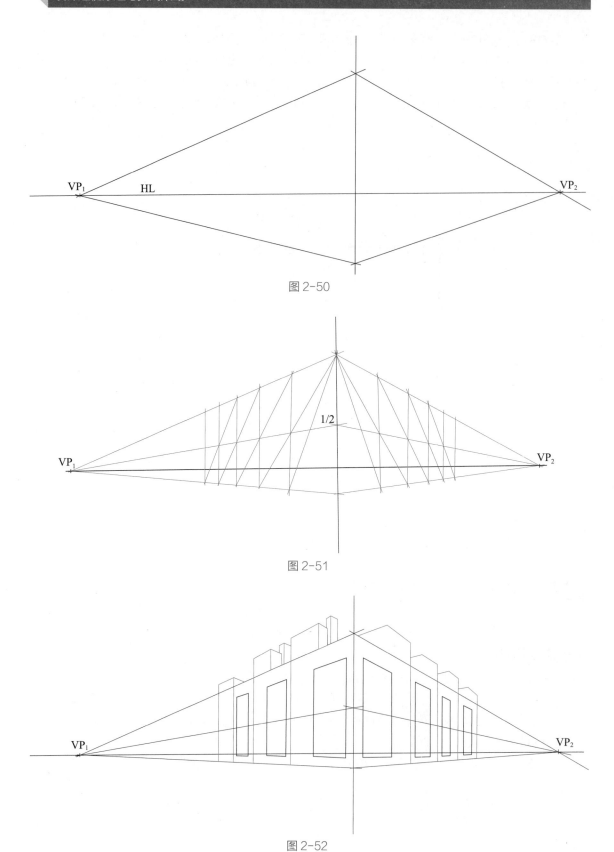

图 2-50

图 2-51

图 2-52

❯ **04** 完成建筑立面的细节部分，如图 2-53 所示。

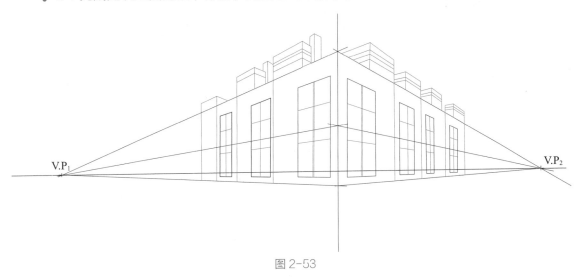

图 2-53

❯ **05** 修饰建筑立面的细节，以及完善周边景观，如图 2-54 所示。

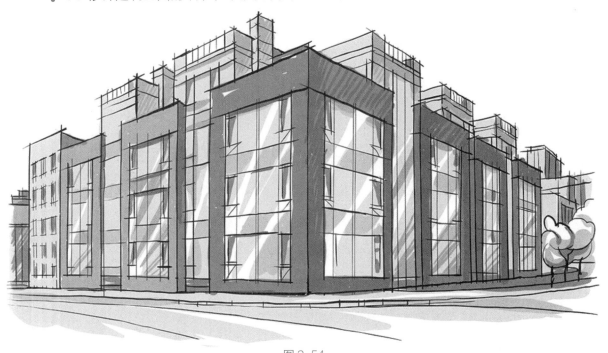

图 2-54

2.3 课后作业

(1) 平行透视、成角透视有几个消失点？

(2) 平行透视中，立方体的边棱呈现为几种状态？

(3) 立方体有一个可视平面与画面平行，可以构成哪种透视关系？

(4) 什么叫成角透视？

(5) 平行透视和成角透视在表现空间中的特点是什么？

(6) 运用本章所学一点透视知识，绘制一幅书房的透视图。

(7) 运用本章所学等距平行透视知识，绘制一列行驶中的火车的透视图。

第3章 倾斜透视

本章概述:

本章通过案例讲解倾斜透视的构成规律和作图方法,使读者能够正确绘制斜面、仰视和俯视透视图。

教学目标:

通过本章的学习,读者能够掌握倾斜透视的作图方法,形成敏锐的视觉意识,实现视觉思维方式的转变。

本章要点:

掌握仰视透视和俯视透视的作图方法。

3.1 倾斜透视概述

把立方体的一个角从基面向上提升,立方体任何一个面都倾斜于画面(即人眼在俯视或仰视立体时),除了画面上存在左右两个消失点外,上或下又产生一个消失点,作出的立方体为三点透视。因此,倾斜透视又称为三点透视。

根据斜面与画面的关系,一般将倾斜透视分为如下两种情况。

(1) 由平行透视产生的上下倾斜透视。当我们观察一座建筑与我们的视线平行时,称为平行透视。我们抬头仰视,即变为上倾斜透视,原水平线仍然水平,原垂直线与原来的画面有了角度,为近低远高线,它消失于天点(即原来的主点)。若我们向下低头俯视,原垂直线变为近高远低线,它消失于地点,原水平线不变,仍然水平,原直角线变为近低远高线,它消失于天点(即原来的主点)。

(2) 由成角透视视点变化产生的上、下倾斜透视。上倾斜透视,原垂直线变为近低远高线,消失于天点(在正中线上),原成角线变为近高远低线,分别消失于左右两个地点(即原来两个余点);下倾斜透视,原垂直线变为近高远低线,消失于地点(在正中线上),原成角线变为近低远高线,分别消失于左右两个天点(即原来两个余点)。

由于俯视或仰视,透明画面与原来垂直的建筑物有了倾斜角度,即称为倾斜透视,如图 3-1 所示。

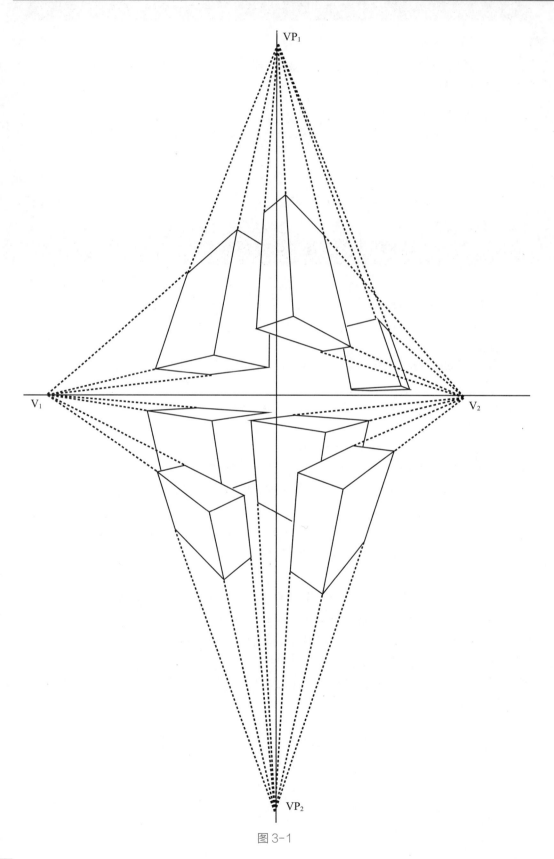

图 3-1

3.2 斜面透视

▼ 3.2.1 斜面透视基本原理

1. 斜面透视的形成

当我们以平视的视向观察时，方形平面倾斜于地面并与画面也倾斜的斜面，它们互相平行的边线会发生透视变化，集中会消失在天点或地点，如桥梁、斜坡、屋顶和楼梯等，如图 3-2 所示。

当方形物体与地面、画面倾斜成一定角度，存在一组斜边消失在天点或地点的透视，称为斜面透视。方形平面有一对与基面平行的边叫平边，另一对与基面倾斜

图 3-2

的边叫斜边，斜面的平面投影叫底迹面，底迹面的边线由平边和斜边底迹线组成，如图 3-3 所示。

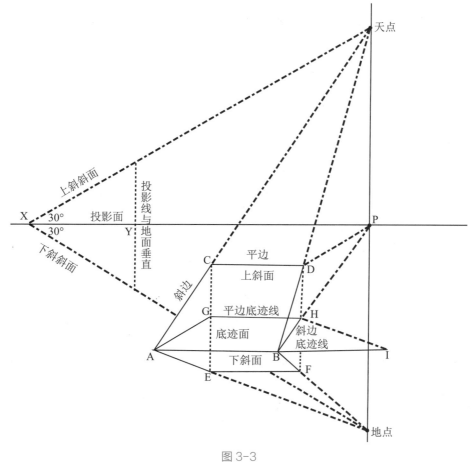

图 3-3

2. 斜面透视的分类

根据斜面与画面的关系不同，斜面透视可分为如下几类。

(1) 平行上斜。有一对边与基面和画面都平行，另一对边与画面成近低远高，如图 3-4 所示。

图 3-4

(2) 平行下斜。有一对边与基面和画面都平行，另一对边与画面成近高远低，如图 3-5 所示。

图 3-5

(3) 成角上斜。每一对边与画面都不平行，且有一对边与画面成近低远高，如图 3-6 所示。

图 3-6

(4) 成角下斜。每一对边与画面都不平行，且有一对边与画面成近高远低，如图 3-7 所示。

图 3-7

3. 斜面透视中各点的关系

(1) 天点、地点位于余点的垂直上、下方所引垂的底迹线、面与画面成除 45°角、90°角以外的余角关系，如图 3-8 所示。

(2) 天点、地点位于主点的垂直上、下方所引变线的底迹线、面与画面成 90°角的垂直关系，如图 3-9 所示。

(3) 天点、地点位于 X 距点的垂直上、下方所引变线的底迹线、面与画面成 45°角的关系，如图 3-10 所示。

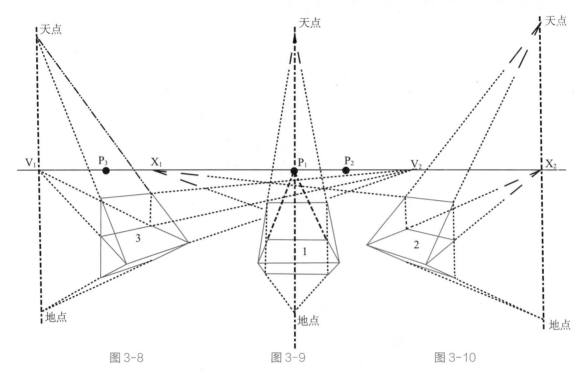

图 3-8　　　　　　　　　　图 3-9　　　　　　　　　　图 3-10

天点和地点的位置始终跟着底迹面的主点、距点、余点。在平行上斜透视中，天点、地点的主点在垂线上；当倾面向左上斜或下斜时，天点和地点消失在视垂线左面距点、余点垂线上；当倾面向右上斜或下斜时，天点和地点消失在视垂线的右面距点、余点垂线上。因它们是垂直投影关系，不能主观另取偏离主点、距点、余点垂线位置的天点和地点。

▼ 3.2.2　斜面透视基本作图方法

1. 平面斜面透视基本作图方法

在平行透视中测深度用 X 距点，在成角透视中测深度用 M 测点。在斜面透视中，X 距点和 M 测点分别具备两种功用：一是测透视深度；二是测天点或地点的透视高度，如图 3-11 所示。

画斜面时先求底基面 (如原来斜面是正方形，底基面就是缩短的长方形)，然后画垂线 (平视时垂线是原线) 切割斜边的透视深度。

上斜平行透视图画法。已知画幅为 70mm×80mm，高为 50mm，主点居中，正方形斜面居中，边长为 40mm，斜面与地面倾斜 30° 角。求作上斜平行透视图。

▼ 作图步骤

＞01 确定画幅、视高、视平线、主点，定最远角 2 倍 X 距点，画视垂线。根据斜面与地面倾斜 30° 角，在视平线的 X 处，用量角器量出 30° 角，并画线与视垂线相交于天点，即为消失点位置。画正方形底边 AB 在基线上居中，并消失于主点 P。量 XF 线上实际正方形边长尺寸为 40mm，用直角尺在视平线画垂线，得到 XF 的底迹面的长度 XG，取 XG 底迹线，在 AB 线上量出 AG'(底迹线比斜线短)，G' 点与 X 距点相连交 PA 于 A' 点得到底迹面的透视深度，从 A' 点画水平线交 PB 于 B' 点，就求出了底迹面，如图 3-12 所示。

图 3-11

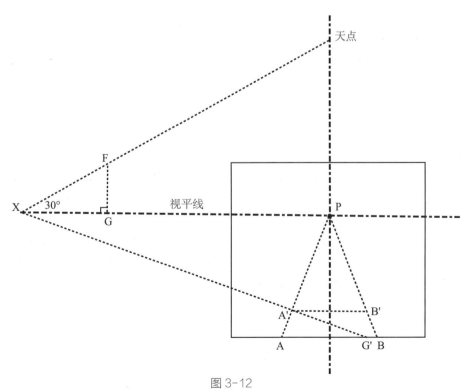

图 3-12

▶ **02** 从 A、B 两点出发与天点相连，分别 A'、B' 两点画垂线与斜线相交，得 C、D 两点斜面透视深度，将 CD 两点连接，最后将斜面 ABCD 画出，如图 3-13 所示。

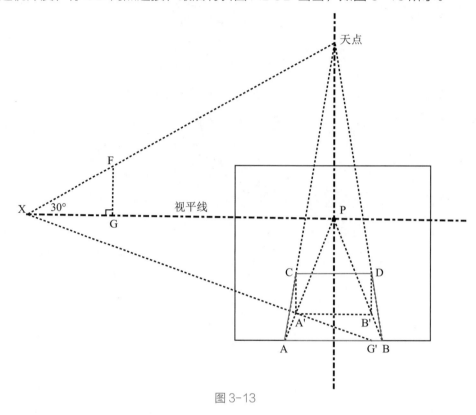

图 3-13

2. 成角斜面基本作图方法

下斜平行透视图。已知画面为 70mm×80mm，高为 60mm。主点离画幅左边框距离为 30mm，最近点在右 20mm。基线上方为 30mm，贴近画幅，斜面边长 40mm；斜面与画面左成 40° 角，右成 50° 角，斜面与地面倾斜 40° 角，如图 3-14 所示。求作下斜成角透视图。

▼ **作图步骤**

▶ **01** 确定画幅、视高、视平线、主点、视距，左右成角角度 V_1、V_2 点、M_1、M_2 测点，在 V_2 点画垂线。定最近点 A，画水平线，定 AB=AC=40mm，从 A 点出发消失于 V_1、V_2 点，在视平线 M_2 点上用量角器量出与地面倾斜角度 40°，与 V_2 垂线相交得地点，在 M_2 与地点连线上量边长为 40mm 的 M_2G 线段并画垂线得 M_2H 的底迹线长度，将 M_2H 长度移至 AC 线段上，得 AH'，B、H' 点测深度得 D、E 两点透视深度，D、E 两点与消失点 V_1、V_2 点交得 F 点，ADFE 底迹面画成，如图 3-15 所示。

图 3-14

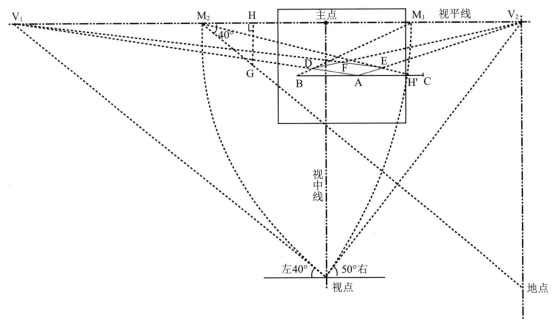

图 3-15

>02 将 A、D 两点与消失点相连，E、F 两点向下画垂线与两根消失线相交得 J、K 两点，将两点相连并延伸至消失点 V₁。最后将 ADKJ 的斜面画出，如图 3-16 所示。

图 3-16

▼ 3.2.3 斜面透视景物作图方法

1. 房屋作图

根据图 3-17，已知画幅为 70mm×80mm，高为 50mm。主点离画面左框距离为 30mm，最近点至画面左框距离为 10mm。房屋左成 60° 角，右成 30° 角，长 70mm，宽 30mm，墙高 40mm，屋顶与地面左上、下倾斜 30° 角。请绘制房屋斜面透视图。

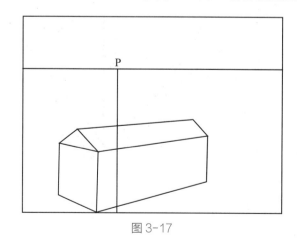

图 3-17

▼ 作图步骤

01 确定画幅、视高、视平线、主点 P、视距，在视中线上定视点 S，分别向视平线连线，左成 60° 角，右成 30° 角，交于视平线为 V₁、V₂ 点。以 V₁ 为圆心，V₁S 为半径画弧，交视平线于 M₁，以 M₁ 为圆心，M₁S 为半径画弧，交视平线于 M₂，以 M₁ 测点量上、下两个 30° 角的线，过 V₁ 的垂直线交得天点、地点。在基线上定最近点 A，画房屋长 70mm 线段 AB，画房屋宽 30mm 线段 AC，高 40mm 线段 AD，连接 AV₁，过 M₁ 连接 M₁C，交 AV₁ 于 E，连接 EV₂，连接 AV₂，交 BM₂ 于 I，过 I 点作垂直线，交 CM₁ 连线于 H 点，连接 IV₁ 交 EV₂ 线段于 J 点，过 E 点作垂直线交 DV₁ 线段于 F 点，连接 FV₂ 交 HM₂ 于 G 点，连接 ADFEIHGJ，得到长方体，如图 3-18 所示。

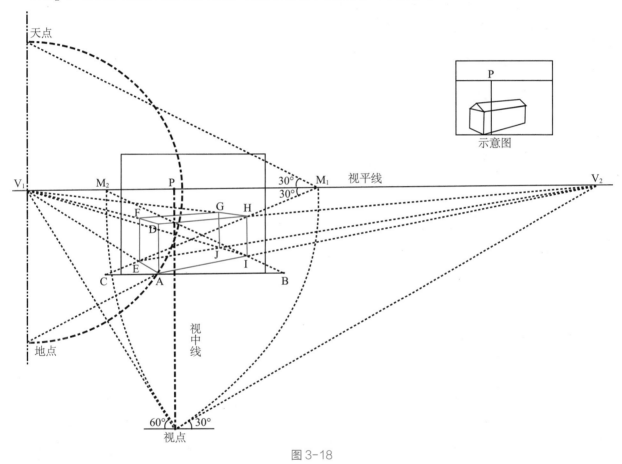

图 3-18

02 将 D、H 两点连接天点，将 F、G 两点连接地点并延长交得 K、N 两点，连接 DK、HN、KN 得到建筑的屋顶，如图 3-19 所示。

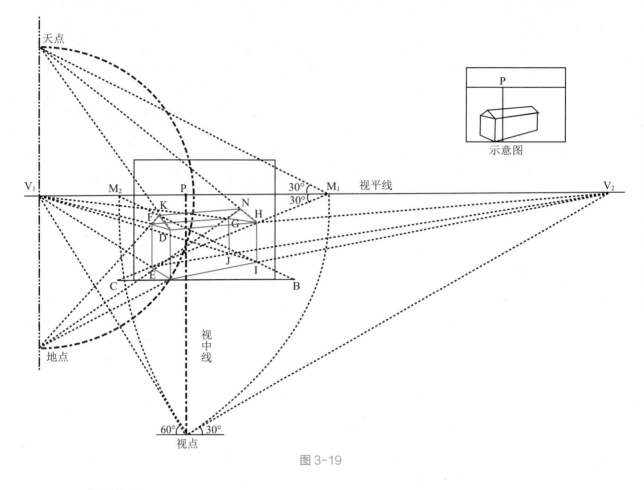

图 3-19

2. 楼梯的作图

已知画幅 70mm×80mm，h=50mm，主点离画面左框朝右 30mm，最近点左 10mm，台阶左成 60° 角，右成 30° 角。请绘制台阶斜面透视图。

▼ **作图步骤**

01 确定画幅、视高、视平线、主点、视距，左右成角角度 V₁、V₂ 点、M₁、M₂ 测点。过主点 P 向 V₁V₂ 画垂线交于 S 点。在 S 点上左侧用量角器量出与地面倾斜角度 60° 与视平线相交得 V₁ 点，以 V₁ 为圆心，V₁S 为半径，画圆弧交 V₁V₂ 于 M₁，在 S 点上右侧用量角器量出与地面倾斜角度 30°，与 V₁V₂ 相交得 V₂ 点，以 V₂ 为圆心，V₂S 为半径，画圆弧交 V₁V₂ 于 M₂，如图 3-20 所示。

02 由已知条件底边为 80mm，将其等分为 8 份，并延长左边线段，得到 A、K、J、I、C 点，连接 AV₂ 交于 BM₂ 得到 E 点，连接 AV₁ 交于 CM₁ 得到 F 点。分别连接 EV₁、FV₂，得到 G 点，AEGF 底迹面就画成了，如图 3-21 所示。

图 3-20

图 3-21

❯ **03** 过 A 点连接天点交 F 点向上垂直线得 H 点，过 E 点连接天点交 G 点向上垂直线得 R 点。连接 HV$_1$ 并延长交于过 A 点垂直线得 D 点，连接 RV$_1$ 并反向延长交于过 E 点垂直线得 Q 点。连接 DQRH、AFHD、EQRG，得到立方体，如图 3-22 所示。

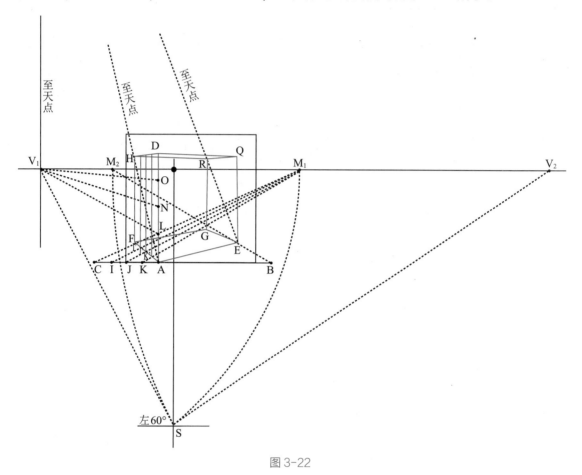

图 3-22

❯ **04** 分别连接 IM$_1$、JM$_1$、kM$_2$ 线段，分别交 AF 线段于 I'、J'、K' 点。将 AD 线段等分四份，分点为 O、N、L 点，连接 OV$_1$、NV$_1$、LV$_1$，分别交 AH 于 O$_1$、N$_1$、L$_1$ 点，连接 O$_1$V$_2$，连接 LV$_2$ 交 EQ 于 L$_2$，连接 NV$_2$ 交 ER 于 N$_2$，连接 OV$_2$ 交 ER 对角线于 O$_2$，连接各点，得到楼梯透视，如图 3-23 所示。

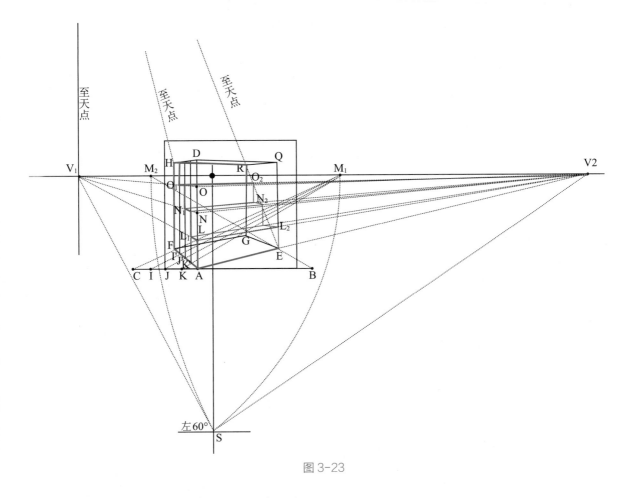

图 3-23

3.2.4 斜面透视实例演示

利用前面学习的斜面透视知识，绘制城市街景。

作图步骤

01 确定画面、视平线、心点（消失点），运用平行透视方法，绘制出两侧建筑物立面，如图 3-24 所示。

图 3-24

02 运用等距离透视方法，绘制建筑立面和窗户，如图 3-25 所示。

图 3-25

03 运用八点法绘制拱形窗户，细化建筑立面和周边环境，如图 3-26 所示。

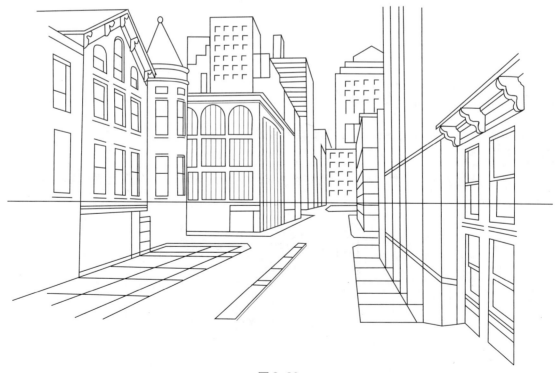

图 3-26

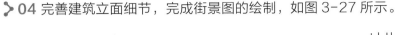

＞04 完善建筑立面细节，完成街景图的绘制，如图 3-27 所示。

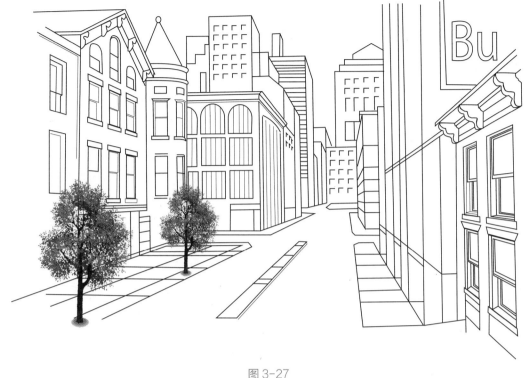

图 3-27

3.3　仰视透视

▼ 3.3.1　仰视透视基本原理

当观看者抬头仰视建筑物时，建筑物不能全貌呈现，原垂直线与我们原来的画面有了角度，即变为上倾斜透视，原垂直线变为近低远高线，消失于天点 VP_1（在正中线上），原成角线变为近高远低线，分别消失于左右两个地点 V_1 和 V_2（即原来两个点）。

▼ 3.3.2　仰视透视作图方法

采用仰视透视法绘制摩天大楼。

▼ 作图步骤

＞01 任意取点 S，向 S 点上的水平线引一条斜线，将交点定为 VP_1，过 S 点作一条垂直于 VP_1-S 的线，与上面的水平线交于 VP_2，如图 3-28 所示。

＞02 在 VP_1VP_2 距离 S 点 1/2 处作一条基线，交 S 垂直线于 A，连接 AVP_1、AVP_2，如图 3-29 所示。

1m

VP₁ VP₂

S

图 3-28

VP₃

1m

VP₁ VP₂

A

S

图 3-29

>**03** 分别以 VP_1、VP_2 为圆心，VP_1S、VP_2S 为半径作圆弧，得到 M_2、M_1，如图 3-30 所示。

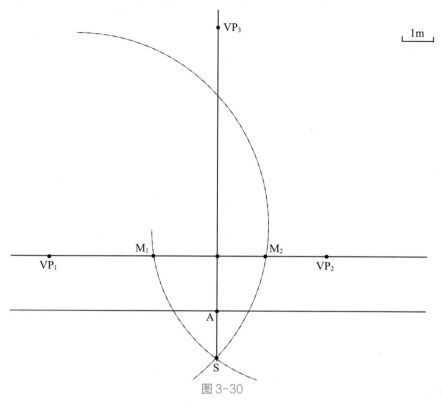

图 3-30

>**04** 过 VP_2 向 VP_1VP_3 作一条垂线交于 Q 点，以 VP_1VP_3 中点 C' 为圆心，以 $C'VP_1$ 长度为半径作半圆弧交 $C'VP_2$ 于 H，以 VP_3 为圆心，VP_3H 长度为半径作圆弧得交点 M_3，如图 3-31 所示。

图 3-31

>**05** 过 A 点作 VP₁VP₂ 的平行线 AY，在基线上定建筑物的宽度和长度，这里分别在过 A 点的基线和建筑发生透视的 AY 上定建筑的宽度和高度，以米为单位标注，如图3-32所示。

图 3-32

>**06** 分别连线，得底迹面 ABCD，在 AY 上定建筑高度，连接 M₃ 点，分别连接各线段，为高楼的窗体作辅助线，如图 3-33 所示。

图 3-33

07 擦除辅助线，得到建筑体透视，如图 3-34 所示。

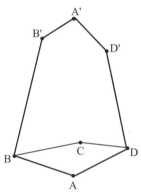

图 3-34

08 根据以上方法，绘制出成图并进行修饰和完善，如图 3-35 所示。

图 3-35

3.4 俯视透视

▼ 3.4.1 俯视透视基本原理

若观者向下低头俯视，原垂直线变为近高远低线，消失于地点（在正中线上），原成角线变为近低远高线，分别消失于左右两个天点（即原来两个余点）。

▼ 3.4.2 俯视透视作图方法

1. 俯视透视画法（圆形）

▼ 作图步骤

≥01 由圆的中心 A 间距 120° 画三条线，定圆周交点为 V_1、V_2、V_3，并定 V_1V_2 为 HL，如图 3-36 所示。

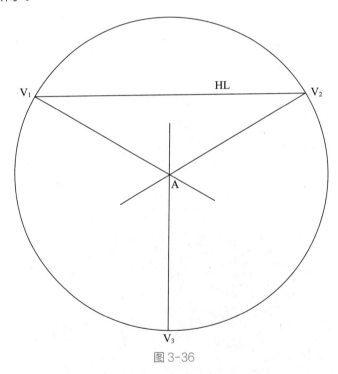

图 3-36

≥02 在 A 的透视线 AV_2 上任取一点为 B，由 B 作 HL 的平行线，和 AV_1 相交于 C，BC 为正六面体上的对角线之一，如图 3-37 所示。

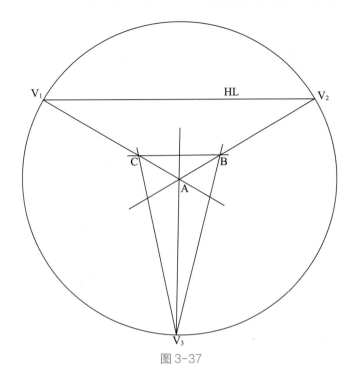

图 3-37

▷ **03** 在 B、C 的透视线上求 D、E、F，完成透视图。此为左右上下均由 45°角相接的正六面体透视，如图 3-38 所示。

图 3-38

2. 俯视透视画法（半圆形）

▼ 作图步骤

❯01 在 HL 上设 V_1V_2，二等分处设 X，如图 3-39 所示。

图 3-39

❯02 以 X 为圆心画通过 V_1、V_2 的圆弧，如图 3-40 所示。

图 3-40

❯03 V_1V_2 间任设 V 点，经过 V 点画 V_1V_2 的垂线和前圆弧交于 A 点，如图 3-41 所示。

图 3-41

❯04 取 VA 间的任意点 B，由 V_1、V_2 通过 B 延长的透视线和圆弧交 Y、Z 点，如图 3-42 所示。

图 3-42

> 05 V_1 和 Z，V_2 和 Y 连接线的延长线在 VA 线上相交，为第三消失点 V_3，如图 3-43 所示。

图 3-43

> 06 V_1V_3、V_2V_3 视为 HL，分别取 V_1V_3、V_2V_3 的中点 X_1、X_2，分别以 X_1、X_2 为圆心，过 V_1V_3、V_2V_3 画半圆，分别交 V_2Z、V_1Y 于 C、D 点，如图 3-44 所示。

图 3-44

> **07** 由 A 的透视线及 C、D 至各消失点的透视线得 E、F、G 点,完成透视图的绘制,如图 3-45 所示。

图 3-45

▼ 3.4.3 鸟瞰图的透视画法

鸟瞰图是指视点高于建筑物的透视图，其主要用于表达某一区域的城市景观规划或是园林总平面图的规则，对于这类鸟瞰图，通常用网格法来绘制。这里介绍的鸟瞰图是建立在画面仍然垂直于基面，视平线提高的情况下所作的透视图。

根据画面与景物的关系，鸟瞰图可以是顶视、平视和俯视。平视和顶视鸟瞰图在园林设计和城市规划设计中较为常见。由于视点位置在景物的上方，视域宽广，比倾斜透视要展现更多甚至多出几倍的建筑体。因此，鸟瞰图对于景观园林和城市规划设计来说，更能体现出其特色。下面重点介绍平视鸟瞰图的画法。

1. 一点透视网格画法

▼ 作图步骤

❱ 01 先确定视平线 HL，在视平线上取一点 F 作为灭点。在原线上，即方形的最近边线，根据画作需要等分成若干份，如图 3-46 所示。

图 3-46

❱ 02 在视平线上确定右距点 M。过 F 点分别连接基线上各等分点。连接 OM，交于 F 点与基线等分点连线于 A 点。过 A 点作基线平行线，交 OF 于 A_1 点，过 A_1 点作垂直线。依此类推，得到地面参照网格，如图 3-47 所示。

❱ 03 在视高线上标出与基线等距的等高点，分别连接 F 与各等分点。依此类推，得到景物高度的参照网格，如图 3-48 所示。

❱ 04 在 HL 上，分别在 FM 上取 1/2 视距 FM_2 和 1/3 视距 FM_1，连接 OM_1、OM_2，如图 3-49 所示。

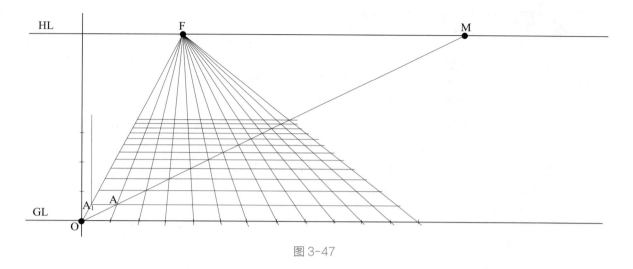

图 3-47

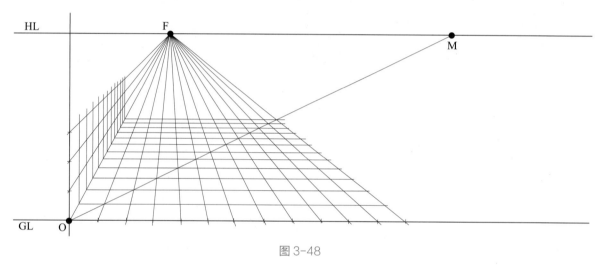

图 3-48

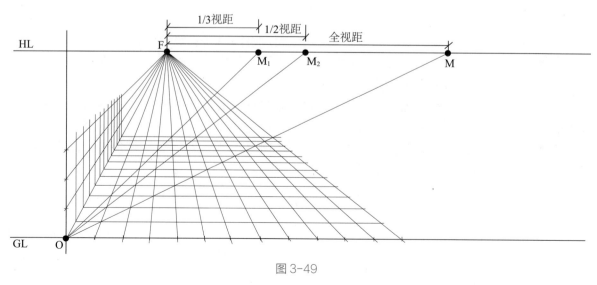

图 3-49

2. 两点透视网格画法

已知景观园林面积为 AOBE 巨型，在横纵坐标 5 格 5d 位置设置摩天大楼，求鸟瞰透视图，如图 3-50 所示。

图 3-50

▼ 作图步骤

〉**01** 过 O 点绘制一条画面线 HL，在 HL 下方确定视点 S，以 S 为 90° 视域范围在 HL 上确定两个消失点 V₁、V₂。分别连接 V₁S 和 V₂S，过 S 点以 45° 角向 HL 画线段，交于 F 点，分别以 V₁、V₂ 为圆心，V₁S，V₂S 为半径画圆弧，交 HL 于 M₁、M₂，如图 3-51 所示。

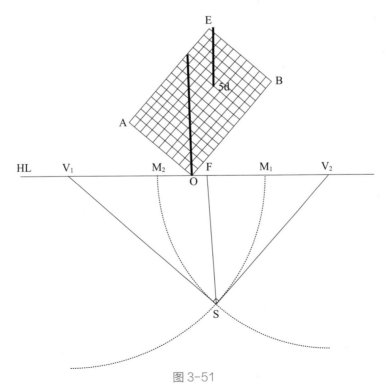

图 3-51

> **02** 画面线为画面与地面脱离后留在地面上的线，这里我们将画面线定为基线 GL。在基线上方确定 HL，以 90° 视域范围过 O 点分别向 HL 画线，交 HL 于两个消失点 V₁、V₂。分别连接 V₁O 和 V₂O，过 O 点以 45° 度向 HL 画线段，交于 F 点，分别以 V₁、V₂ 为圆心，V₁O、V₂O 为半径，画圆弧交于 HL 上于 M₂、M₁，如图 3-52 所示。

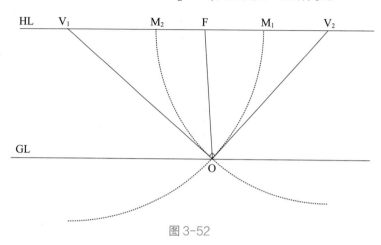

图 3-52

> **03** 根据已知条件，过 O 点在 GL 上画出 OA、OB 的长度和宽度。连接 M₂B 交 OV₂ 于 B'，连接 M₁A 交 OV₁ 于 A'，连接 V₁B' 与 V₂A' 交于 E 点，OA'EB' 为景观园林鸟瞰图，如图 3-53 所示。

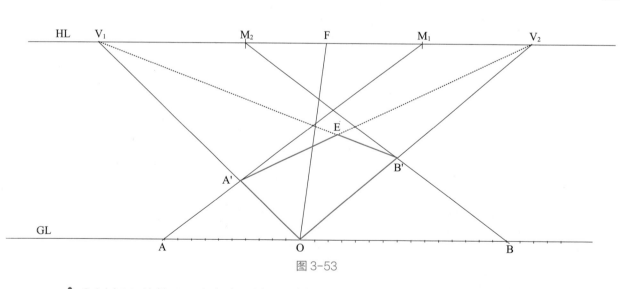

图 3-53

> **04** 过 M₁ 连接 OA 上各点，过 M₂ 连接 OB 上各点，分别得到 OA' 和 OB' 上各分点。从 V₁、V₂ 连接这些点就得到 OA'EB' 上的网格，根据横纵坐标标出 5d 位置。过 5d 连接 F 点，如图 3-54 所示。

图 3-54

> 05 依此类推，根据平面上各景物控制点在方格网上的位置，并按照透视规律，将其定位到透视网格相应的位置上，即得各景物的透视图。

3.5　倾斜透视实例演示

本节利用前面学习的倾斜透视知识，绘制俯瞰建筑群的透视图。

▼ 作图步骤

> 01 任意取点 S，向 S 点上方的水平线引一条斜线，交水平线于 VP，如图 3-55 所示。

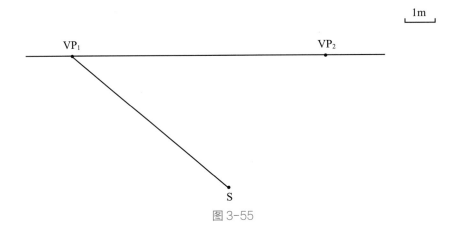

图 3-55

02 过 S 点作一条垂直于 VP_1S 的线，与上面的水平线交于 VP_2，如图 3-56 所示。

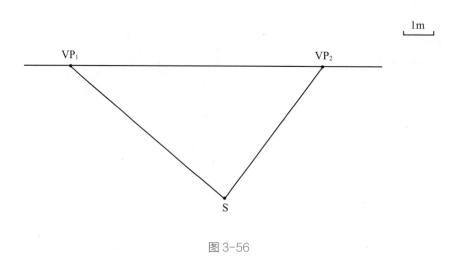

图 3-56

03 以 VP_1 为圆心，VP_1S 长度为半径作圆弧，得出交点 M_2，如图 3-57 所示。

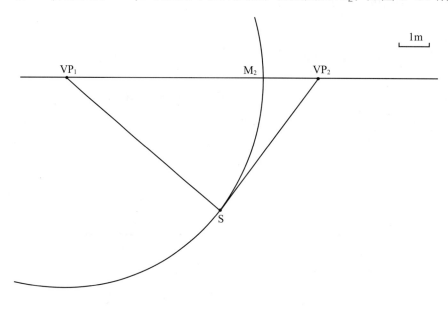

图 3-57

04 以 VP_2 为圆心，VP_2S 长度为半径作圆弧，得出交点 M_1，如图 3-58 所示。

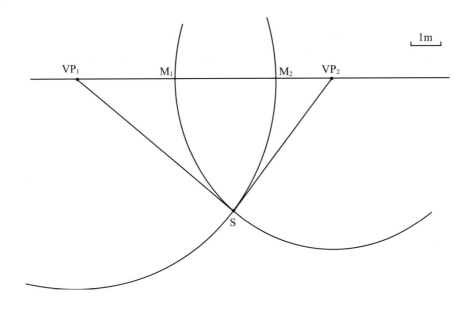

图 3-58

> **05** 过 S 点向 VP_1VP_2 作垂线，交于 A 点。过 A 点引斜线 AY，以 A 点为圆心，AS 为半径作圆弧，交斜线 AY 于 M_3 点，如图 3-59 所示。

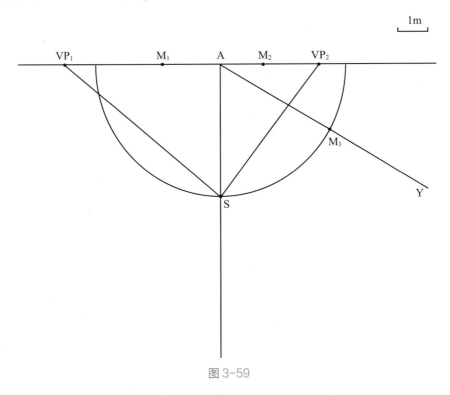

图 3-59

> **06** 过 M_3 点作斜线 AY 的垂线，得出点 VP_3，如图 3-60 所示。

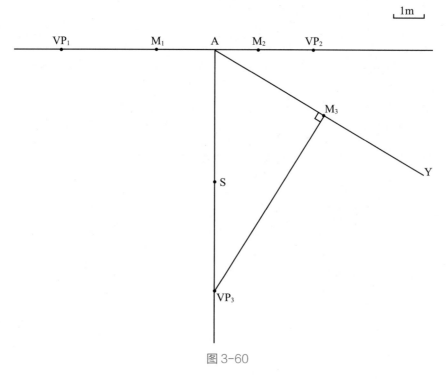

图 3-60

❯ 07 过 M₃ 点作一条水平线，交 AVP₃ 于 O 点，如图 3-61 所示。

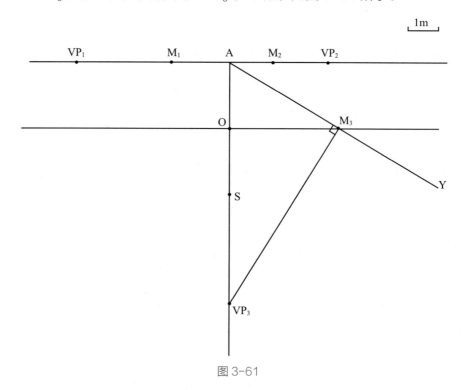

图 3-61

❯ 08 在 OM₃ 线段上标注物体的长度和宽度，过 O 点作 M₃VP₃ 的平行线 OX，如

图 3-62 所示。

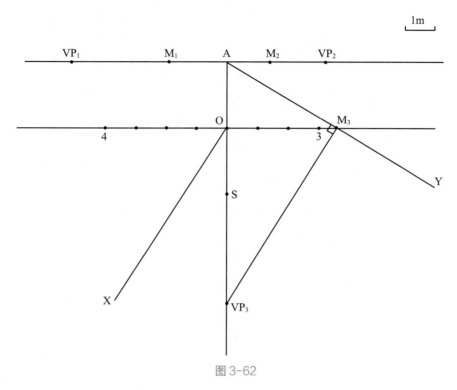

图 3-62

09 以物体长 4000mm，宽 3000mm 为例，分别连接 M₁3、M₂4，得到物体顶面 OBCD，如图 3-63 所示。

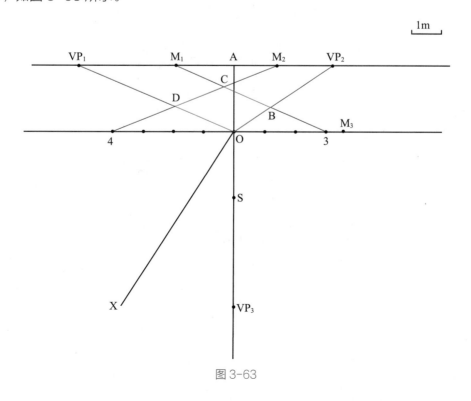

图 3-63

10 在 OX 线段上标注物体的高为 4000mm，并连接 M₃4'，如图 3-64 所示。

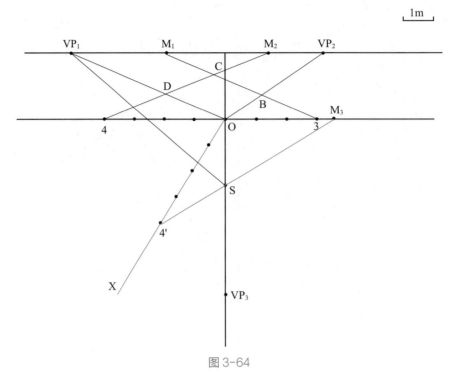

图 3-64

11 分别连接 DVP₃、BVP₃、CVP₃、SVP₁、SVP₂，求得 D'、B'，连接 B'VP₁ 交 CVP₃ 于 C'，得到俯视物体透视图，如图 3-65 所示。

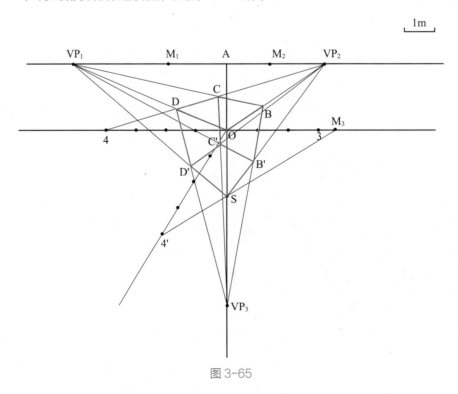

图 3-65

12 擦除辅助线，得到一个建筑单体的俯视透视图，如图 3-66 所示。

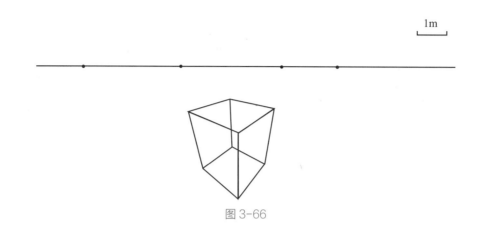

1m

图 3-66

13 根据以上步骤绘制出建筑群的俯视透视图，如图 3-67 所示。

图 3-67

3.6 课后作业

(1) 倾斜透视的分类有哪些?

(2) 如何运用透视的视域范围绘制三点透视,特点是什么?

(3) 鸟瞰图的透视特点是什么?

(4) 运用本章节所学知识,绘制一幅摩天大楼的仰视透视图。

(5) 运用本章节所学知识,绘制一幅建筑群的俯视透视图。

(6) 运用本章节所学知识,绘制一幅两点透视鸟瞰图。

第4章 曲形透视

本章概述：

本章通过案例讲解曲形透视的构成规律和作图方法，使读者能够正确绘制建筑的曲面。

教学目标：

通过本章的学习，读者能够掌握圆形透视、曲线透视、圆柱透视、圆拱透视和球体透视的作图方法，正确绘制圆形石柱、圆形旋转楼梯、拱形门的透视图。

本章要点：

掌握采用八点法绘制圆形透视的作图方法。

4.1 曲形透视概述

曲形是指线、面和体的曲。一根弯曲的弧线，如一条弯曲的蛇，是一维的；面的曲是指一个曲形的面，如圆形或桥面弧形面，是二维的；体的曲，是指一个体积的曲，如球体，是三维的。这三种形式简称曲形。曲形相对直线来说除了直就是曲。曲形是弯曲的，是不断转向渐变有弧度的线（或面、体）。

曲形分为曲线、平面曲线和立体曲线三类，如图 4-1 所示。曲线是一根线的弯曲；平面曲线是一个平面内曲；立体曲线是一块曲面在一个体积范围内弯曲成立体曲线（面）。

图 4-1

在这三种曲线中又可分为有规则的曲线和无规则的任意曲线，这里主要讲解有规则的线、形和体。例如，半圆线、圆形、椭圆形、尖圆形、拱形、运动轨迹、球体、圆柱体、圆锥体等。

在现实生活，曲线形体同线、平面或有体积的景物一样，因与视点、视向、画幅、地面、空间等产生关系而发生透视变化。

4.2 圆形透视

▼ 4.2.1 圆形透视的绘图原理

在绘图之前，需要先了解各种位置圆面的透视变化特点与视角关系，如图4-2所示。

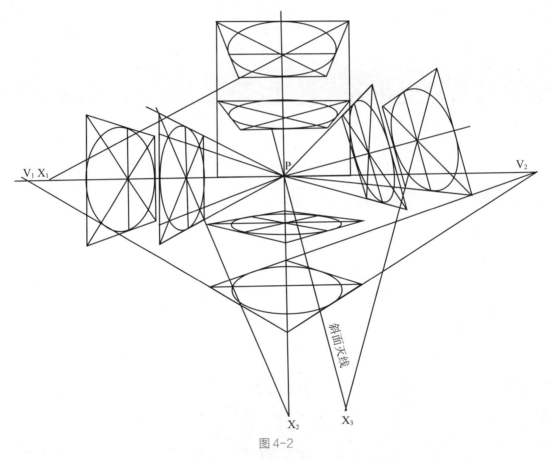

图4-2

（1）形，是指透视圆面的基本形状及其透视宽窄的变化。离灭线远的圆面宽，离灭线近的圆面窄，正在灭线上的则成一条直线。圆面平放时，地平线是它的灭线，处在地平线上下的各圆面，离地平线越远越宽，离地平线越近越窄，在地平线上则成一条平行线；圆面离画面有远有近时，越近越宽，越远越窄。

（2）辐，是指圆周上各等分点向圆心所作的半径（车轮上成为辐条）。圆面上各半径轴线疏密是两端密、中间疏。引起圆柱体上各等分柱面的透视宽窄是中间宽、两端窄。

（3）同心圆，是指同一个圆心的两个以上大小不同的圆面，如图4-3所示。大小两个圆面之间的距离宽窄是两端最宽，远端最窄，近端较宽。

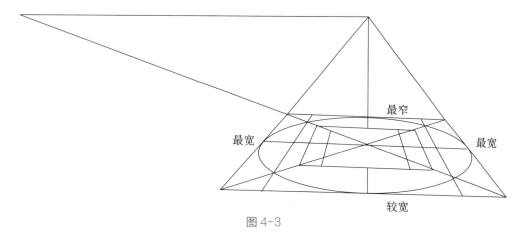

图 4-3

(4) 碟状圆，是由同轴两个大小不同的圆另作圆弧线组成，如碗碟、花瓶、花等。连接两个圆的轴长则弧线长，轴短则弧线短；两个圆面大小差距大则弧线长，差距小则弧线短，如图 4-4 所示。

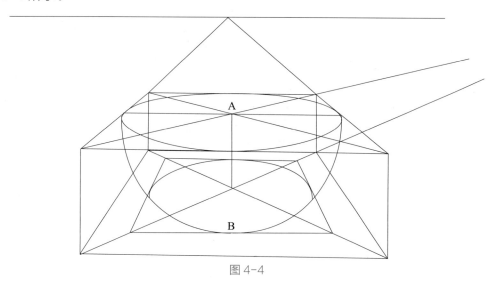

图 4-4

▼ 4.2.2　圆形透视的绘图方法

1. 平行透视圆的画法

(1) 平置圆形的透视画法。

▼ 作图步骤

>**01** 根据已知正方形 ABCD，连接对角线交于 O 点，过 O 点分别连接四边的中点 E、O_1、F、O_2，在 AE 上取 E_1 点使 AE_1：E_1E=3：7，过 E_1 点作 DC 的垂直线，在 BE 上取 E_2 点，使 BE_2：E_2E=3：7，过 E_2 点作 DC 的垂线交 DC 于 F_2，如图 4-5 所示。

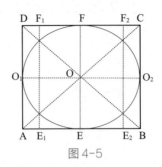

图 4-5

>**02** 确定视平线 HL 和 S 点，过 AB 中点向 HL 作垂直线交 HL 于 P 点。在 PE 的延长线取 S 点。以 P 点为圆心，PS 为半径画圆弧，交 HL 于 V_1、V_2。连接 BV_1、AV_2 交 PS 上于 O 点，过 O 点作平行 AB 的平行线段，交 AP 于 O_1，交 BP 于 O_2，BV_1 交 AP 于 D，AV_2 交 BP 于 C，在 AE 上取 E_1、在 BE 上取 E_2，使 AE_1：$E_1E=BE_2$：$E_2E=3$：7。连接 PE_1 并交 AV_2 于 Q_1，交 BV_1 于 Q_2；连接 PE_2 并交 AV_2 于 Q_3，交 BV_1 于 Q_4。连接 E、Q_1、O_1、Q_2、F、Q_3、O_2、Q_4 八个点，得到圆形透视，如图 4-6 所示。

图 4-6

也可以画线段 AB 为正方形边长（圆的直径），取中点 E，以 AE 为底边，作一等腰直角三角形 AEG，以 E 为圆心，以 EG 为半径画弧交 AB 于 E_1、E_2 两点。连接 E_1P 交 AV_2 于 Q_1，交 BV_1 于 Q_2；连接 E_2P 交 AV_2 于 Q_3，交 BV_1 于 Q_4。AV_2 与 BV_1 相交于 O 点，过 O 点作平行于 AB 线段分别交 AP 于 O_1，交 BP 于 O_2，连接 E、Q_1、O_1、Q_2、F、Q_3、O_2、Q_4 八个点，得到圆形透视，如图 4-7 所示。

(2) 平行于画面的圆。圆周是平面曲线，当其平行于画面时，其透视仍然是一个圆。但该圆与画面的相对位置不同，则圆周的透视大小不同、圆心位置不同。如图 4-8 所示，是一段圆柱管的透视。圆管的前端面重合于画面，其圆周的透视是它的本身；后端面在画面后，但仍与画面平行，所以后端面圆的透视为缩小了的圆周。作图时只要找到圆心透视位置，确定圆透视半径即可画出该圆。

图 4-7

图 4-8

(3) 不平行于画面的圆周。一般情况下，不平行画面的圆透视样式为椭圆，为了画出椭圆，通常会利用"以方求圆"的方法求出圆周上 8 个点的透视，然后把这些点光滑地连接成椭圆，如图 4-9 所示。

该圆所在平面平行于基面而与画面垂直。首先在圆周基面投影上作外切四边形并作对角线，四边形及对角线与圆或相切或相交共有 8 个点。只要作出四边形 abcd 的透视及对角线、2-4、6-8 线段的透视，也就得到了圆周上 8 个点的透视，将它们光滑连接成椭圆即可。

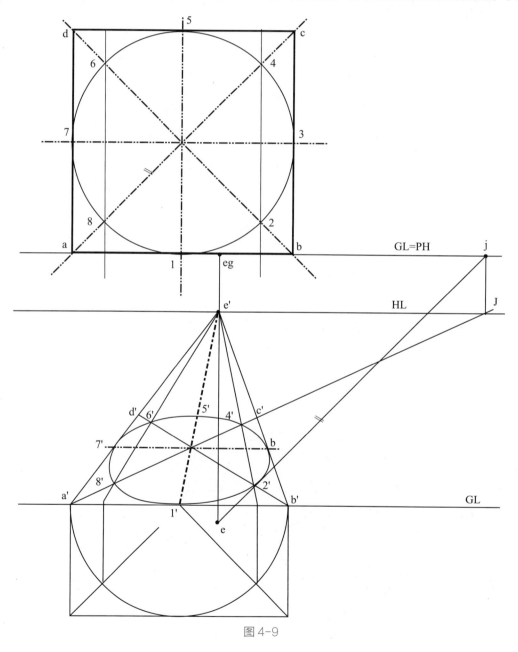

图 4-9

(4) 侧平圆的透视。侧平圆是圆发生了角度变化，为了更精准地画出透视圆，通常会利用"八点法"作图方法求出圆周上 8 个点的透视，然后把这些点光滑地连接成椭圆，如图 4-10 所示。

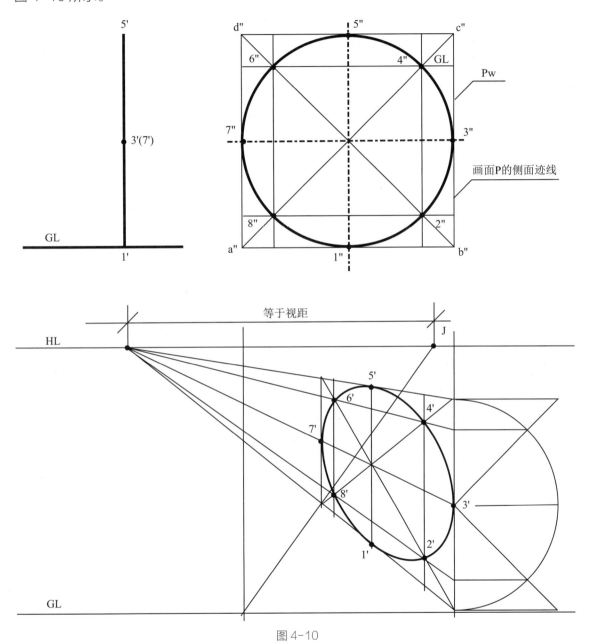

图 4-10

2. 成角透视圆的画法

平行透视的正圆形是根据平面的八点求圆法来作透视图的。首先用平行透视的作图法画出 ABCD 的正方形透视，并求得 E、F、G、H 四点，在原线 AB（不发生透视变化边长）线段上各一半，再取 7∶3 的比例，消失点与对角线交得 I、J、K、L 四点，最后将 E、I、F、J、G、K、H、L 八点连接画弧，如图 4-11 所示。同理画出 BDNM 正方形。

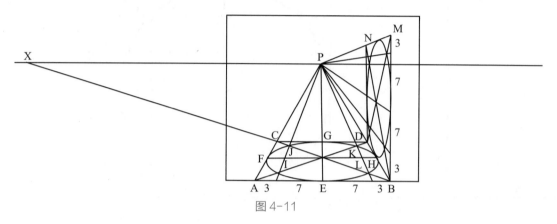

图 4-11

（1）直立圆形的透视画法。圆形的面与画面成 90°。先确定视平线 HL 和视点 S，通过视点 S 向 HL 作垂直线交于 P 点，以 P 点为圆心，SP 为半径画半圆，分别交 HL 上于 V_1、V_2。已知正方形 ABCD，AB=AD，AB 垂直于 AD，取 AD 中点 E，以 DE 为底边，作一等腰直角三角形 DEG，以 E 为圆心，以 EG 为半径画弧交 AD 于 E_1、E_2 两点。过 A 作 HL 的平行线，并在其线上取 B'，使 AB'=AD。连接 B'V_1，交 AP 于 B，过 B 点向上作垂直线交 DP 于 C。连接 E_1P，交 BD 于 Q_1，交 AC 于 Q_2；连接 E_2P，交 BD 于 Q_3，交 AC 于 Q_4。连接各点，得到垂直画面的圆心透视，如图 4-12 所示。

图 4-12

（2）直立圆形的透视画法。圆形的面与画面成 45° 或任意角。先确定 HL 和视点 S，过 S 点向 HL 作垂线交于 P 点，用量角器测量右 40° 角作连线交 HL 于 V_2，以 V_2 点为圆心，SV_2 为半径画圆弧，交 HL 于 V_1，在 SP 上取 A 点，过 A 点作基线 GL，作 AD'=AB，连接 AV_2、V_1D' 交于 D，过 D 点作垂直线交 BV_2 与 C。取 AB 中点 E，以 AE 为底边，作一等腰直角三角形 AEG，以 E 为圆心，以 EG 为半径画弧交 AB 于 E_1、E_2 两点，分别连接 E_1V_2，交 BD 于 Q_1，交 AC 于 Q_2，连接 E_2V_2 交 BD 于 Q_3，交 AC 于 Q_4。连接各点得到垂直画面圆心的透视，如图 4-13 所示。

图 4-13

4.2.3　圆形透视绘图方法的应用

1. 平面圆形的透视图画法

▼ 作图步骤

01 已知一个正圆形，在正圆形外画外切正方形 ABCD，连接 AC、BD，延长 AB 线段，作为平面 PP。在 PP 下确定视点 S，如图 4-14 所示。

02 确定视平线 HL 和基线 GL，过视点 S 点向 HL 作垂线交于 S_1，连接 SD 交 AB 于 G，连接 SC，分别过 A、B、E、F 点向 GL 作垂直线，交 GL 于 A_1、E_1、F_1、B_1，如图 4-15 所示。

图 4-14

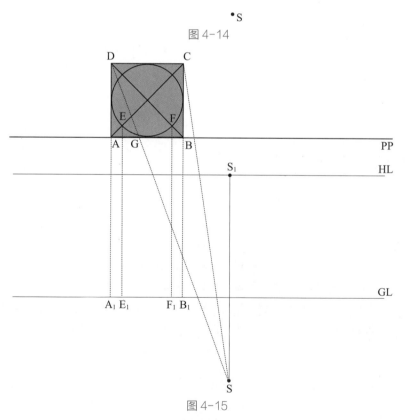

图 4-15

❯ **03** 过 S_1 连接 S_1A_1、过 G 点垂线交 S_1A_1 于 G_1，连接 S_1E_1、交 G_1B_1 于 E_2，连接 S_1B_1，过 G_1 作 A_1B_1 平行线交 S_1B_1 于 B_2，连接 A_1B_2 交 S_1F_1 交于 F_2，交 S_1E_1 于 E_3，B_1G_1 交 S_1F_1 于 F_3。连接 $A_1B_1B_2G_1$，连接 1、F_3，2、F_2，3、E_2，4，E_3 各点，得到平面圆形的透视图，如图 4-16 所示。

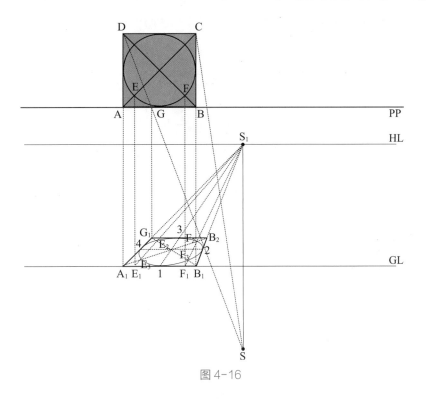

图 4-16

2. 无规则图形的透视图画法

网格法，是将要画的对象按比例平均分网格，图形汇聚在网格线上有相交的迹点上。网格分得越密，迹点越多，透视越精准。

平行透视的网格就需要先作平行透视，分网格求迹点，再画相应的曲线。成角透视的网格就要按照成角透视的作图法来求曲线作图。切记曲线上的图形是先作曲线网格再画曲面上的曲线图形，如图 4-17 所示。

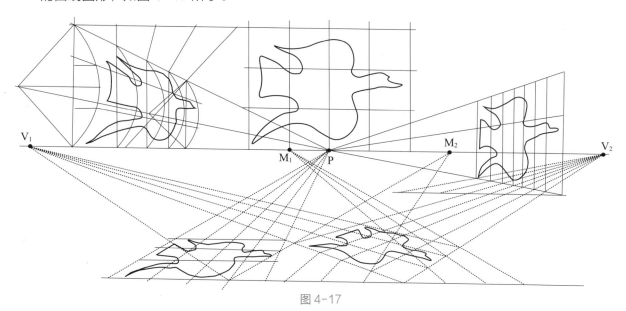

图 4-17

已知任意曲线 ABC 平面图，求其透视，如图 4-18 所示。

图 4-18

▼ 作图步骤

❯01 运用对角线法，画矩形对角线，过顶点 O 点画 45° 线段 PP$_1$，将矩形网格线延长交 PP$_1$ 于 O$_1$，过 O$_1$ 作垂线交 P 点垂线于 S，过 S 作 SP 的垂线交 PO$_1$ 于 P$_1$，如图 4-19 所示。

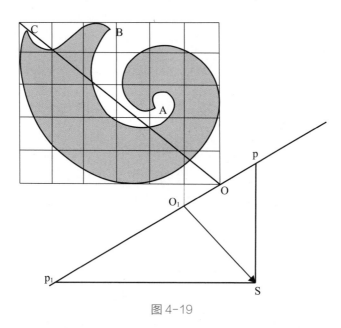

图 4-19

❯02 确定 HL，过 S 点向 HL 作直角三角形交 HL 于 V$_1$、V$_2$，过 S 点向 HL 以 45° 画线交 HL 于 F$_{45°}$，分别以 V$_1$、V$_2$ 为圆心，以 V$_1$S、V$_2$S 为半径画弧，交 HL 于 M$_2$、M$_1$，过 M$_1$ 向 GL 以 45° 画线交 GL 于 O 点，在 GL 上取已知图网格的等距刻度分别为 1°、2°、3°、4°、5°、6°、7°、8°、9°、10°、11°，连接 M$_2$1°、M$_2$2°、M$_2$3°、M$_2$4°、M$_2$5°、M$_2$6°，交 M$_1$O 于 E$_1$、E$_2$、E$_3$、E$_4$、E$_5$、E$_6$，连接 M$_1$7°、M$_1$8°、M$_1$9°、M$_1$10°、M$_1$11° 交 M$_2$O 于 F$_1$、F$_2$、F$_3$、F$_4$、F$_5$，如图 4-20 所示。

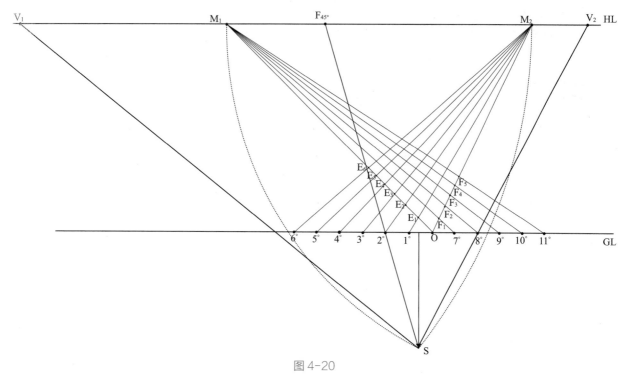

图 4-20

> **03** 连接 V_2O、V_2E_1、V_2E_2、V_2E_3、V_2E_4、V_2E_5、V_2E_6，并延长分别交 V_1O 于 $E_{1°}$、$E_{2°}$、$E_{3°}$、$E_{4°}$、$E_{5°}$、$E_{6°}$，连接 V_1O、V_1F_1、V_1F_2、V_1F_3、V_1F_4、V_2F_5，并延长分别交 V_2O 于 $F_{1°}$、$F_{2°}$、$F_{3°}$、$F_{4°}$、$F_{5°}$，$V_1F_{5°}$ 与 $V_2E_{6°}$ 交于 Q 点，连接 $OE_{6°}QF_{5°}$ 为曲线相切矩形透视，按照网格法绘制网格内的曲线，如图 4-21 所示。

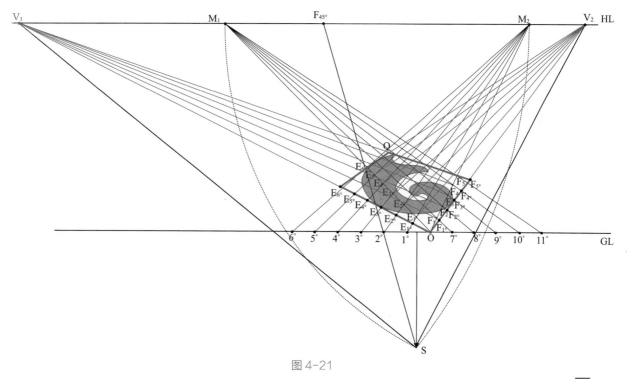

图 4-21

4.3 曲线透视

▼ 4.3.1 曲线透视的绘图原理

一根线是有长度和方向性的，当其在一定空间内弯曲时，这根弧线就有相对应的半径和角度。当弧线变形时，弧线的半径和弧度会发生变化，弧线弯（曲率大）半径就短，弧线平（曲率小）半径就长。可根据这个原理对其进行设计夸张或变形。

线的透视方向是根据不同视向和透视状态而发生变化的。

▼ 4.3.2 曲线透视的绘图方法

1. 八点法求正圆画法

通常正圆都是正方形中求出来的。

▼ 作图步骤

>01 正圆与正方形边框中心点相切于 A、B、C、D 四点。另外，四个点分别从正方形边长的一半，取 7：3（黄金分割）分点画边的垂线与对角线相交得 E、F、G、H 四点，共八个点连接的弧线就可以得出正圆，如图 4-22 所示。

>02 取正方形边长的 1/4 长画直角三角形，用圆规取直角三角形斜边边长 AB，以正方形底边的中心点 C 点为圆心，取 E、D 两点，使 CD = CE = AB。再从 E、D 两点分别画底边的垂线，与对角线交得另外四点，如图 4-23 所示。

>03 取正方形 ABCD 各边边长的中点 K_1、K_2、K_3、K_4，分别连接 K_1K_2、K_2K_3、K_3K_4、K_4K_1，分别连接 BK_1 和 CK_3 中点 K_5、K_8，AK_1 和 DK_3 中点 K_{12}、K_9，BK_2 和 AK_4 中点 K_6、K_{11}，CK_2 和 DK_4 中点 K_7、K_{10}，分别连接 AK_9 交 K_6K_{11} 于 2，连接 AK_6 交 $K_{12}K_9$ 于 3，连接 BK_{11} 交 K_5K_8 于 5，连接 BK_8 交 K_6K_{11} 于 6，连接 CK_5 交 K_7K_{10} 于 8，连接 CK_{10} 交 K_5K_8 于 9，连接 DK_7 交 $K_{12}K_9$ 于 11，连接 DK_{12} 交 K_7K_{10} 于 12。用圆滑的弧线连接 K_4、2、3、K_1、5、6、K_2、8、9、K_3、11、12，得出正圆，如图 4-24 所示。

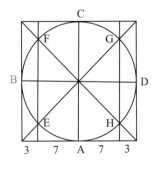

图 4-22

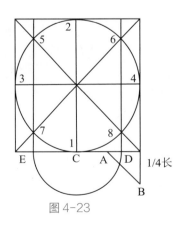

图 4-23

图 4-24

2. 八点法求椭圆画法

椭圆是从长方形中求出的。

▼ **作图步骤**

≥ **01** 椭圆的四个顶点是长方形边框与椭圆相切的 A、B、C、D 四个切点。取长方形的一组对边，分别从两个对边的中心点 B 和 D 向长方形的两个相邻的顶点方向按 7 : 3 的比例取分点 E'、F'、G'、H'，连接 E'、F' 和 G'、H'，分别交两条对角线于 EH 和 FG，用圆滑的弧线连接 A、E、B、F、C、G、D、H，得到椭圆，如图 4-25 所示。

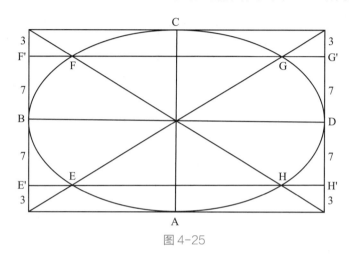

图 4-25

≥ **02** 长方形 ABCD，分别求各边中点得 F、G、H、L 四点，将 AB、CD、FH 各分 6 等份，分别得到 1、2 相同的点。将 G、L 点分别与其相邻各 1、2 点相连并延长，同类线相交得 J、K、M、N、O、P、Q、R 八个点，这八个点与 F、G、H、L 四点共十二个点用圆滑弧线相连，平面的椭圆就画成了，如图 4-26 所示。

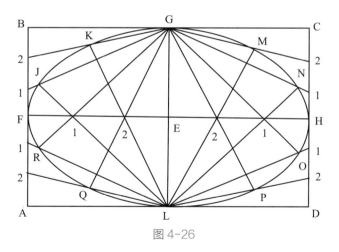

图 4-26

▼ 4.3.3 曲线透视绘图方法的应用

1. 门的作图

利用前面学习的曲线透视知识，绘制门的图形。

▼ 作图步骤

❥ 01 先确定画面，在画面中绘制 HL，并确定 VP_1 和 VP_2。然后绘制出门 ABCD 的位置，如图 4-27 所示。

图 4-27

❥ 02 连接 VP_2C 其延长线交画面于 C_1，连接 VP_2B 其延长线交画面于 B_1。在 B_1C_1 上按照 3：7 八点求圆法确定 E_1，连接 VP_2E_1，以 C_1 为圆心，C_1B_1 为半径画弧交 E_1 的垂直线于 E 点，如图 4-28 所示。

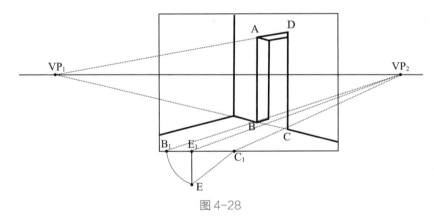

图 4-28

❥ 03 在门所在的墙角线上，取与 BC 相等的线段 CB_2，连接 VP_2B_2 其延长线交画面于 B_3，在 CB_2 上按照 3：7 确定 F_1，连接 VP_2-F_1 交 CB_3 于 2，VP_2E_1 交 CB_4 于 1。用圆滑的弧线连接 B、1、2、B_2，形成门开启的轨迹，如图 4-29 所示。

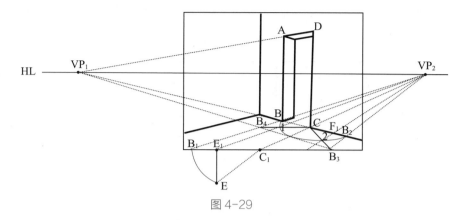

图 4-29

>**04** 在 HL 上确定视点 P，连接 DP，过 C 点向门开启轨迹圆上画线段交于 G，过 G 点作垂直线，相交 DP 延长线于 G_1，连接 C、G、G_1、D 即为开启的门，如图 4-30 所示。

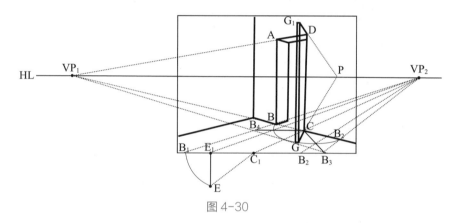

图 4-30

2. 窗户的作图

利用前面学习的曲线透视知识，绘制窗户的图形。

▼ **作图步骤**

>**01** 确定画面，在画面中绘制 HL，确定 VP_1 和 VP_2，在墙面上绘制出窗户 ABCD 的位置，如图 4-31 所示。

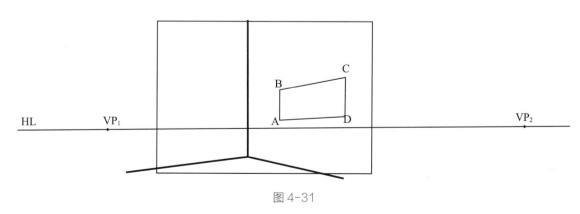

图 4-31

02 延长 DC，使 DC=CC₁，连接 C₁VP₁、C₁VP₂、CVP₂、DVP₂，如图 4-32
所示。

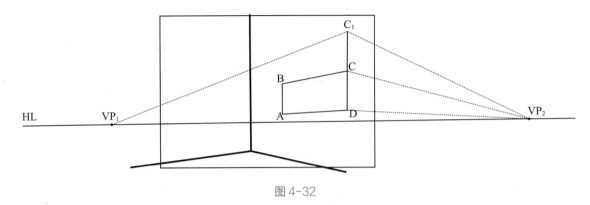

图 4-32

03 在 CC₁ 和 CD 线段上以 7：3 比例确定 E₁，E₂，连接 VP₂E₁、VP₂E₂，并将其
延长，过 C 点以 120° 的范围画线，交 VP₂E₁、VP₂E₂ 延长线于 E₃，E₄，连接 C₁E₃E₄D
点形成窗户的开启轨迹，如图 4-33 所示。

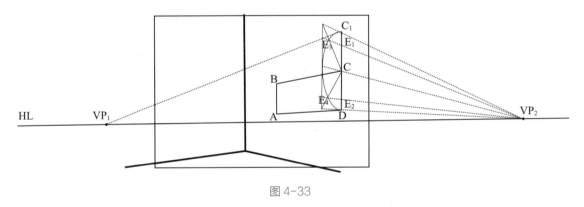

图 4-33

04 过 C 点向弧线上作一条线 CG，连接 GVP₁，连接 CG，过 B 点作 CG 平行线交
GVP₁ 于 Q，连接 CGQB 为窗户，如图 4-34 所示。

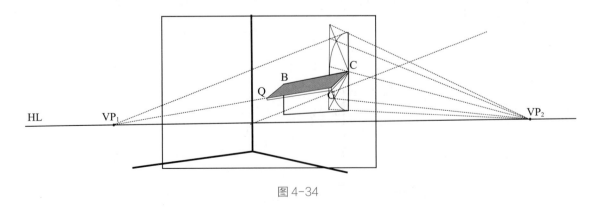

图 4-34

3. 船的作图

利用前面学习的曲线透视知识，绘制船的图形。

▼ **作图步骤**

> **01** 确定画面，在画面中绘制出一个直角三角形 ABC，如图 4-35 所示。

图 4-35

> **02** 过 A 点向 BC 作垂直线并延长至 E 点。连接 AE，过 A 点向下作垂直线 AD，连接 DE，形成一个直角三角形 ADE，如图 4-36 所示。

图 4-36

> **03** 以 A 点为圆心，AC 为半径画圆，连接 BC 弧线。以 C 点为圆心，BC 为半径画圆，连接 AB 弧线，如图 4-37 所示。

图 4-37

04 运用八点法绘制出 AC 的弧线，如图 4-38 所示。

图 4-38

05 运用曲线任意透视方法，绘制出 AD 弧线和 DB 弧线，如图 4-39 所示。

图 4-39

06 过 C 点作垂直线 CC_1，过 C_1 作 AC 的平行弧线，过 C_1 作 CB 的平行弧线，如图 4-40 所示。

图 4-40

> **07** 运用任意曲线透视方法，绘制出船身装饰，完善船内内置，如图 4-41 所示。

图 4-41

4.4　圆柱透视

▼ 4.4.1　圆柱透视的绘图原理

画圆柱的透视，要先画出两底圆的透视，然后再以公切线连接两端圆的透视，即得到圆柱体的透视。各位置的圆柱、圆锥体的透视变化特点，如图 4-42 所示。

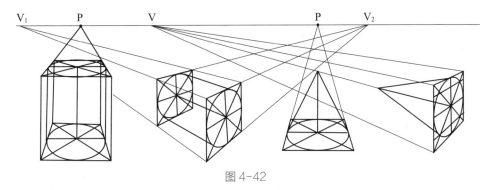

图 4-42

（1）圆柱体、圆锥体的轴心线和圆面最长直径关系，为轴心线穿过每个圆面的圆心，应与每个圆面的最长直径垂直，与最短直（半）径重合。

（2）弧线与圆面的关系为圆面宽则弧线较弯，圆面窄则弧线较平。直立的圆形物体，离地平线近的窄、弧线则平，离地平线远的宽、弧线较弯。平躺或斜放的圆形物体，离灭线最近也最窄，弧线的弧度也最小，其他不能见到的圆面离灭线渐远渐宽，弧线也渐远渐变。

(3) 柱身与圆面的关系为圆面越宽,柱身越短;圆面越窄,柱身越长,如图 4-43 所示。

图 4-43

▼ 4.4.2 圆柱透视的绘图方法

1. 直立圆柱透视

先确定视平线 HL 和视点 S,过 S 点向 HL 作垂线交于 P 点,以 P 点为圆心,PS 为半径画半圆交 HL 于 V_1、V_2,画 AB 线段垂直于 SP,交于 E 点,AE=BE,以 AE 为底边,以 EG 为半径画弧交 AB 于 E_1、E_2 两点,连接 BV_1 交 AP 于 D,连接 AV_2 交 BP 于 C,连接 DC,分别连接 E_1P,交 AV_2 于 Q_1,交 BV_1 于 Q_2,连接 E_2P 交 BV_1 于 Q_4,交 AC 于 Q_3。连接各点得到底面圆形透视,同理可以绘制出上面的圆形透视,如图 4-44 所示。

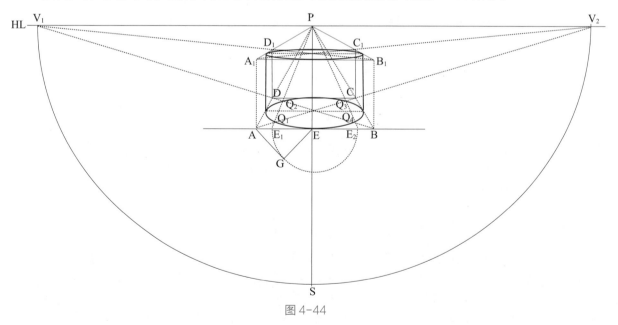

图 4-44

圆柱体与画面垂直、圆周与画面平行,只要按照图 4-45 所介绍的方法,分别画出圆柱上下底的圆周的透视,再以切线相连即完成作图。

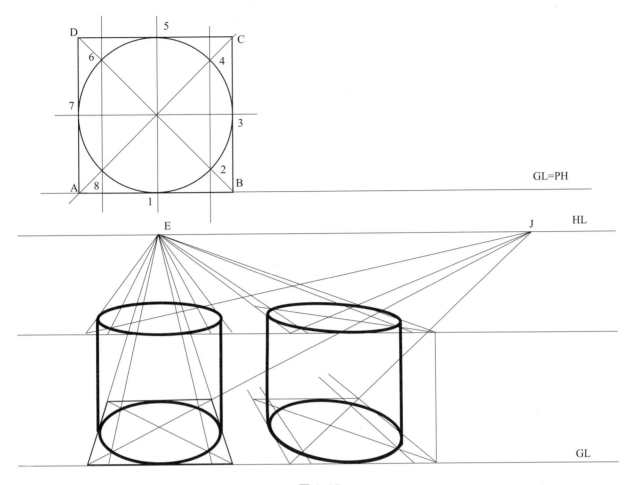

图 4-45

2. 圆柱顶底面与画面成 90° 角透视

先确定视平线 HL、基线 GL、视点 S，过 S 点向 HL 作垂线交于 P 点，以 P 点为圆心，PS 为半径画半圆交 HL 于 V_1、V_2。在 GL 上标出 EQ=AE，连接 AP、EP、QV$_1$，交 EP 于 Q'，过 Q' 作垂直线交 HL 于 G，过 Q' 作水平线交 AP 于 D，过 D 点作垂直线交 HL 于 C，在透视正方形 ABCD 和 EFGQ 中画圆面的透视图，如图 4-46 所示。

3. 圆柱顶底面平行于画面透视

已知平面图和正面图，两图中 AB 相等。画 GL 线，确定立方体 ABCD，由平面图已知条件，连接 BP、AV$_2$ 交 BP 于 E，过 E 点作水平线交 AP 于 F，过 F 点作垂直线，交 DP 于 H 点，过 E 点作垂线，交 CP 于 G 点，ABEF 为底面或顶面，以 BC 为高的横放的一个立方体。在方形 ABCD、EFGH 中画内切圆，以 P 为灭点，作两圆的共切线，如图 4-47 所示。

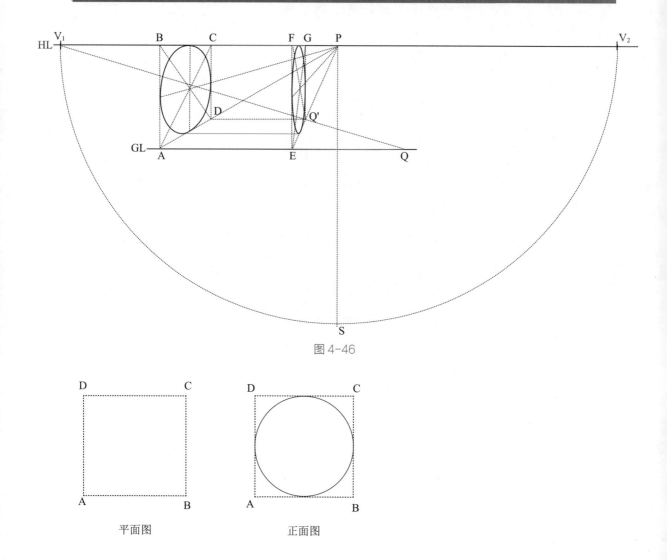

图 4-46

平面图 正面图

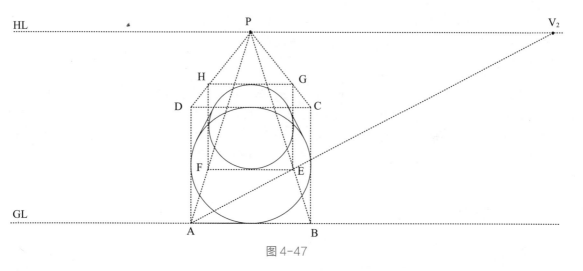

图 4-47

4. 圆柱顶底面与画面成 45° 角或任意角透视

先确定视平线 HL、GL 和视点 S，过 S 点向 HL 作垂线交于 P 点，以 P 点为圆心，PS 为半径画半圆交 HL 于 V_1、V_2。在 GL 上确定 AD'=AE'，过 A 点用量角器测量 45° 向 HL 连接 V_1、V_2。取 AD' 的 1/2 为 Q 点，以 AQ 为底边作等腰三角形 AQR，以 Q 点为圆心，QR 为半径画圆交 GL 于 N_1。分别以 V_1、V_2 为圆心，SV_1、SV_2 为半径画圆交 HL 上于 M_2、M_1，连接 $D'M_1$ 交 AV_1 于 D，连接 $E'M_2$ 交 AV_2 于 E，连接 DV_2，EV_1 交于 H。分别过 D、E 点作垂直线，交 BV_1、BV_2 于 C、F 点。过 H 点作垂直线交 FV_1 于 G。在正方形 ABCD、EFBH 中画正切圆，如图 4-48 所示。

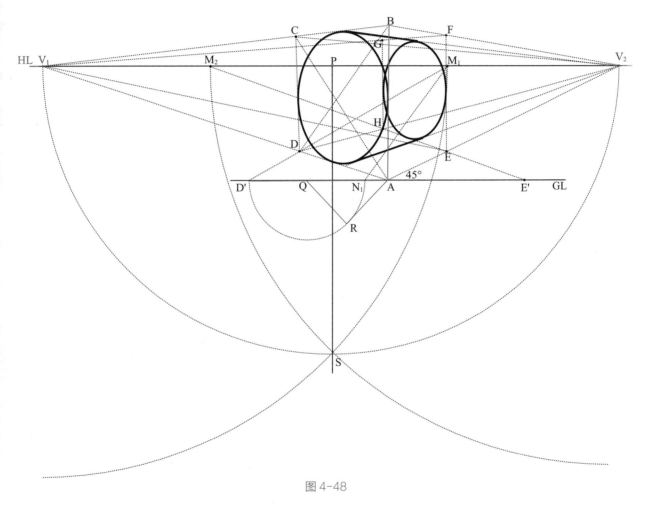

图 4-48

▼ 4.4.3　圆柱透视绘图方法的应用

1. 圆形石柱的画法

利用前面学习的圆柱透视知识，绘制圆形石柱图形。

▼ **作图步骤**

> **01** 先确定画幅，画一个圆的外切正方形，在正方形外再画一个同心圆，并过圆心画垂直线和水平线，如图 4-49 所示。

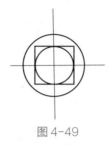

图 4-49

> **02** 绘制出圆形石柱的立面图，如图 4-50 所示。

> **03** 基座为正方体，连接底面对角线画同心圆，连接各交叉点。运用四点法，绘制出圆柱的圆形透视，如图 4-51 所示。

图 4-50

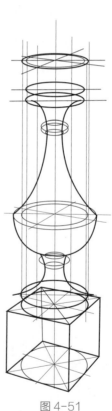

图 4-51

2. 旋转楼梯的画法

已知房高为 3 米 (10Ft)，旋转楼梯的视高线为 165cm(51/2ft)，画出旋转楼梯的高度及台阶高度。

▼ **作图步骤**

> **01** 运用八点法画出一个椭圆和一个与其相切的矩形，将椭圆等分 16 份，标记每一点

1~16，如图 4-52 所示。

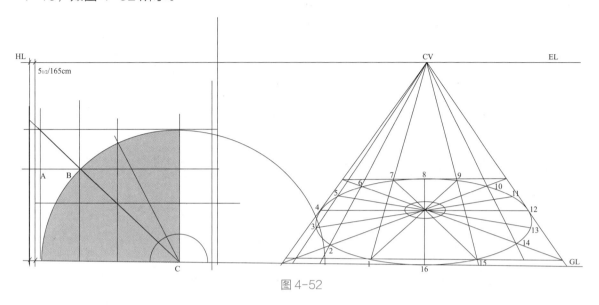

图 4-52

> 02 在视平线 HL 上取一点 VP，与圆心 C 点连线，穿过圆柱交基线 GL 延长线于 J 点，以 J 点作垂直线，从 C 点分别连线圆形等分点，在 J 点的垂直线上得到旋转楼梯的高度，如图 4-53 所示。

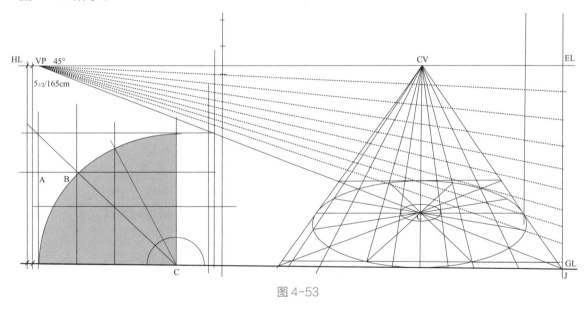

图 4-53

> 03 C 点到视平线的垂直线交点 CV，从 CV 处连接椭圆等分点 1/16，交 J 点水平线于 A 点，交椭圆于 B 点，从 B 点向上作垂直线，连接 CJ，并向上作平行线，得出旋转楼梯的台阶高度。以此类推，效果如图 4-54 所示。

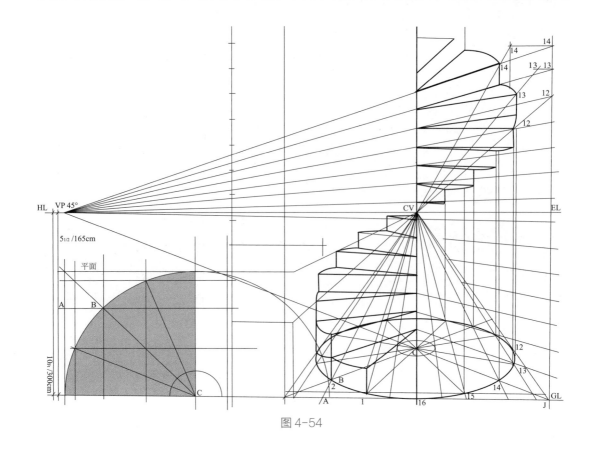

图 4-54

4.5 圆拱透视

▼ 4.5.1 圆拱透视的绘图原理

　　建筑中经常采用拱券结构，如展厅、桥梁、门洞等，这种结构的透视图作法与圆柱体的透视类似。画图时通常先画出圆拱以外的主要轮廓的透视，然后根据不同的透视条件、透视类型，灵活采用不同的作图方法。下面举例说明圆拱大厅和拱门的作图方法。

　　圆拱下半部分是矩形空间，上半部分是半圆柱拱顶。各段半圆柱面端部圆弧所在的平面都平行于画面 P，所以其透视仍为半圆弧，但各个半圆弧距离画面远近不同，半圆弧透视后大小不一。由于画面在第二排柱子的前侧，所以画面前的圆拱透视变大而画面后面结构的透视缩小，可以使得透视图产生深远、高大的感觉。

▼ 4.5.2 圆拱透视的绘图方法

1. 圆拱房屋一点透视作图

已知房屋的平面示意图，如图 4-55 所示，画出该房屋的透视图。

▼ 作图步骤

> 01 圆拱下半部分为矩形，先将下面的矩形分解并局部放大，放在示图下方，平分圆拱交于 O' 点，如图 4-56 所示。

图 4-55 图 4-56

> 02 确定基线 GL、视平线 HL 和视点 S，以交矩形于 $A_1B_1C_1D_1$ 的边 A_1D_1 画基线 GL，过 $A_1B_1C_1D_1$ 的中点画视平线 HL，并按 7：3 的比例在 EF 上取 S' 点，如图 4-57 所示。

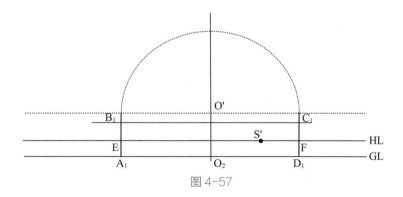

图 4-57

> 03 过 S 点分别连接 SA_1 交 HL 于 A_1P，连接 S4 交 HL 于 4p，连接 S3 交 HL 于 3p，连接 S1 交 HL 于 1p，连接 SO_2 交 HL 于 O_2p，连接 SO_1 交 HL 于 O_1p，连接 SS' 交 HL 于 Sp，连接 S2 交 HL 于 2p，如图 4-58 所示。

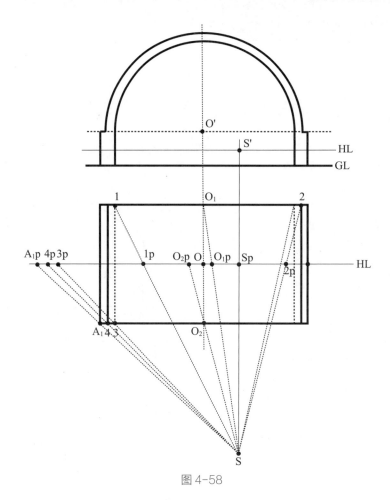

图 4-58

> **04** 分别过 A_1p、$4p$、$3p$、$1p$、O_2p、O、O_1p、Sp 作垂直线，分别交于 A^0、4^0、3^0、1^0、2^0、O^0、O_1，连接 S' 与 A_1p、S' 与 4^0、S' 与 3^0、S' 与 $2p$，得到拱形透视，如图 4-59 所示。

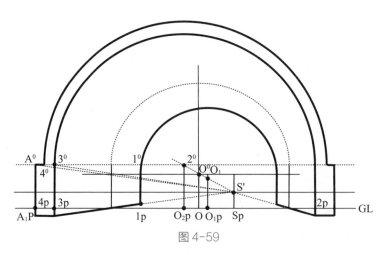

图 4-59

2. 拱形成角透视作图

已知 ABCD 为门，与画面成角，BCEF 是正方形的一半，为拱门的尺寸，BF 为高，为正方形边的一半尺寸，如图 4-60 所示。画出成角透视的拱门。

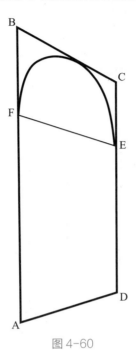

图 4-60

▼ 作图步骤

> 01 画一条视平线，在视平线线上取任意一点为视点 P，取两个灭点 V_1、V_2，分别连接 V_1B，AV_1，BV_2，AV_2，确定 DC 求出拱门，如图 4-61 所示。

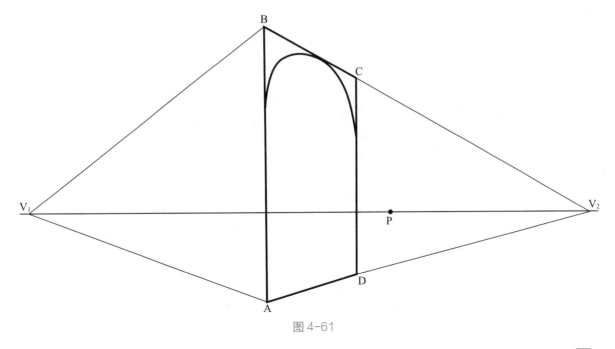

图 4-61

> **02** 根据已知 BCEF 为正方形的一半尺寸，复制其相同尺寸得到 BGHC 正方形，在 AB 线上得到 G 点，CD 线上得到 H 点。连接 CG 和 BH 相交于 O 点，经过 O 点分别向 BC 或 GH 作垂直线，连接 DV₁ 与经过 O 点的 GH 垂直线的延长线相交于 N 点，NO 延长线与 BC 相交于 I 点，连接 V₂N 并将其延长，与 AV₁ 相交于 S 点，经过 S 点作 AV₁ 的垂直线，与 GV₁ 交于 Q 点，与 BV₁ 交于 R 点，由此得到 ABRS 为拱门的厚度，如图 4-62 所示。

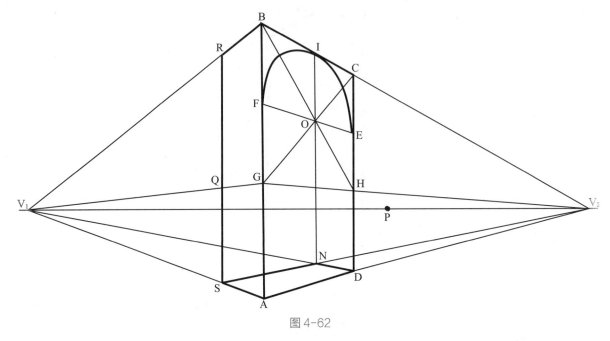

图 4-62

> **03** 在 BF 边上取 3：7(黄金分割) 画延长线，与对角线 BH 相交于 K 点，与对角线 CG 相交于 L 点，用圆滑弧线连接 F、K、I、L、E 五个点，连接的弧线即为拱门，如图 4-63 所示。

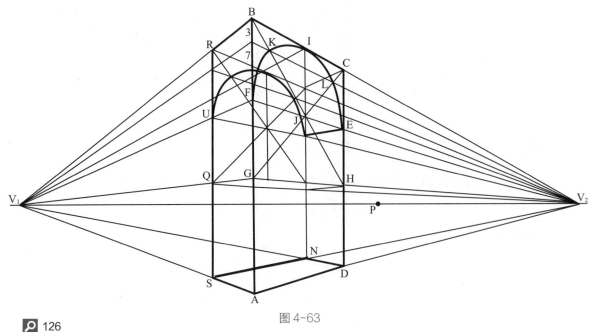

图 4-63

3. 穹顶任意弧线

▼ 作图步骤

≫ 01 已知穹顶，在已知条件下，绘制视平线，连接穹顶最高点向视平线作垂直线，交于 P 点，过 P 点作 PA 垂直于 PB 线段，如图 4-64 所示。

图 4-64

≫ 02 延长 AC 交 PO 垂直线于 E 点，延长 BD 交 PO 垂直线于 F 点，连接 FVP₁，以 F 点为圆心，FE 为半径画圆弧，交于 FVP₁ 于 E' 点，过 E' 点作 VP₁ 垂线交 OP 于 H 点，以 H 点为圆心，HD 为半径画圆弧。同理，绘制另一半的圆形透视，黑色加粗线为穹顶曲线透视，如图 4-65 所示。

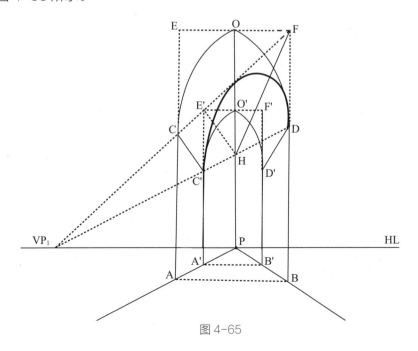

图 4-65

> **03** 按照步骤 02 的方法，绘制另一面的穹顶透视，如图 4-66 所示。

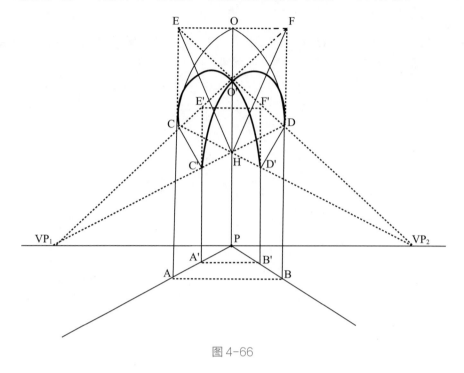

图 4-66

▼ 4.5.3 圆拱透视绘图方法的应用

请应用前面学习的圆拱透视知识，绘制汽车图形。

▼ 作图步骤

> **01** 先确定 HL，VP₁、VP₂ 和视点 S，过 S 点向 HL 作垂直线交于 S'，以 SS' 为边，连接 SVP₁ 和 DVP₁，绘制出正方形 SDCB 的透视圆。连接 CVP₂ 和 BVP₂，连接对角线 SC，BD 交于 O 点，运用八点法绘制圆形，如图 4-67 所示。

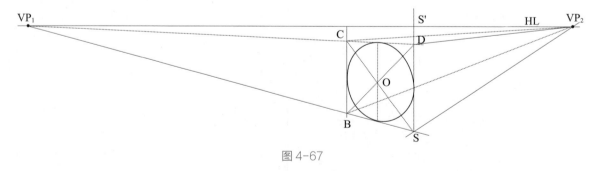

图 4-67

> **02** 在 SVP₂ 上取 S₁ 点，交 DVP₂ 于 D₁，连接 D₁VP₁ 交 CVP₂ 于 C₁，连接 S₁VP₁ 交 BVP₂ 于 B₁，连接对角线 S₁C₁，B₁D₁ 交于 O₁ 点，运用八点法绘制圆形，如图 4-68 所示。

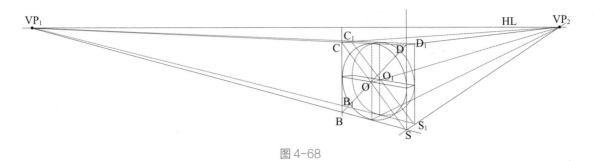

图 4-68

> **03** 按照步骤 02 的方法绘制出平行圆，得到汽车的两个前车轮，如图 4-69 所示。

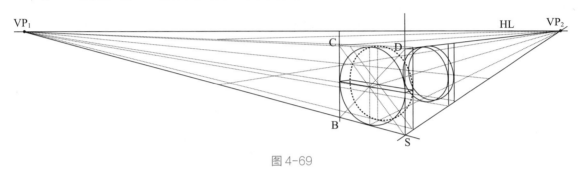

图 4-69

> **04** 在 SVP_1、DVP_1 上取 E、F 点，按照步骤 2 的方法，绘制出赛车的后轮，如图 4-70 所示。

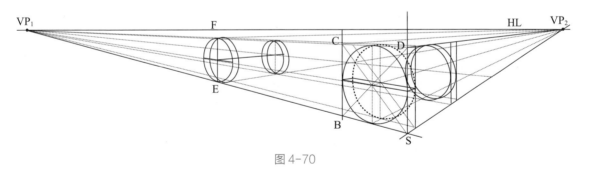

图 4-70

> **05** 连接 OVP_1、O_3VP_1，过 O 点作垂直线确定 O_2，连接 O_2VP_2 交 O_3 垂直线于 O_4。在 OVP_1 上取 M、N 点，过 M 点作垂直线确定 M_1，过 M 作 OO_3 的平行线交 O_3VP_1 于 M_3。过 N 点作垂直线确定 N_1，过 N 作 OO_3 的平行线交 O_3VP_1 于 N_3。连接 N_1VP_2 交 N_3 垂直线于 N_2，如图 4-71 所示。

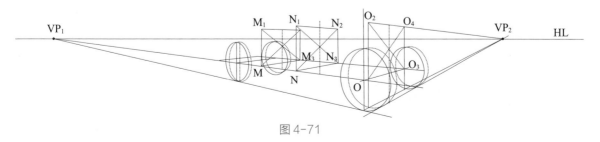

图 4-71

06 连接 $OO_3\frac{1}{4}$ 处，定点为 V_1、V_2、V_3、N_2、M_2、M_1、M，N，绘制出赛车的车身，如图 4-72 所示。

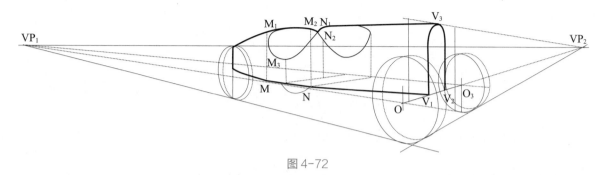

图 4-72

07 本步骤为步骤 05 的细节图，在 OVP_2 取点在 O_3，过 O_3 作垂直线 O_3O_4，连接 O_4VP_2，O_4VP_1，连接 OVP_1 取点 M、N，过 M、N 作垂直线交 O_4VP_1 于 M_1、N_1，MM_1 上取 $1/2$ 处 M_2，连接 M_2VP_2，交 MN 中点垂直线 M_3，连接 $M_1M_3N_1$ 曲线，如图 4-73 所示。

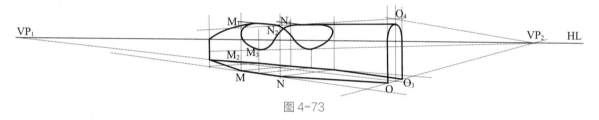

图 4-73

08 擦除多余的辅助线，得到汽车的透视图，如图 4-74 所示。

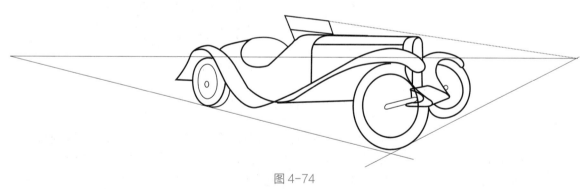

图 4-74

09 本步骤为步骤 08 的细节详解，运用任意曲线透视方法绘制。绘制出汽车前引擎盖和车轮的挡泥板的透视图，如图 4-75 所示。

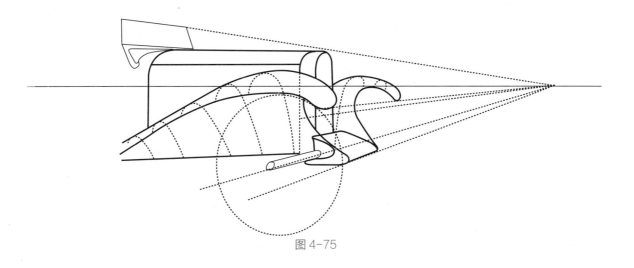

图 4-75

4.6 球体透视

▼ 4.6.1 球体透视的绘图原理

1. 视向与球体外形透视关系

当平视、正视、仰视时，球体透视变化不同。当主点在圆球中间时呈圆球体；当球偏离主点时，略显椭圆球体，我们习惯或用无穷远视的方法画正圆，如图 4-76 所示。

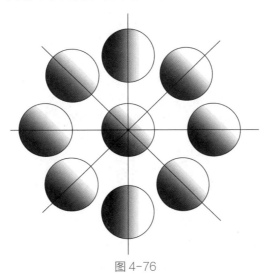

图 4-76

2. 圆的中轴线、截面与球体透视关系

我们可以从平行透视、成角透视和倾斜透视原理得知，当平、俯、仰视时，心点和圆截面透视不同，圆的透视效果也不同。方体的两个对应面中心相连为中心轴，截面是球体内中心点位置画的各个平面圆（中心点都在截面中心），如图 4-77 所示。P 点为中心点，AB 为中心轴线，ABCD 为圆截面无限远时 AP=BP。当已知中心轴后，可作同轴不同圆面组成的球体，如图 4-78 所示。同心不同面组成的球体，如图 4-79 所示。

P为中心点，AB为中心轴线
ABCD为圆截面无限远时 AP＝BP

图 4-77

同轴不同圆面组成的球体

图 4-78

同心不同面组成的球体

图 4-79

当已知中心轴线和球体透视状态时，可作出不同截面的透视圆。已知轴心线 AB，球心 O 点，作与轴心线垂直的线交圆的边缘线于 C 点，作 C 点与 O 点的连接并延长，与圆的边缘交 D 点，并作垂线交得 B 点。作过圆心与 CD 的垂线得 FG 点，再作 FG 与 AB 轴心线的垂直线得 HO、OI 截面宽。根据截面宽作出圆截面轴心线与圆截面是垂直关系远视距的轴测图，如图 4-80 所示。

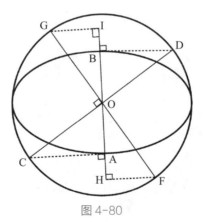

图 4-80

▼ 4.6.2 球体透视的绘图方法

1. 平视的平行透视球体作图

以 AB 为中心轴，消失主点 P，AB、CD、EF 三轴的三个截面为水平、垂直、直立，

如图 4-81 所示。AB 轴线的截面与画面垂直并与地面平行，简称水平；CD 轴线的截面与画面垂直并与地面平行，简称水平；EF 轴线的截面与画面垂直并与地面垂直，简称直立。

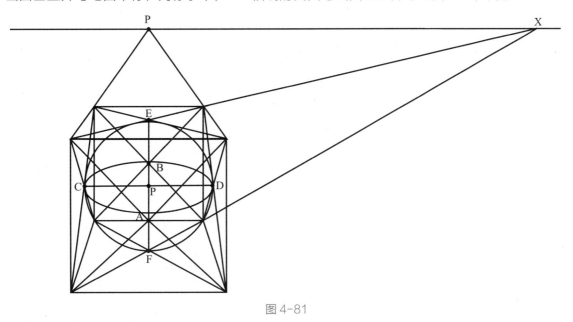

图 4-81

2. 平视的成角透视球体作图

以 AB 为中心轴，消失余点 V_1、V_2，AB、CD、EF 三轴的三个截面为水平、成角，如图 4-82 所示。AB 轴线的截面与画面成角并与地面平行，简称水平；CD 轴线的截面与画面成角并与地面垂直，简称成角；EF 轴线的截面与画面成角并与地面垂直，简称成角。

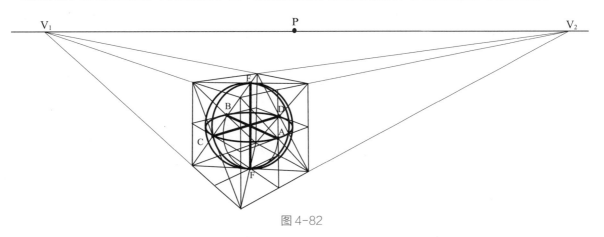

图 4-82

3. 斜视和俯视透视球体作图

以 AB 为中心线消失于天点，AB、CD、EF 三轴的三个截面都是倾斜椭圆形，如图 4-83 所示。AB、CD、EF 倾斜轴线的截面与画面倾斜并消失于三个消失点。

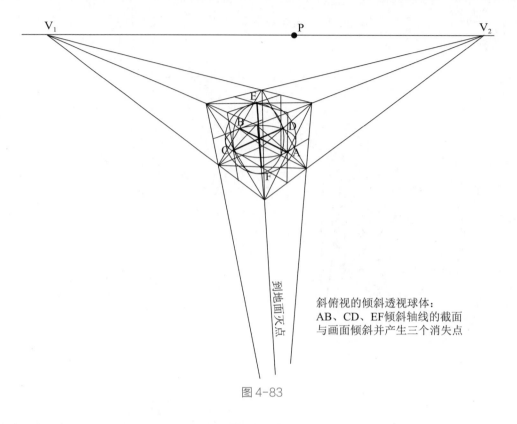

到地面灭点

斜俯视的倾斜透视球体：
AB、CD、EF倾斜轴线的截面
与画面倾斜并产生三个消失点

图 4-83

▼ 4.6.3 球体透视绘图方法的应用

运用前面所学的知识，绘制球体透视建筑。

▼ 作图步骤

❯01 先绘制一个正方体，分别连接各面的对角线，运用四点法，用圆滑弧线连接各面的对角线交点中心，绘制出球体。再将正方体各边等分四份，运用四点法，用圆滑弧线连接各切面的对角线中心，得到球体横截面，如图 4-84 所示。

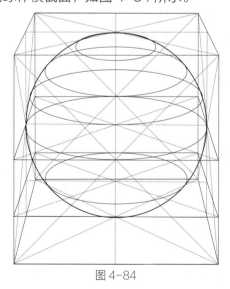

图 4-84

02 用与上一步骤同样的方法绘制出球体的经线，并擦除立方体的辅助线，如图 4-85 所示。

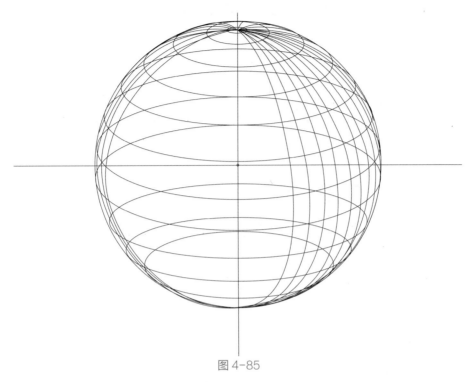

图 4-85

03 运用四点法绘制与外球体底部相切的内切球体，并完善细节，如图 4-86 所示。

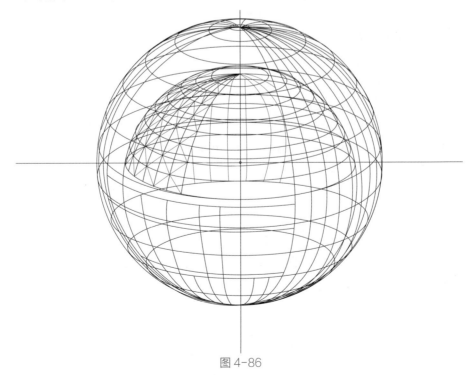

图 4-86

>04 运用四点法绘制内切球体，并完善球体内部细节，如图 4-87 所示。

图 4-87

4.7 课后作业

(1) 曲形透视的分类有哪些？

(2) 曲形透视的作图原则是什么？

(3) 根据椭圆作图方法作出椭圆，并作出该圆的直立和水平透视。

(4) 作出圆柱体与底面和画面成任意角的圆透视。

(5) 作出房屋拱顶的一点透视。

(6) 作出房屋拱顶的两点透视。

第5章　人物场景透视

本章概述：

本章通过案例讲解人物在场景中的透视变换因素和作图方法，使读者掌握不同场景中人物透视与场景透视的关系。

教学目标：

通过本章的学习，读者能够掌握人体各部分的透视变化，解决创作描绘人物形象、场景时遇到的困难。

本章要点：

掌握视高法、缩短法等作图方法。

5.1　人体结构

▼ 5.1.1　身体结构

身体属于不规则的曲线，如果想要把人物画得生动，应该先了解人体的结构。

人体是由躯干和四肢组成的，躯干由头、颈、胸、腹部组成。人体结构是比较复杂的，为了更好地绘制出人体的透视图，我们可以将人体的头部、躯干和四肢调整为立方体、长方体、圆柱体的透视结构来分析。

由于人体的运动与画者的角度不同，透视随着人体的运动会发生各种复杂的变化，如图 5-1 所示。

图 5-1

　　不同年龄、性别的身高比例不同，全身比例也不相同。以头为单位，成年人 7 个头长，小学生 5 ~ 6 个头长，幼儿 4 个头长，如图 5-2 所示。成年人的上肢为 3 个头长，下肢为 4 个头长。男子肩宽约 2 个头长，女子肩宽约一个半头长。

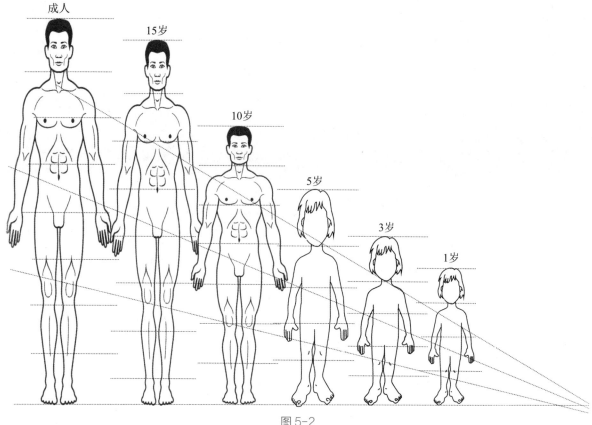

图 5-2

▼ 5.1.2　头部结构

　　头是人体最重要的部位，人体的头部包含着脑及眼睛、耳，鼻和舌等感官。 在绘画中要注意三庭五眼，如图 5-3 所示。三庭指脸的长度比例，把脸的长度分为三个等分，从前额发际线至眉骨，从眉骨至鼻底，从鼻底至下颏，各占脸长的 1/3；五眼指脸的宽度比例，以眼形长度为单位，把脸的宽度分成五个等分，从左侧发际至右侧发际，为五只眼形。

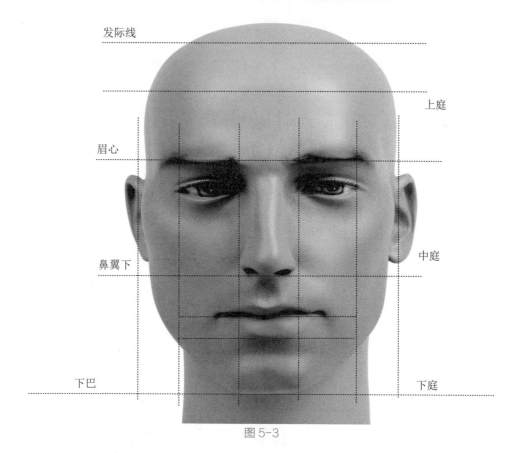

发际线

上庭

眉心

鼻翼下

中庭

下巴

下庭

图 5-3

▼ 5.1.3　性别特征

1. 男性基本特征

男性肩膀较宽，锁骨平宽而有力，四肢粗壮，肌肉结实饱满。由于男性没有女性那么明显的胸部，因此很容易画成平板的体型。在画男性时，要想最大限度地突出男性的特征，就要把肩膀画得又宽又厚，如果再画出锁骨，人就会显得更加魁梧。此外，还应注意男性关节的起伏感，手、胳膊与腿要粗壮些，手腕处要画得比女性的手腕部位偏下（就是把手臂画长一些）。画男性的侧身像时，锁骨和肩头的线条应是连在一起的，胸部、后背不要画成直线，要表现出肌肉的起伏，从颈部到后背的线条要画得稍有曲线，这样可以表现出男性身体的厚度。男性的基本特征，如图 5-4 所示。

2. 女性基本特征

女性肩膀窄，肩膀坡度较大，脖子较细，四肢比例略小，腰细，胯宽，胸部丰满。女性的特点是全身曲线圆润、柔美，要注意胸部和臀部的刻画。手、胳膊与腿要纤细，手腕和大腿根部在同一个位置，胳膊肘的位置在腰部附近。画女性的侧面像时，要注意画出关节部位、臀部与大腿根部处的关系，肩膀的位置画准确胳膊就显得自然了。女性的基本特征，如图 5-5 所示。

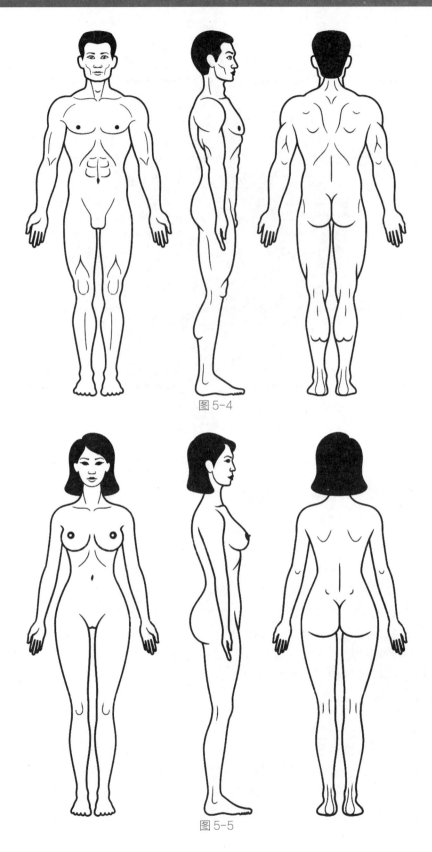

图 5-4

图 5-5

5.2　人体透视

▼ 5.2.1　人体透视因素

1. 人体对称因素与观察者视角的关系

人的形体综合了立方体和曲线体的特征，在视觉中，体现人体基本结构和结构变换的因素都与透视发生联系。人体是由对称元素组合，正面直立的人，双肩、双胯、双膝连线，都构成水平线。因此，画平行透视的正面直立人物，左右对称的呼应点连线应保持水平原线状态。身体各对称部位的连线关系，将随同整个人体的消失方向发生变化，身体越侧则连线缩得越短，当人物继续转向，背部的对称变化会代替正面透视关系，如图 5-6 所示。

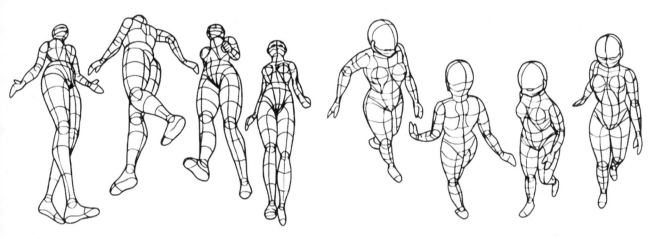

图 5-6

2. 人体动作变化的透视关系

将人体分解成不同的几何体块，如头、胸、骨盆、大腿、小腿、上臂、下臂等，它们都有一定的基本形状，并由连动轴（关节、脊柱）连接。这些轴是活动的因素，体块在肌肉的作用下，通过轴的扭转错动，可以改变彼此的方位关系，影响整个人体的透视变化，如图 5-7 所示。当身体各部位都发生连贯的系列性轴动时，就会形成全身运动，各部位的关系、整个身体的形状都发生了很大的变化。人物可以坐、旋转和仰俯。这时我们既应认真分析每个部位在运动中所处的位置、方向和透视变化，又应注意各部位在整体透视上的协调和平衡关系。

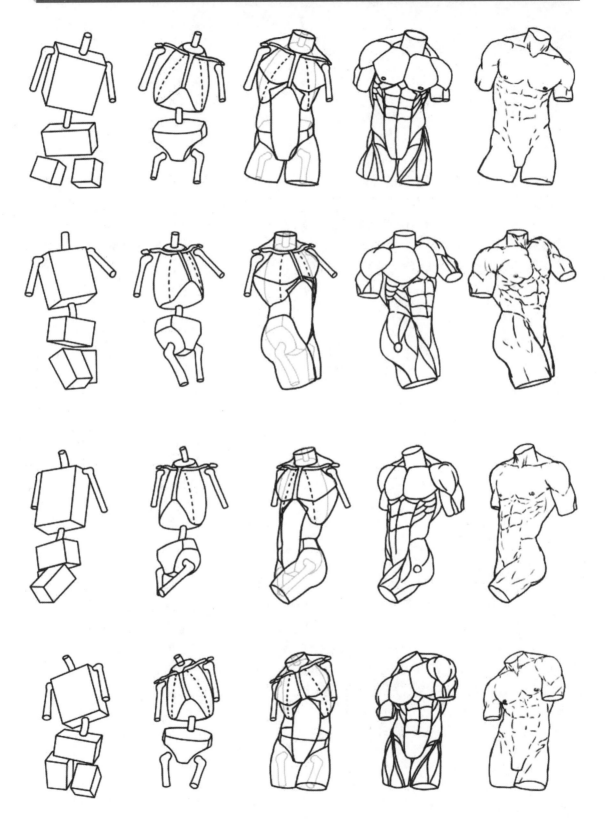

图 5-7

3. 人体四肢的透视变化

　　人体四肢的透视变化依它与画面所成的角度而定，与画面平行时最长，与画面垂直时最短。左右踢腿，腿的长度不变；前后踢腿，腿的长度就有了缩狭变化。当人正面抬腿时，大腿缩短，小腿也缩短；当人侧面抬腿时，大、小腿都不缩短，因为它与画面平行，如图 5-8所示。上肢部分的透视变化原理基本上和腿的透视变化一样。

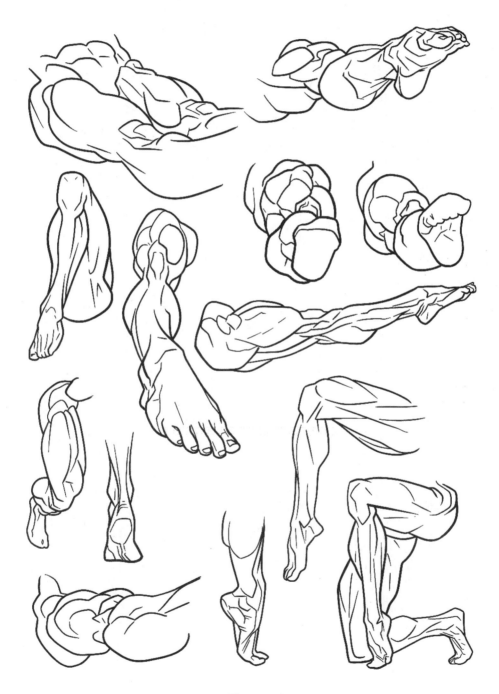

图 5-8

4. 脚的透视变化

当脚与画面平行时，它的透视与腿的透视变化相同，如图 5-9 所示。

图 5-9

5. 上肢的透视变化与透视关系

上肢是人体最灵敏的部分，其动作体现了一个人的性格、习惯、职业和脾气。上肢包括上臂、前臂与手三大部分，重要的关节有肩关节、肘关节和腕关节。一般来说，上肢的比例是：上臂约为 1 又 1/3 个头长，前臂约为 1 个头长，手约为 2/3 个头长，总共为 3 个头长。上肢的透视随身体的扭动方向而变化，如图 5-10 所示。

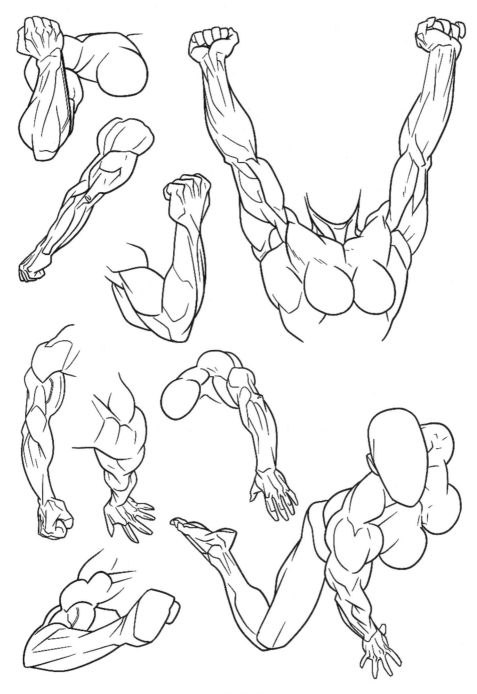

图 5-10

6. 手的透视变化

手是人体除了面部表情外最善于表达情绪的肢体，画者对手的刻画程度仅次于头部。有时候因特殊需要甚至更加强调手的刻画，以便反映画面主人公的身份、个性和情绪。因此，画史上有"画人难画手"的感言。

手由腕、掌、指三大部分组成。五根手指扇形的骨架从腕关节散开，伸展和握拳时候，大拇指基部是它们的共同中心。手指内收时，食指至小手指的延长线交于这一中心。一般来说，手的比例是，正面手掌等于 3/4 正面手的中指长，正面手的中指长等于背面手的中指长，大拇指头约在食指基节一半，食指头约在中指甲节 2/3 处，小指头约在无名指甲的横折线处。手的透视变化随上肢的扭动而变化，如图 5-11 所示。

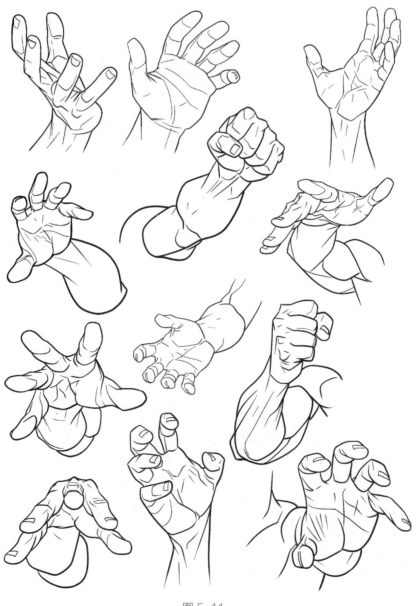

图 5-11

7. 人物的透视变化与透视关系

当一个直立的人物重心在双足间稍有侧重时，原来身体各部位对称因素的连线，就失去水平状态，变为斜线关系。当一个人物局部形体运动时，比如臂与腿的轴动、与画面作平行运动，仍保持原长，轨迹似正面圆的弧线；而当与画面作一定角度的运动时，就要产生前后轴动关系，臂和腿都要短于原长，越正缩得越短，垂直时最短。

正面直立的人与画面相平行，人物的两肩连线，衣袋、衣服下摆等都可以看作是相互平行的水平线。被画人物面向画面时，这些线是水平状的原线；被画人物侧向画面时，它就与画面有了角度，这些线成了相互平行的变线，它们的透视方向往地平线的一个灭点集中，在地平线下方是近低远高，在地平线上方是近高远低。

背面的透视变化与正面的相同，如图 5-12 所示。

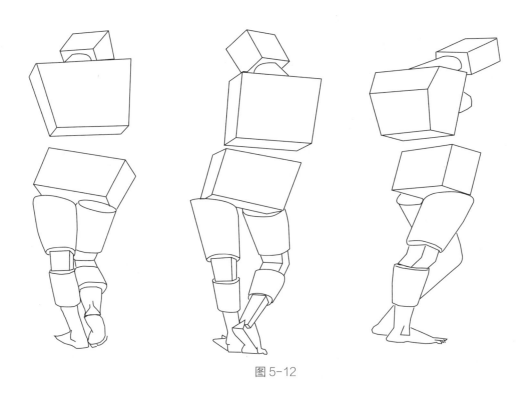

图 5-12

▼ 5.2.2　头部透视因素

1. 头部的方位与透视变化

人的头部略似卵圆形，分脑颅和颜面两部分，它通过颈部的运动前后俯仰，左右转动。面部的透视形态也会发生不同的变化，正面脸的人物五官位置没有什么变化，按"三庭五眼"的比例画即可。由于扭动时六面体与画面成角度，面部的中线就成弧线倾斜，有了远大近小、近长远短、近宽远窄的透视变化，如图 5-13 所示。

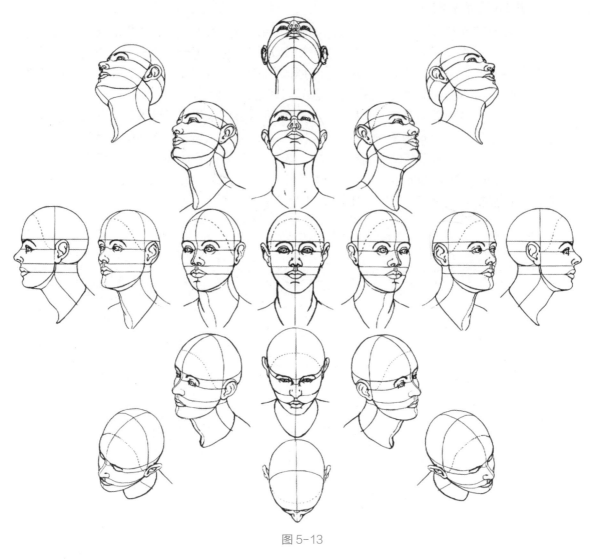

图 5-13

(1) 正面的透视。

平视的透视规律：一般平视、正面头像都保持正常的五官比例，没有明显的透视变化。

仰视的透视规律：仰视正面头像顶面缩小，面部及五官缩短，下颌突出，体积放大，即上小下大的仰视效果。

俯视的透视规律：与仰视相反，头顶扩大，面部及五官缩短，即上大下小的俯视效果。

(2) 3/4 侧面的透视。

平视的透视规律：平视半侧面头像的长宽比例由于受旋转变化的影响，透视效果明显，几条五官辅助线发生近大远小的变化。

仰视的透视规律：这个角度的透视影响很明显。横线方面，几条水平的五官辅助线发生近大远小的变化；纵向顶面缩小，下颌放大，产生上小下大的仰视效果。

俯视的透视规律：这个角度透视影响很明显。横线方面，几条水平的五官辅助线发生近小远大的变化，纵向头顶扩大，面部及五官缩短，体现出上大下小的俯视效果。

(3) 正侧面的透视。

平视的透视规律：一般平视、正面头像都保持正常的五官比例，没有明显的透视变化。正侧面平视头像的长宽比例由于受透视水平旋转变化的影响，纵向比例发生变化，横向比例保持不变。

仰视的透视规律：由于正侧面只看到人物的半个脸，横向的五官透视变化不是很明显，纵向方面，头顶缩小，下颌放大，上小下大的仰视效果较为突出。

俯视的透视规律：由于正侧面只看到人物的半个脸，横向的五官透视变化不是很明显，纵向方面，头顶扩大，面部及五官缩短，体现出上大下小的俯视效果。

2. 五官的间距与透视变化

由于人种、性别、年龄的不同，人物五官的间距变化使透视产生的效果不同。俯视或仰视的头，五官距离应该缩短，但若都缩短了，看起来就不舒服，因为两者平常（不仰视、不俯视）时，鼻子是近低远高，眼眉与眼睛之间是近高远低的斜面。仰视时，各条弧线向下弯曲；俯视时，各条弧线向上弯曲。所以，俯视时鼻子不能缩短，仰视时眼眉与眼睛之间的距离不能缩短，如图 5-14 所示。

图 5-14

(1) 眼部。眼部由眼眶、眼睑、眼球组成，如图 5-15 所示。上眼睑包着眼球，可以上下活动。其可以概括为三个面：第一个面与眼窝鼻根相连，第二个面位于眼球正上方，第三个面向眉弓骨和颧骨的相连处与眼外角连成一线。下眼睑基本上处于静止状态，只有当眼睛张开时它才会微微地向后收缩。眼球呈球形，透明，上眼睑的厚度和睫毛往往会使眼睛上部呈现在暗黑的阴影里。

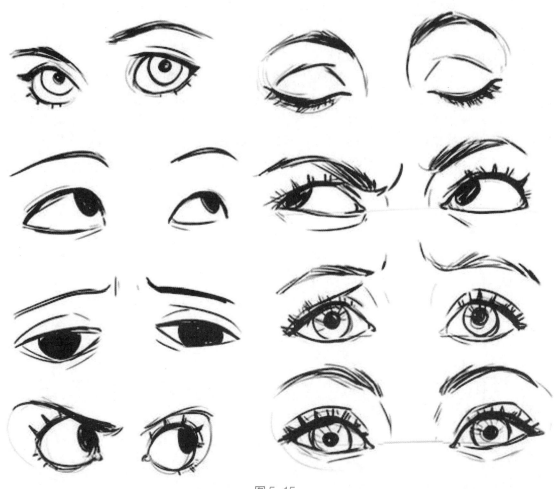

图 5-15

(2) 眉部。眉毛位于眉弓骨上，自眼眶上缘内角延至外角，内端称眉头，外端称眉梢，如图 5-16 所示。眉毛浓厚时延扩至眼眶内窝，天光或顶光时受光部黑亮，背光部浓黑，融合在眼窝的暗部肉色内，微微透明。眉弓骨转弯处有凸出的骨点，此处的眉梢多有高光。

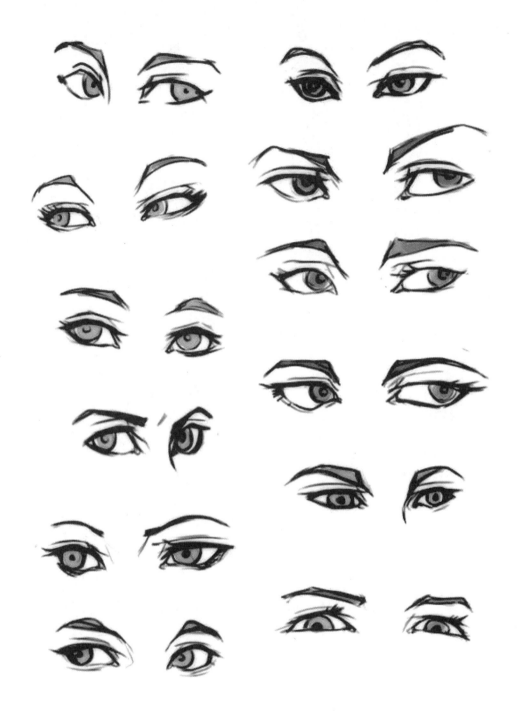

图 5-16

　　(3) 鼻部。鼻部位于面中 1/3，主要由鼻梁骨、鼻软骨、鼻头、鼻翼组成，如图 5-17 所示。鼻部整体呈一个楔形，上小下大。鼻梁骨挺拔坚硬，呈梯形。鼻软骨在鼻中呈菱形。鼻头呈球状，隐现多面，伸展向两边，隆起两个鼻翼。软骨会随着人的情绪变动，高兴时会舒张，苦闷时会收缩，激动时鼻尖和鼻翼会翘起，且皮肤会产生褶皱。

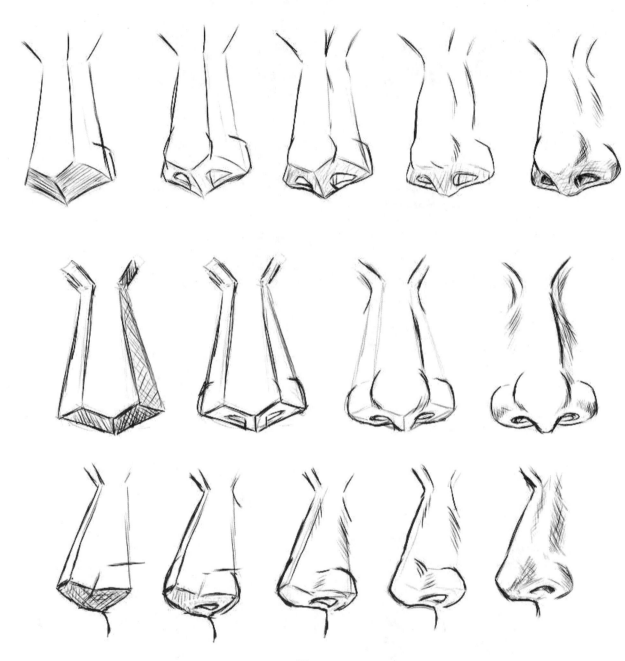

图 5-17

(4) 口部。口部分上唇和下唇两部分。上唇的上缘因人中而显起伏，中部现菱形，下唇圆润，中有一个微沟，如图 5-18 所示。从正面看，上唇像一只展开翅膀的海鸥，下唇像厚实的扁豆，嘴角紧闭时深陷于口轮匝肌里，呈现出小小的扇形。由于光照的原因，上唇的中部鼓出呈菱形，两个嘴角像两把剪刀夹住这个菱形，上唇的底缘部分因下唇受光部分的反光而微显透明。

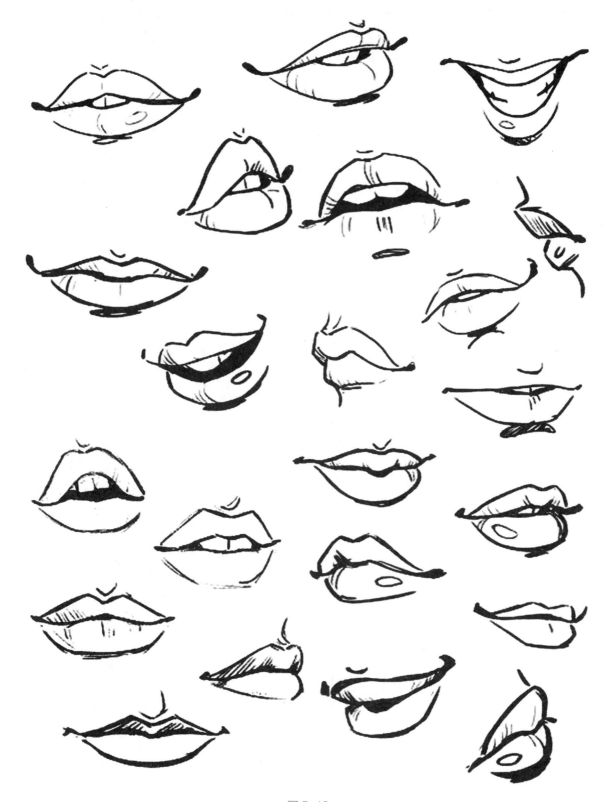

图 5-18

（5）耳部。耳部由耳轮、对耳轮、耳屏、三角窝和耳垂组成，如图 5-19 所示。耳部位于头部两侧，上耳根与眼角平齐，下耳根位于鼻底线下，耳洞与眼角和嘴角成直角，分三层凹凸，其造型曲折多变，边缘轮廓优雅，比例具有黄金分割之美。

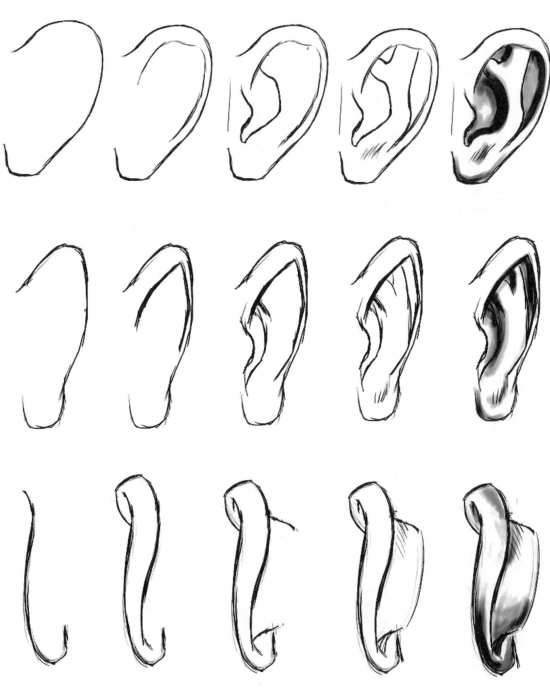

图 5-19

5.3　人物在场景中的透视

▼ 5.3.1　人物在场景中的透视绘制方法

从整体上讲，人的形体在视觉中如同其他形体一样，第一感觉是近大远小、高低变化的。这里有几种因素，一是观者的视位高低与人物高度关系，二是距离的远近。

1. 视平线高低法

视点平视时，代表视位高低变化的地平线，是水平面的灭线，在画面上与视平线重合。因此，画面上视平线可作为基面上人物高度及水平面的衡量标准。在水平基面上的人物，高于视位的，一定高于视平线；低于视位的，一定低于视平线，如图 5-20 示。

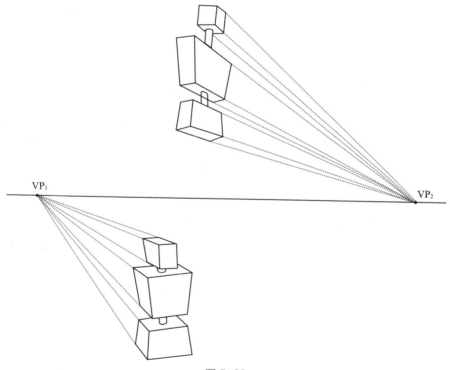

图 5-20

如果水平基面上有几个等高的人物，眼若低于人物高度，人物不论远近，视平线一定要穿过人物的同一部位。眼若高于人物高度，人物不论远近，他们的头顶至视平线的间距比例相等，如图 5-21 所示。

因此视平线可以作为确立画面上人物高度的基准线，根据这一规律，我们可以把最近的人物作为标准高度，由其顶、足两点向视平线上灭点连线，形成一个同高度人物远近变化的消失比例尺，地面上任何一个位置上的人物高低程度都能由比例尺推出。有了这个比例尺，还可以测定不同高度水平面上的人物确切的透视高度，如图 5-22 所示。

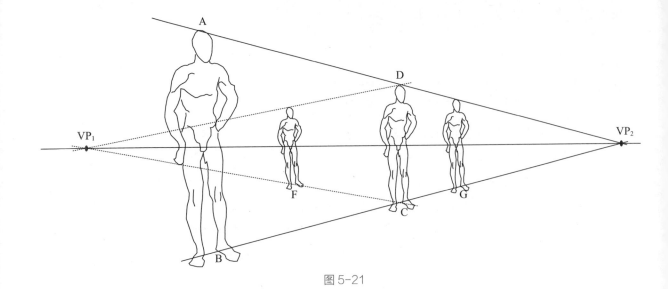

图 5-21

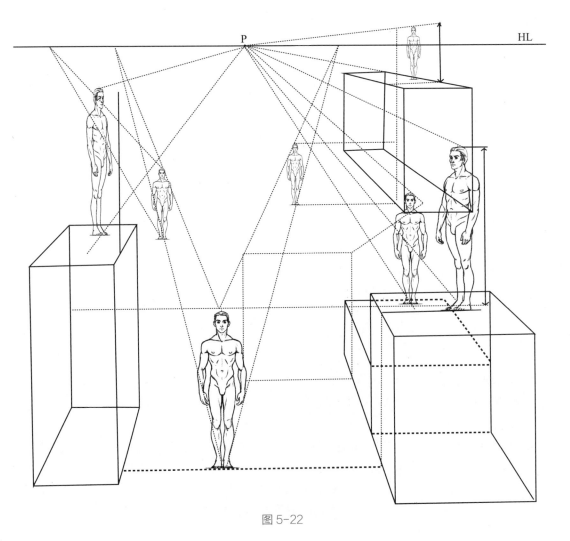

图 5-22

2. 透视缩短法

透视缩短法是把透视原理运用到物体和人物之上。当把一个物体透视缩短了，让物体的一部分看上去和我们更靠近，而另一部分则相对离我们远一些。比如绘制一幅建筑物的画面，我们能看到的建筑物的部分一定比一个低角度镜头画面要少。透视缩短法给观众一种纵深的感觉，为画者提供了一种便捷的绘制方法，如图 5-23 所示。

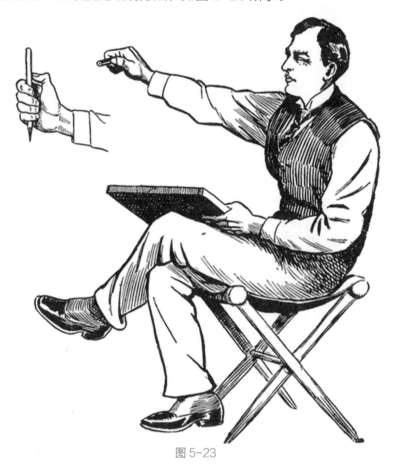

图 5-23

▼ 5.3.2 复杂环境中的人物透视

人的形体复杂，动作更是多变。对复杂的形体，不能只看见一些细小的体面起伏，应该整体观察，把人体看作是由几件简单的圆柱体所组成，任何细小的体面起伏，都随着大的圆柱体的透视变化而变化。动作的变化，从人体解剖上分析，有其固有的运动规律，但从透视上分析，无非是组成人体的一段段圆柱体的各种锥体状态的组合。因此，掌握圆柱体的透视变化规律，对画动作的人是很有必要的。全身运动的透视，是圆柱体不同透视状态的组合，除了臂和腿外，更应该注意头部、轮廓和骨盆这三段主要圆柱体的圆面宽窄与柱身缩短的透视现象。复杂环境中的人物场景透视，如图 5-24 所示。

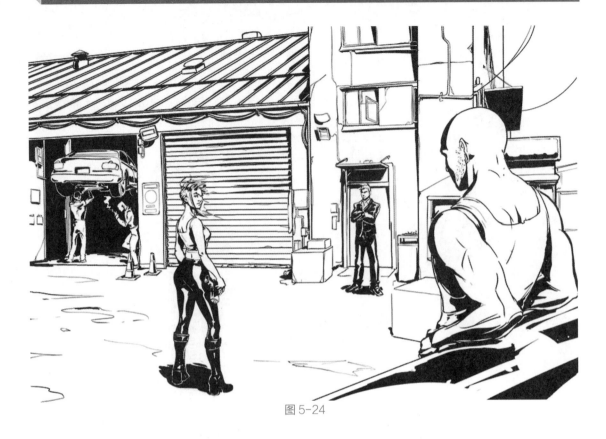

图 5-24

5.4　课后作业

（1）人物平视的透视规律是什么？

（2）人物仰视的透视规律是什么？

（3）绘制一组有各种角度变换的人物头像，研习五官的造型特征和它们在各个不同角度的变化规律。

（4）用所学的透视原理，就一幅名画的人物场景进行透视分析。

（5）利用人物场景透视原理，创作一幅人物场景画。

第6章 光影透视

本章概述：

本章通过案例讲解物体阴影、反影的产生规律和作图方法，以及色彩透视的基本内容，使读者掌握不同场景中物体的光影透视关系。

教学目标：

通过本章的学习，读者能够掌握平面立体的透视阴影作图方法，正确绘制各种环境里物体阴影的透视。

本章要点：

掌握四棱体透视阴影的作图方法和倒影透视的作图方法。

6.1 阴影透视

▼ 6.1.1 阴影透视的绘图原理

阴影是由于物体阻挡另一个物体而产生的黑暗，通常距离物体更远的阴影会更暗。在建筑物的透视图上画出光线照射建筑物所产生的阴影，会使透视图更有立体感。

其他光源（如日光灯）将改变阴影的显示方式，光源的位置是确定透视阴影的最终形状的关键因素。在透视图上画阴影，是直接根据光线的透视来作图的，而不是由平面图中的阴影来作阴影的透视，如图 6-1 所示。

图 6-1

根据光线相对于画面的位置不同，将光线分为两类：画面平行光线，即光线与画面平行；画面相交光线，即光线与画面相交。绘制透视阴影的光线一般采用平行光线。

▼ 6.1.2 阴影透视的绘图方法

1. 点的透视阴影

点落在承影面上的影子仍为一点，为过该点的光线延长后与承影面的交点。点在承影面上，其投影与自身重合。在透视图中作点的影子，也就是作点的影子的透视，如图6-2所示。

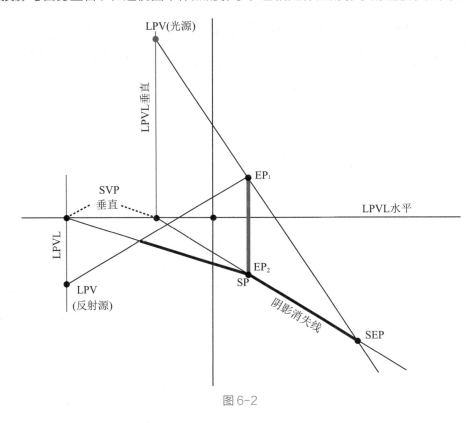

图6-2

2. 直线的透视投影

直线的影子是过该直线的光平面与承影面的交线，直线投影的性质分为相交性和平行性。

(1) 相交性：直线与承影面相交时，直线的投影通过交点；直线落在两相交的承影面上的两段落影必相交；两条相交直线在一个承影面上的落影必相交，落影的交点为两直线交点的落影。

(2) 平行性：直线与承影面平行，影子与直线本身平行；一组平行直线落于一个平面上的影子互相平行。

在透视图中，由直线相对于画面的位置，决定其反映平行还是交于同一灭点，如图6-3所示。

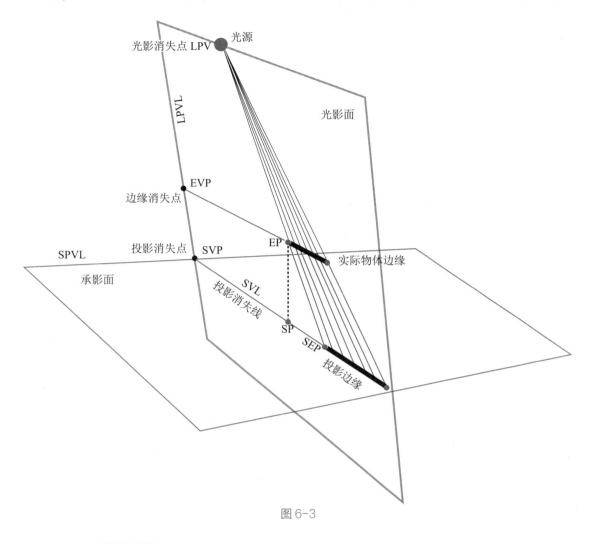

图 6-3

3. 平面立体的透视阴影

在立体的透视图上作阴影，主要是判断立体面上的阴面、阴线和求阴线的阴影。我们在作建筑物外部墙壁，电线杆或栅栏柱，大型标志或窗户开口的阴影时，所有阴影都在地面上。

(1) 阴影边缘的透视。阴影投射边缘是垂直的（平行于图像平面），因此只有一个站点 (SP)，没有边缘消失点 EVP（平行于图像平面的线没有消失点）。如果垂直边缘在地平面中，则第二端点 (EP_2) 等于站点。

(2) 光平面透视。将水平线上方或下方的 LVP（太阳或光源）定位在中线的左侧或右侧。阴影投射边缘是垂直的，因此对于 LVP（太阳或反射点）的所有位置，光平面是垂直的。将 SPVL（光平面消失线）垂直绘制为垂直线，通过 LVP 到达水平线。如果太阳靠近天顶（在 90° 视角之外），则绘制 LPVL 垂直线作为垂直线，在中线的左侧或右侧的 EVP 方位角处与水平线相交，如图 6-4 所示。

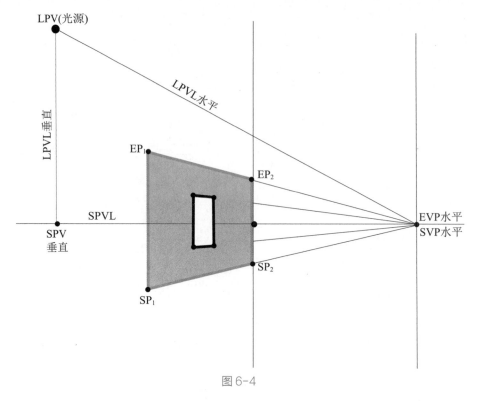

图 6-4

(3) 表面平面透视。表面平面是水平的，因此表面平面消失线 SPVL 与水平线相同。在 LPVL 垂直和水平线 (SVP) 的交点处标记 SVP 垂直，如图 6-5 所示。

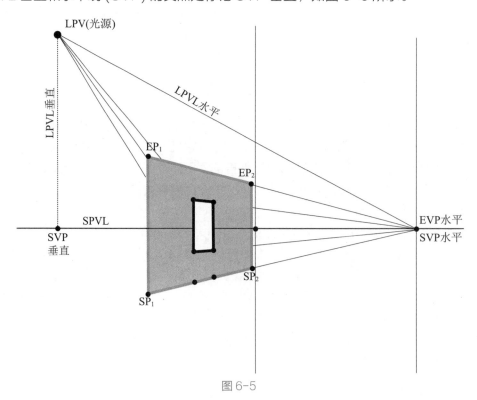

图 6-5

(4) 构建阴影边缘。找到垂直边缘站点 (SP$_1$)，并从 SVP 垂直到 SP$_1$ 绘制一条线，以定义阴影消失线 SVL 垂直。然后从 LVP 到 EP$_1$ 和 EP$_2$ 绘制两条线，在阴影终点 SEP$_2$ 处与 SVL 相交于 SEP$_1$。SEP$_1$ 和 SEP$_2$ 两点之间的 SVL 长度为阴影边缘的图像，如图 6-6 所示。

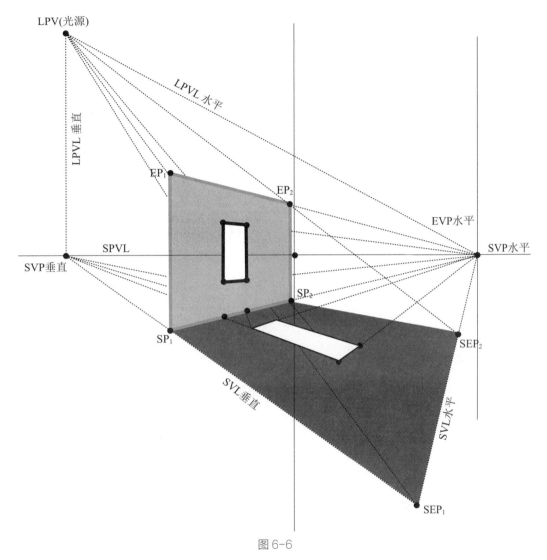

图 6-6

4. 四棱柱透视阴影作图

分析：光线从立方体左后上方照射，阴面为 AaDd、BbAa，阴线是 bB、BA、AD、Dd，承影面为基面（地面），阴线 Bb、Dd 的阴影为：

(1) 从光源点 S 点作视平线的垂线交于 S' 点，过 S 点分别向立方体作连线，SB、S'b 两线交点为 C'，SA、S'a 两线交点为于 A'，SD、S'd 两线交点为 D'，如图 6-7 所示。

(2) 两线均平行于承影面，透视图中落影和直线通过同一灭点，即 A'C' 与 HL' 两线交灭点为 VP$_1$、A'D' 与 HL' 两线交灭点为 VP$_2$，如图 6-8 所示。

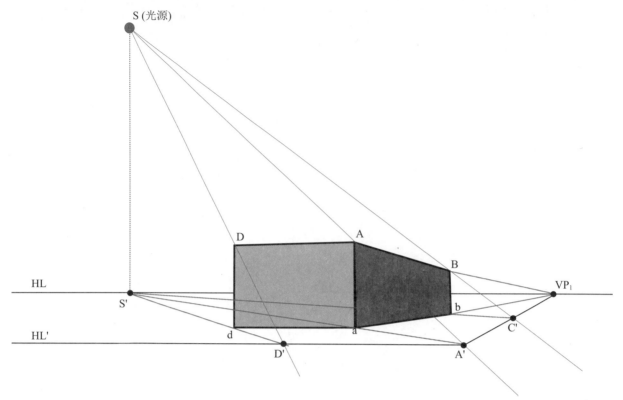

图 6-7

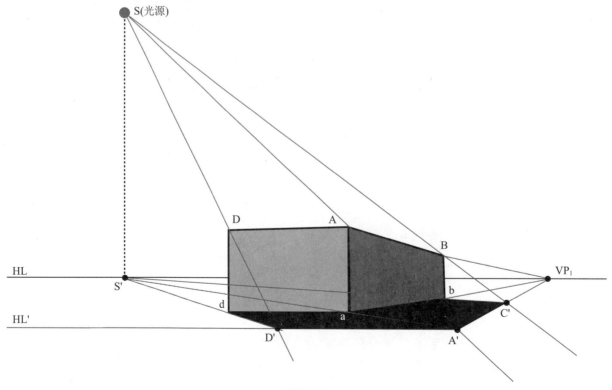

图 6-8

▼ 6.1.3　阴影透视绘图方法的应用

1. 门洞和雨棚透视阴影作图

光线从右上前方射向该建筑形体，故雨篷底面、左侧面及两立柱左侧面为阴面。

(1) 阴线 Aa 的投影。O 点由光线确定，在 HL 上连接 Oa 交墙面于 a'，aa' 为 Aa 线在台阶面上的投影；过 a' 投作铅垂线 A'a'，过 O 点作垂直地面的落点 O'，连接 AO' 与 A'a' 的交点即为 A 点的影 A_1。

A'a' 也可利用过 A 的光线在雨篷底面上的投影 AO 求得。因为过 Aa 所作的光平面也就是 AaO，该平面与台阶、雨篷的交线分别为 aa'、AA'，与墙面的交线为 A'a'，相当于将雨篷底面作为基面，如图 6-9 所示。

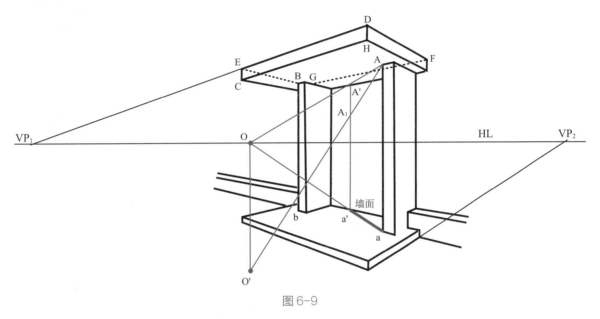

图 6-9

(2) 阴线 HM 的投影。利用过 H 点光线在雨篷底面上的投影 HO，求得 H 点在立柱 II 面的影 H_1；HM 平行墙面 II，其在墙面 II 面的落影为 H_1J，在墙面 I 面的落影为 JK，两个落影的灭点为 VP_2；M 点在墙面上，连接 MJ 得 HM 在墙面 I 面上落影 JK 及 LM，HM 在立柱 III 面的落影 LL_1，其灭点为 VP_2，HM 落在立柱 IV 面的一段连线 $I'L_1$，可扩大 IV 面交阴线 HM 于 K_2 点，连 K_2L_1 并延长得 $I'L_1$。Aa 上的 I' 点与 Ka' 线上的 K 点在同一条光线上，其连线经过 O'，MJ 的灭点为 V，是过 HM 的光平面灭线与承影面灭线的交点，如图 6-10 所示。

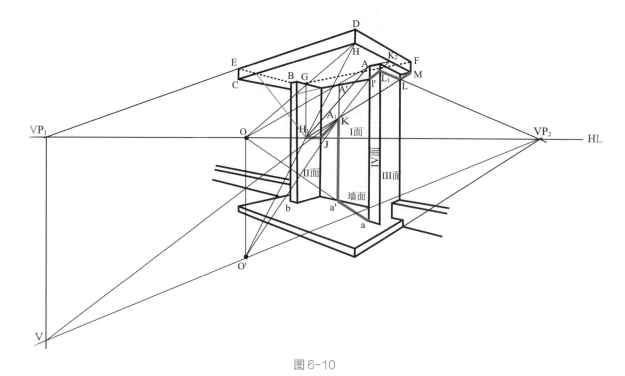

图 6-10

(3) 阴线 HC 的投影。利用 II 面与 HC 的交点作出 HC 落在墙面 II 上的影线。HC 落在左侧立柱表面的一段影线的灭点为 VP₁。HC 段落在墙面 I 面上的影子，可利用 H 点在墙面 I 面的投影 H₁ 作出，其灭点为 VP₁，如图 6-11 所示。

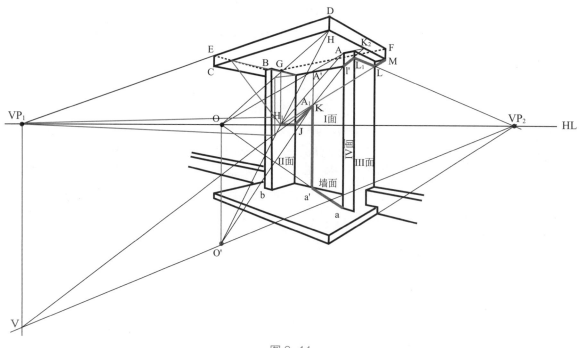

图 6-11

(4) 作出其余阴线的投影，如图 6-12 所示。

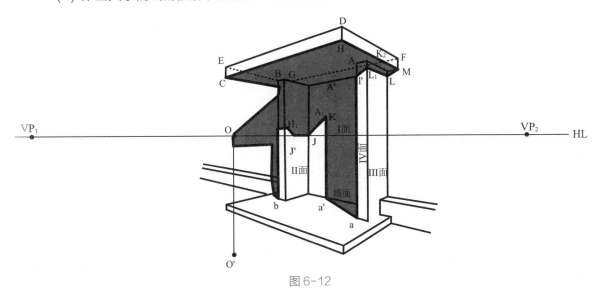

图 6-12

2. 房屋和烟囱透视阴影作图

已知房屋和烟囱的透视，并知道烟囱上一点 A 落在屋顶上的投影 A_0，作透视的投影。先根据 A 点的影子确定光线的方向，A_0 是光线的透视方向，aa_0 是光线的基透视方向，故应求 A 点的基透视 a 和影子 A_0 的基透视 a_0，如图 6-13 所示。

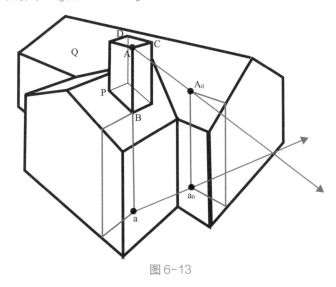

图 6-13

(1) 烟囱在屋面上的影子。BA 落于 P 面上的影子 BS，其灭点 F_6 为 P 面灭线 F_1F_Y 与过 BA 的光平面灭线的交点，将 S 与 A_0 相连，得 BA 落于 Q 面上的影子，如图 6-14 所示。

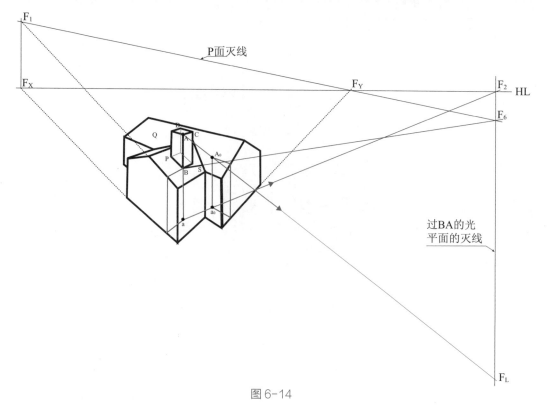

图 6-14

(2) 阴线 AC 的落影。阴线 AC 的影子 A_0C_0 的灭点 F_8 为 Q 面灭线 F_3F_X 与光平面灭线 F_YF_L 的交点，如图 6-15 所示。

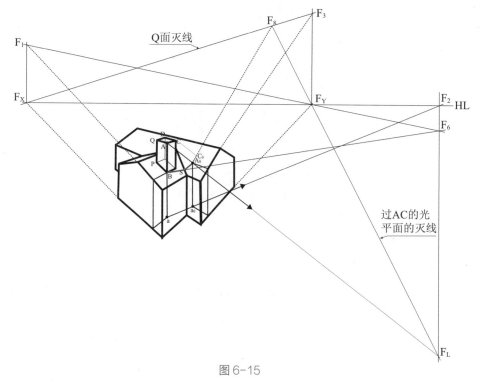

图 6-15

(3) 阴线 CD 的落影。阴线 CD 的影子 C_0D_0 平行于 CD，灭点为 F_X，如图 6-16 所示。

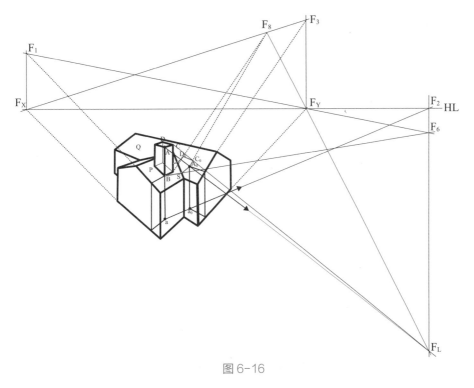

图 6-16

(4) 阴线 DE 的落影。阴线 DE 与 AB 平行，故落在 Q 面的影子经过 SA_0 的灭点，落于 P 面的影子经过 BS 的灭点 F_6，如图 6-17 所示。

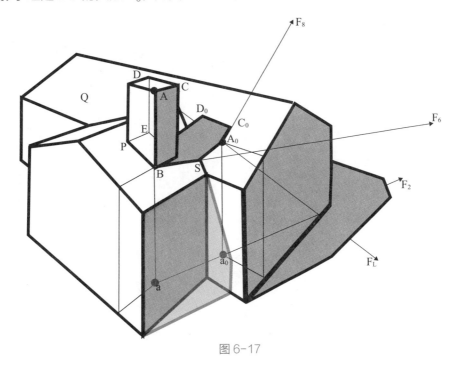

图 6-17

6.2 反影透视

▼ 6.2.1 反影透视的绘图原理

反影是指物体被反射出的影像。一切光滑的物面，如水面、镜面、抛光金属面等，这些光滑的物面称为反射面。反射面上被映出的影像称为反影，水面反影称为倒影。在透视图上画倒影，实际是画出建筑物对称于反射面的该建筑物映像的透视，如图 6-18 所示。

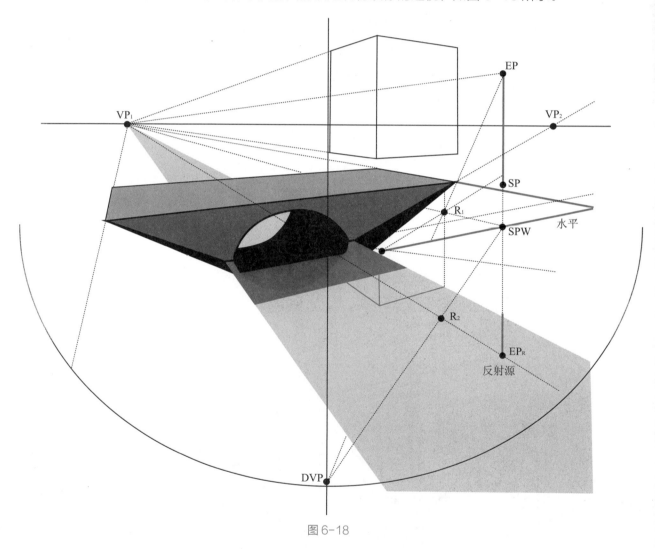

图 6-18

倒影与实物关系保持一致，倒影的各点与实物上的各对应点到水面距离相等、方向相反。倒影的长短与实物的透视形状不一定相等，如图 6-19 所示。

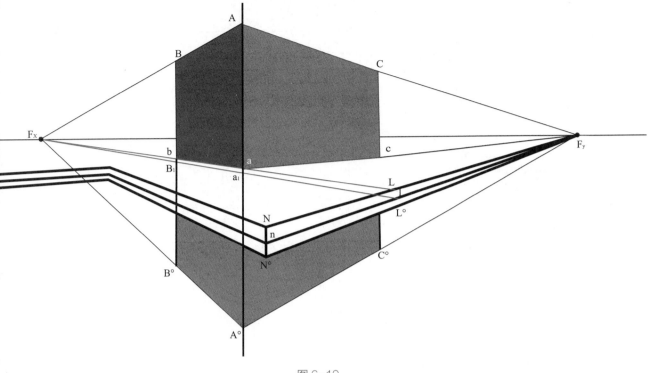

图6-19

▼ 6.2.2 反影透视的绘图方法

已知四棱柱的透视，求其在水面倒影的透视。

▼ 作图步骤

❯01 求四棱柱左下方的轮廓线与岸线的交点 N，如图 6-20 所示。

图6-20

❯02 过 N 点作竖直线，并求其与 AC 的延长线交于 K、与水面线的交于 E，如图 6-21 所示。

❯03 在 KE 的延长线上截取 K°E=EK，得 K° 点，连接 $F_1K°$，延长棱边 AO 并交 $F_1K°$ 于 A° 点，则 A° 点即为 A 点倒影的透视，同理求得 C° 点，如图 6-22 所示。

❯04 连接 $A°F_2$，并求出 B° 点，则 A°B° 即为棱边 AB 倒影的透视，如图 6-23 所示。

图 6-21

图 6-22

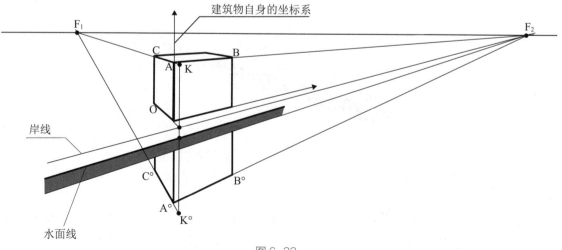

图 6-23

>05 完成其他各棱边及岸线等的透视，并在倒影范围内涂色，如图 6-24 所示。

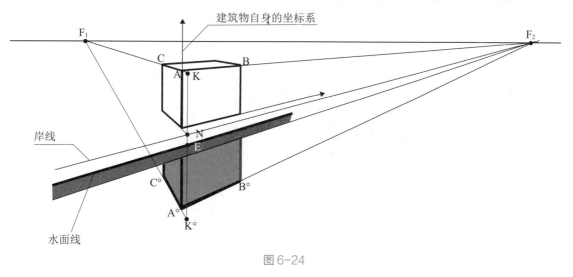

图 6-24

▼ 6.2.3　反影透视绘图方法的应用

1. 镜面为侧面透视作图

镜面对实物的反影，通常采用余点画法和求中法。

▼ 作图步骤

>01 画出视平线，确定 VP₁ 和 VP₂，作出镜面和实物 ABCD 的位置，如图 6-25 所示。

图 6-25

> 02 实物前垂线 AB 向 VP₁ 作连线，由 B 点透视线交于镜面 P 点，引垂线得到中线，如图 6-26 所示。

图 6-26

> 03 取 AB 的 1/2 处连接 VP₁ 作连线，交于 P 的垂直线 O，连接 AO 并延长交于 BVP₁ 于 B'，同理得到 A'，得到 A'B' 线段，如图 6-27 所示。

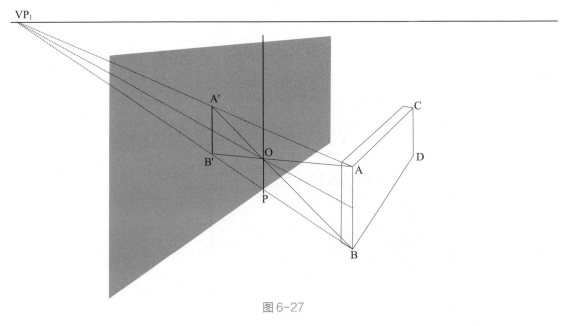

图 6-27

> 04 由 CD 引透视线向 VP₁ 作连线，连线 A'VP₂ 和 B'VP₂ 得到 C'D'，如图 6-28 所示。

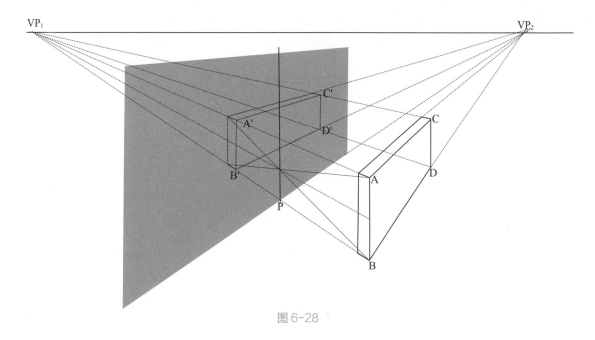

图 6-28

2. 倾斜镜面透视作图

倾斜镜面透视通常采用网格法，先求出物体上各组棱线的虚像灭点，然后作点和线的镜映，绘制整个物体的镜像。

▼ **作图步骤**

> **01** 画出视平线，确定 VP₁ 和 VP₂，天点和镜面斜角，如图 6-29 所示。

图 6-29

02 过 D 点作垂直线 XY，过 VP₂ 消失点向 GL 作垂线，交于 P 点，连接 CP。将 XP 线段等分 5 份，X₁、X₂、X₃、X₄，分别连接 VP₂X₁，VP₂X₂，VP₂X₃，VP₂X₄，交 PC 于 F₁、F₂、F₃、F₄、F₅，分别过 F₁、F₂、F₃、F₄、F₅ 点作 GL 平行线交 DC 于 E₁、E₂、E₃、E₄、E₅。用地面网格法确定实物所在位置，如图 6-30 所示。

图 6-30

03 分别过 E₁、E₂、E₃、E₄、E₅ 向天点作连线，过圆柱镜面 Q₁、Q₂、Q₃、Q₄ 分别向镜面 ABCD 作 GL 的平行线，得 Q₂'、Q₃'，过 Q₂'、Q₃' 作垂直线与平行线相交得 Q₁'、Q₄'。Q₁'、Q₂'、Q₃'、Q₄' 为圆柱镜面的地面网格反影，将 Q₁'、Q₂'、Q₃'、Q₄' 向天点消失作连线，如图 6-31 所示。

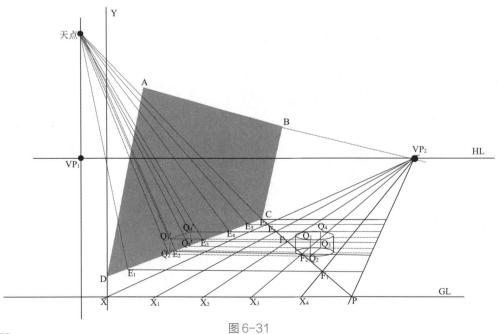

图 6-31

> **04** 连接 CVP_1 交 E_1、E_2、E_3、E_4、E_5，与天点连线于 D_1、D_2、D_3、D_4、D_5，连接 VP_2D_1、VP_2D_2、VP_2D_3、VP_2D_4、VP_2D_5，在镜面 ABCD 上找到 Q_1'、Q_2'、Q_3'、Q_4' 向天点的连线，为圆形的切边，运用曲线透视法绘制圆形，如图 6-32 所示。

图 6-32

6.3　色彩透视

▼ 6.3.1　色彩透视原理

　　自然界中的物体与观者的视点之间，无论距离远近，总存在着一层空气，物体反射的色光必须通过空气这个介质，传递给观者的眼睛。随着眼睛与物体距离的远近变化，空气厚度相应变化，从而使物体的色彩在人的视觉中发生变化，这种变化称为色彩透视。

　　色彩透视的主要规律是近处色彩对比强烈，固有色强，比较暖；远处色彩对比减弱，固有色变弱，趋向灰色调，一般呈青、蓝、紫的冷灰色调。颜色可分为暖色和冷色，如图 6-33 所示。红色和黄色等暖色调表现出向前推进的压缩感，蓝色、紫色等冷色调给人的感觉是被拉近距离。通过利用这些颜色传达给人的视觉和心理品质，可以通过改变颜色和对比来创造近距离和远距离等空间表达。准确表现色彩的透视是营造空间的重要手段，了解并掌握色彩透视规律，可以在绘画实践中自如地表现色彩的对比关系、层次和空间。

图 6-33

图 6-33

色彩的透视现象在风景写生中最为常见，也是用色彩表现空间最常用的手段。选景时近处的树木、建筑色彩关系明确而强烈，远处的建筑由于空气厚度作用变成蓝灰色，与云层相接，天际间的色彩朦胧而概括。这样的色彩处理既吻合人们的视觉感受，又能在画面上表现出一定的三度空间，如图 6-34 所示。

画室内某个角落也需运用色彩透视的原理，只不过这种色彩的透视不像野外那样明显，而是运用色彩透视中的渐变去完成，同样能产生自然的深远感和空间感，如图 6-35 所示。

空气与景物的色彩透视变化有密切的关系。空气的厚与薄、浊与净直接影响到色彩的远近变化，而空气的厚、薄、浊、净又常常与地域、季节、气候有关。例如，高原地区空气洁净、稀薄，那里的色彩透视变化现象就不大显著，远处景物的色彩依旧很鲜艳。

图 6-34

图 6-35

举一个具体的例子,当使用这种方法绘制一个高耸的深绿色山脉的景观时,前面的山将被涂成绿色,带有一丝黄色,给它们营造一种温暖的色彩。随着距离越来越远,山上温暖的色彩逐渐褪色,同时将山脉进一步画出来,直到达到冷蓝色来描绘深度,如图 6-36 所示。

图 6-36

▼ 6.3.2 空气透视

空气透视是一种利用大气特性的空间表达方法。例如，当观察外面的景观时，距离较远的物体会显得偏蓝和模糊，轮廓不那么明显。考虑到这些特性，在空气透视的情况下，背景以不太明显的形状绘制，色调取决于距离，更接近大气的颜色，以产生深度印象。具体来说，当在晴朗的日子画出茂密的山林景观时，附近的山脉将以深绿色绘制，而远处的山脉将以更大比例的蓝色绘制，逐渐调整色调以使其变得更接近天空的明亮色调。山脉的轮廓也会逐渐消失，离它们越远越模糊，与大气融为一体，如图 6-37 所示。

图 6-37

影响白天物体外观的主要因素被称为天窗的光，散射到观察者的视线中。空气分子及大气中的较大颗粒（如水蒸气和烟雾）都会产生散射，散射会将天光作为面纱的亮度添加到来自对象的光上，从而降低了它与背景天光的对比度。天光通常包含比其他波长更多的短波长光，随着对象与观察者之间距离的增加，对象与其背景之间的对比度会降低，对象内任何标记或细节的对比度也会降低，物体的颜色也变得不那么饱和并转向背景颜色，背景颜色通常是蓝色的，但在某些条件下可能是其他颜色（日出或日落时的红色）。

6.4　光影透视实例演示

本节利用前面学习的光影透视知识，绘制一副夕阳下的城堡透视图。

(1) 运用一点透视绘制出城堡。用一点等分透视绘制出城墙的透视图，用曲线透视绘制出城堡的两个塔楼和城墙上的拱门，如图 6-38 所示。

图 6-38

(2) 运用一点等分透视绘制出路灯。运用一点透视绘制出建筑立面上的拱形窗户，并刻化建筑立面的细节，如图 3-39 所示。

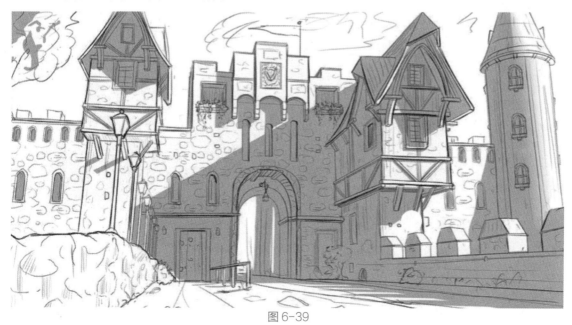

图 6-39

(3) 绘制完成对图片进行加工和润色，效果如图 6-40 所示。

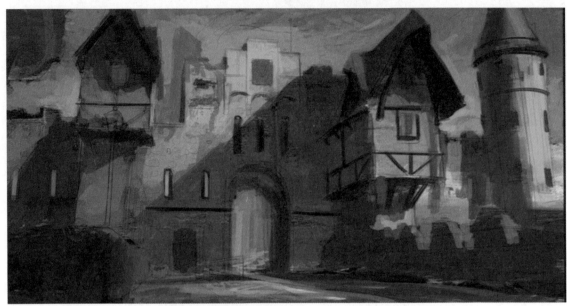

图 6-40

6.5　课后作业

(1) 阴影产生的原理是什么？

(2) 阴影和投影的区别是什么？

(3) 创作一幅室外午后晾晒衣服带投影的效果图。

(4) 什么是色彩透视，有哪些规律？

(5) 什么是空气透视，其原理特征有哪些？

第7章　夸张透视

本章概述：

本章通过案例讲解广角透视和长焦透视的产生规律和作图方法，使读者掌握夸张透视变化的关系。

教学目标：

通过本章的学习，读者能够掌握广角透视、鱼眼透视和长焦透视的作图方法，正确表现不同景别的透视。

本章要点：

掌握鱼眼透视的作图方法。

夸张透视是选择极端视角观察物体所产生的夸张透视关系，以极低或极高的视角仰视或俯视物体，使物体富有强大的视觉冲击力。根据画面需要，被摄体离镜头越远，就显得越小，被摄体外观上的变化就越小。

通常夸张透视有两种形式：广角透视和长焦透视。

7.1　广角透视

▼ 7.1.1　广角透视的原理

广角透视，是一种特殊形式的绘画模式，常用于大型曲面画的设计与绘制。

生活中比较常见的广角透视，是摄影中使用的广角镜头。广角镜头的特点是会产生强烈的透视感，画面边缘的线条会向中间汇聚。广角镜头是在观察比较近处和远处的物体时，物体相对大小和距离都被夸大了，这导致附近的物体显得巨大，而远处的物体显得异常微小和遥远。如图 7-1 所示，在广角透视视域下，物体 A 和 B 距离相同，但在视觉上物体 A 明显比物体 B 要大很多，纵深方向上产生强烈的透视效果。

广角透视

图 7-1

▼ 7.1.2 广角透视的绘图方法

在透视画法中，有时候一点透视和两点透视并不能表现出众多的建筑群，并且消失点全部在画面以外。为了更好地表现出大面积的建筑群，我们可运用广角透视，如图 7-2 所示。这种透视也可用于超高层建筑的俯瞰图或仰视图。

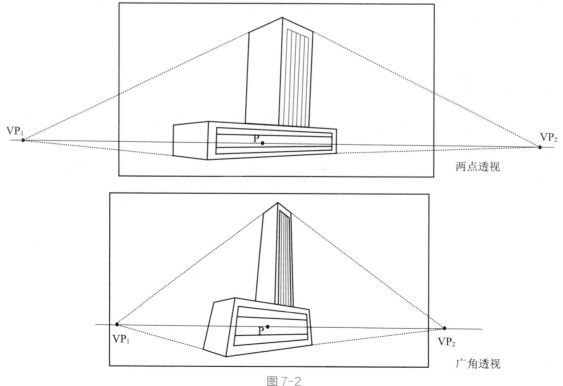

图 7-2

▼ **作图步骤**

❯**01** 首先确定 HL 和两个灭点 VP_1 和 VP_2，天点 VP_3，地点 VP_4，如图 7-3 所示。

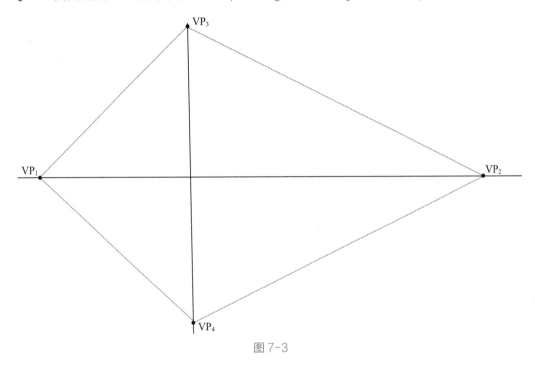

图 7-3

❯**02** 画出建筑物的原线 EF、E_1F_1、CD、C_1D_1，并分别连接 VP_1 和 VP_2，如图 7-4 所示。

图 7-4

> **03** 完善建筑群的建筑立面，绘制出建筑体，如图 7-5 所示。

图 7-5

> **04** 在建筑立面上，绘制出前面的门窗，分别与 VP₁、VP₂ 连线，如图 7-6 所示。

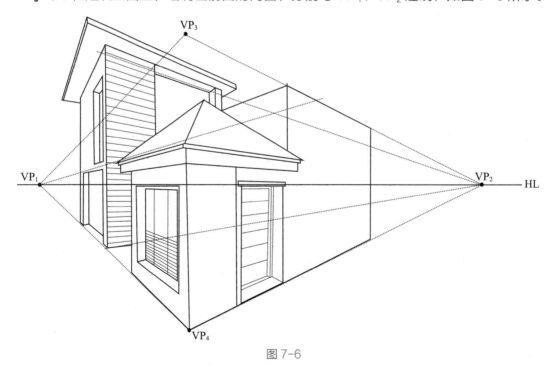

图 7-6

05 运用两点透视方法绘制出远处的建筑，分别与 VP₁、VP₂ 连线，运用任意曲线画法，绘制出圆弧墙体，如图 7-7 所示。

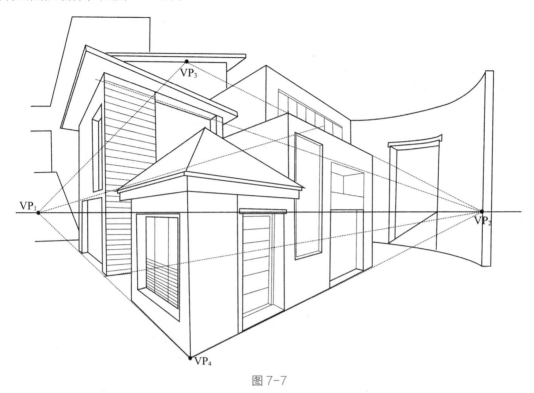

图 7-7

06 完善远处建筑细节部分，及建筑立面细节，如图 7-8 所示。

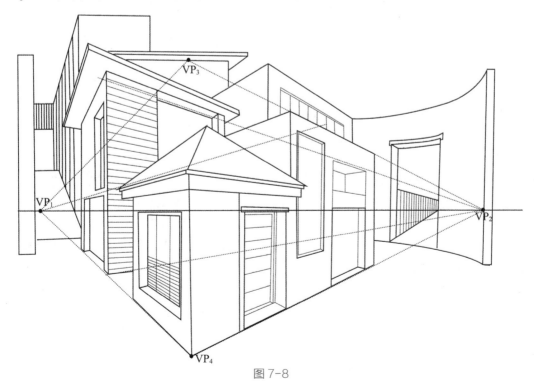

图 7-8

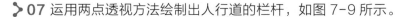

07 运用两点透视方法绘制出人行道的栏杆，如图 7-9 所示。

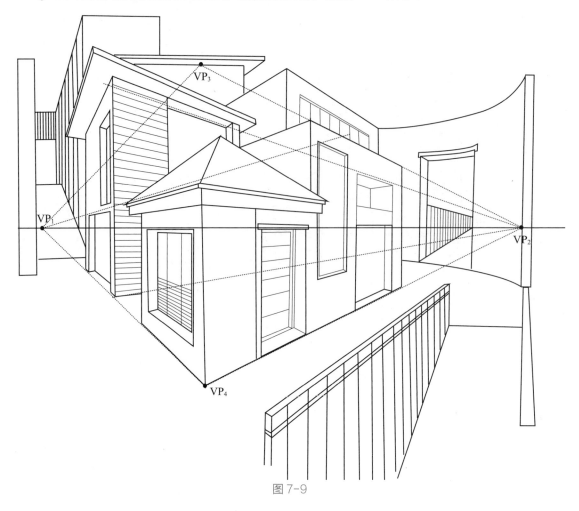

图 7-9

▼ 7.1.3 鱼眼透视

1. 鱼眼镜头透视的应用

鱼眼镜头是一种焦距为 16mm 或更短的并且视角接近或等于 180° 的镜头。它是一种极端的广角镜头。为了使镜头达到最大的摄影视角，这种摄影镜头的前镜片直径很短且呈抛物状向镜头前部凸出，该结构与鱼的眼睛颇为相似，镜头因此而得名。

鱼眼镜头属于超广角镜头中的一种特殊镜头。它的视角力求达到或超出人眼所能看到的范围。因此，鱼眼镜头与人们眼中的真实世界的景象存在很大差异。因为我们在实际生活中看见的景物是有规则的固定形态，而通过鱼眼镜头产生的画面效果则超出了这一范畴。

鱼眼透视，是超广角透视中的一种特殊透视。它有两部分投影，如图 7-10 所示。首先，通过将每个外部点连接到球体的中心，将三维空间投影到半球的表面上；其次，将半球投影到其下方的圆上。

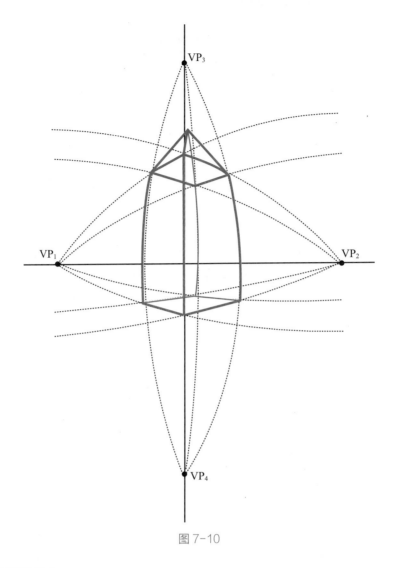

图 7-10

2. 鱼眼透视的画法

▼ **作图步骤**

> 01 首先绘制正圆形，过圆心 O 点作水平和垂直线，在水平线和垂直线上等距划分，用圆滑曲线分别向 VP₁、VP₂、VP₃ 和 VP₄ 作连线，如图 7-11 所示。

> 02 将经纬线设置为灰色，作为绘制鱼眼建筑的辅助线。在辅助线上绘制出建筑体，并向圆心连线，用圆滑曲线分别向 VP₁、VP₂、VP₃、VP₄，作连线，如图 7-12 所示。

> 03 完善建筑立面的细节，向圆心和 VP₁、VP₂ 作连线，如图 7-13 所示。

> 04 绘制出建筑群的细节，灭点分别交于圆心和 VP₁、VP₂、VP₃、VP₄，如图 7-14 所示。

图 7-11

图 7-12

图 7-13

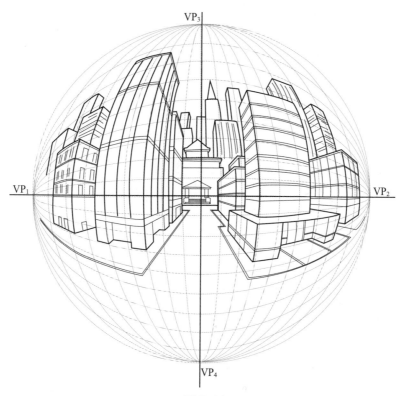

图 7-14

7.2 长焦透视

▼ 7.2.1 长焦透视的原理

长焦透视，通常用于在远处物体（如建筑物或汽车）之间呈现压缩距离的外观，拉近物体的视觉效果，如图 7-15 所示。

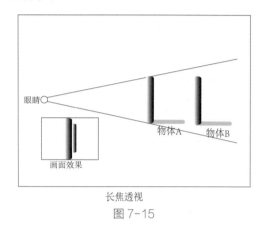

长焦透视

图 7-15

▼ 7.2.2 长焦透视的绘图方法

▼ 作图步骤

＞01 确定画面，视平线 HL，在画面右侧位置作垂线 XY 交 HL 于 VP_1，运用平行物等分透视方法，绘制出建筑物立面，如图 7-16 所示。

图 7-16

❯ **02** 运用一点透视方法，绘制建筑立面、门和窗户，如图 7-17 所示。

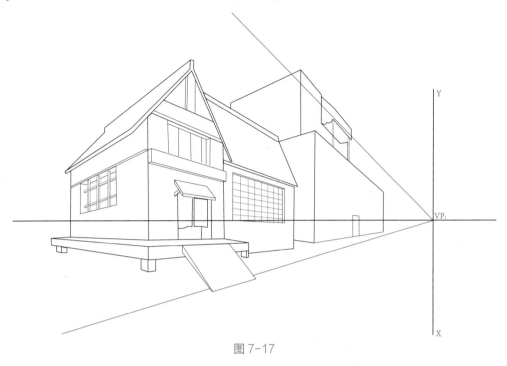

图 7-17

❯ **03** 完善建筑立面细节，完成街景图的绘制，如图 7-18 所示。

图 7-18

7.3 课后作业

(1) 广角透视的特点是什么？

(2) 鱼眼透视的特点是什么？

(3) 运用所学知识，绘制一幅鱼眼透视建筑图。

(4) 运用所学知识，绘制一幅广角透视建筑效果图。

第8章 综合案例

本章概述:

本章通过综合前几章所学的内容,运用案例讲解平行透视、成角透视、圆形透视和鸟瞰图的作图方法。

教学目标:

通过本章的学习,读者能够将所学知识运用到实操训练中,并做到举一反三。

本章要点:

掌握平行透视、成角透视、圆形透视和鸟瞰图的综合作图方法。

8.1 实例演示1: 起居室

▼ 作图步骤

❯01 确定室内画面,视平线 HL,在 HL 上确定灭点 P。过 P 点向各墙角连线,如图 8-1 所示。

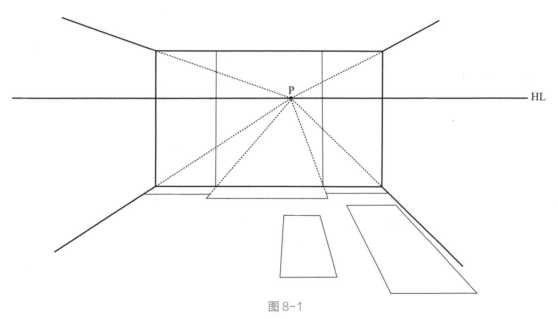

图 8-1

❯02 在画面上,确定室内家具位置,并与灭点 P 连线。将室内家具陈设为两点透视,在 HL 上确定 VP₁ 和 VP₂,将家具的变线与 VP₁ 和 VP₂ 连线,如图 8-2 所示。

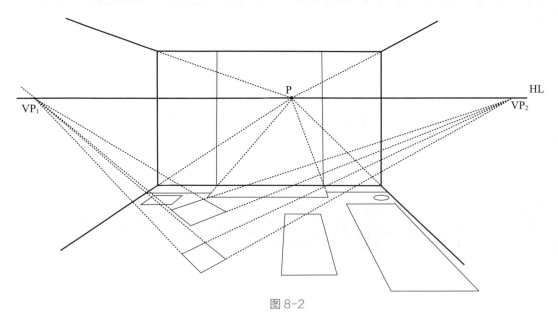

图 8-2

> **03** 正对画面的墙面为背景墙 ABCD，在背景墙上设计一个壁炉 $A_1B_1C_1D_1$ 和一个高为 110mm 的石台。将石台的变线与中线点 P 点作连线，连接 AP、BP、CP、DP，如图 8-3 所示。

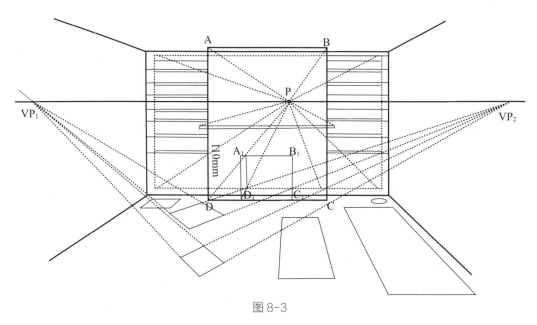

图 8-3

> **04** 运用平行透视完成背景墙上的细节，运用成角透视绘制出双人沙发和单人沙发的透视图，以及茶几和脚踏的透视图，如图 8-4 所示。

图 8-4

> 05 细化室内家具和墙面的透视图，并擦除辅助线，如图 8-5 所示。

图 8-5

8.2　实例演示2：开放式厨房

▼ 作图步骤

❯ 01 确定视平线 HL，在 HL 上确定灭点 VP_1 和 VP_2。过 VP_1 和 VP_2 作直角三角形，交 S 点，连接 VP_1 和 VP_2，分别绘制出墙角线，如图 8-6 所示。

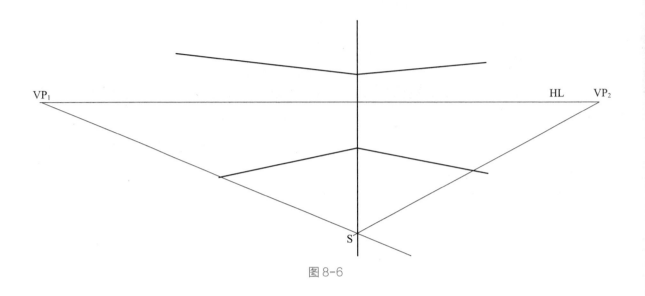

图 8-6

❯ 02 运用两点透视方法绘制出靠墙的柜子，运用一点等距方法绘制窗户，如图 8-7 所示。

图 8-7

❯ 03 运用两点透视方法绘制出房间中的操作台及天花板，如图 8-8 所示。

图 8-8

> **04** 运用两点透视方法，完善墙面上的柜橱和窗户，以及操作台的透视，如图 8-9 所示。

图 8-9

> **05** 运用两点透视，绘制出悬挂煎锅，运用八点法绘制出煎锅和储物器，并完善家具上的各部分细节，如图 8-10 所示。

图 8-10

8.3 实例演示3：私家车 ▶

▼ **作图步骤**

> **01** 确定轿车的车身，绘制出长方体的透视，如图 8-11 所示。

图 8-11

02 绘制出轿车的车顶和车轮，如图 8-12 所示。

图 8-12

03 在前两步的基础上，绘制出流线型的车身，如图 8-13 所示。

图 8-13

04 绘制出汽车的前杠及汽车的外壳，如图 8-14 所示。

图 8-14

05 绘制出汽车的车门和车窗，如图 8-15 所示。

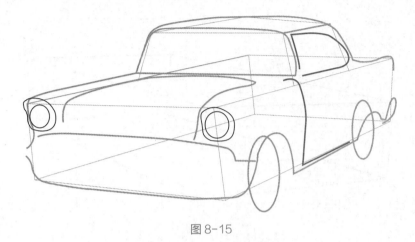

图 8-15

06 绘制出汽车的前杠和车身侧面装饰，如图 8-16 所示。

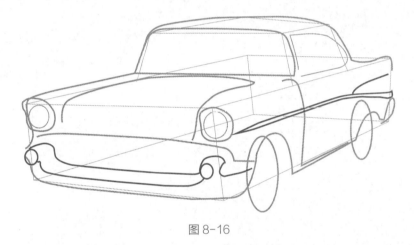

图 8-16

07 绘制出前擎盖上的装饰，如图 8-17 所示。

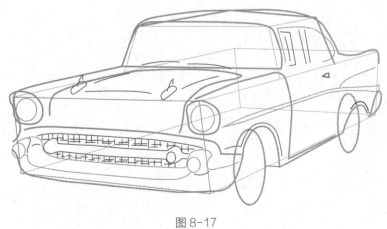

图 8-17

08 绘制出汽车车轮和完善汽车的细节部分，如图 8-18 所示。

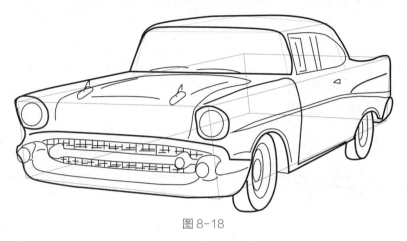

图 8-18

8.4　实例演示4：拱顶银行建筑

▼ **作图步骤**

01 先确定 HL，在 HL 上确定 VP₁ 和 VP₂，根据建筑高度绘制出建筑体的原线，将建筑体的变线与 VP₁ 和 VP₂ 作连线。运用圆形八点法绘制出建筑立面的拱形门和拱形屋顶的透视，如图 8-19 所示。

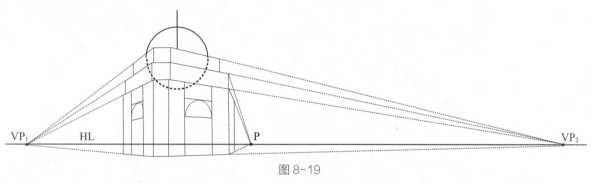

图 8-19

02 运用两点透视方法，绘制建筑立面的细节，并分别交于 VP₁ 和 VP₂，如图 8-20 所示。

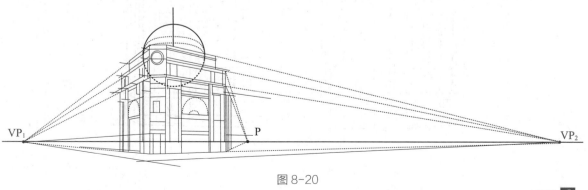

图 8-20

> **03** 运用圆形八点法绘制建筑立面上的拱形门透视，以及完善建筑立面的细节，如图 8-21 所示。

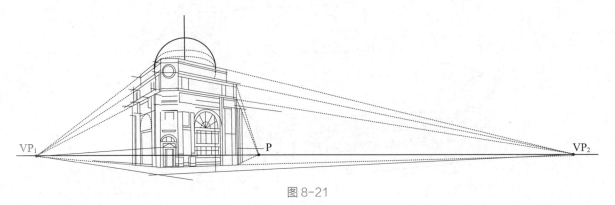

图 8-21

> **04** 擦除辅助线，完善建筑细节，如图 8-22 所示。

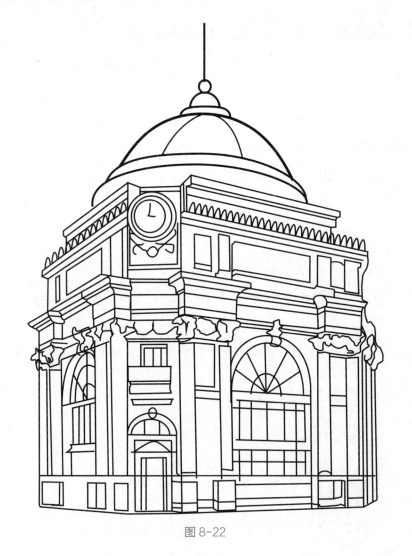

图 8-22

8.5 实例演示5: 仓库货架

▼ 作图步骤

01 确定画面和 HL，并在 HL 上确定 VP_1 和 VP_2。运用网格法绘制出地面和天花板的网格，如图 8-23 所示。

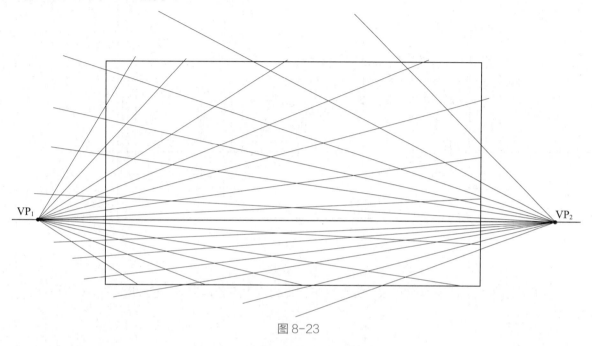

图 8-23

02 根据地砖和天花板的辅助线绘制出承重柱子和货架的位置，并与 VP_1 和 VP_2 连线，如图 8-24 所示。

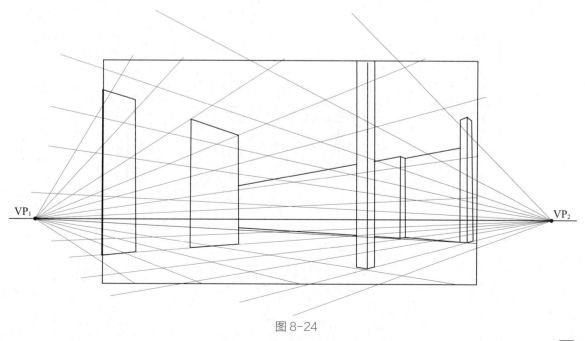

图 8-24

> **03** 运用等距平行物作图方法,绘制出货架的支撑柱和物品储藏室,并与 VP_1 和 VP_2 连线,如图 8-25 所示。

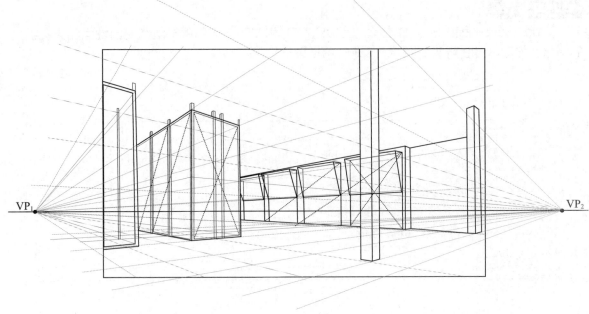

图 8-25

> **04** 运用两点透视作图方法,绘制叉车和托盘,灭点分别交于 VP_1 和 VP_2,如图 8-26 所示。

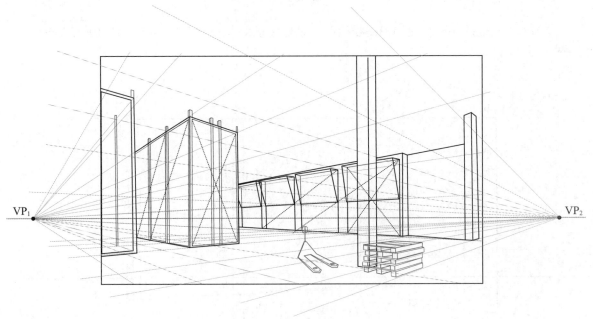

图 8-26

05 运用两点透视作图方法，绘制货架的分层，灭点交于 VP₁ 和 VP₂，如图 8-27 所示。

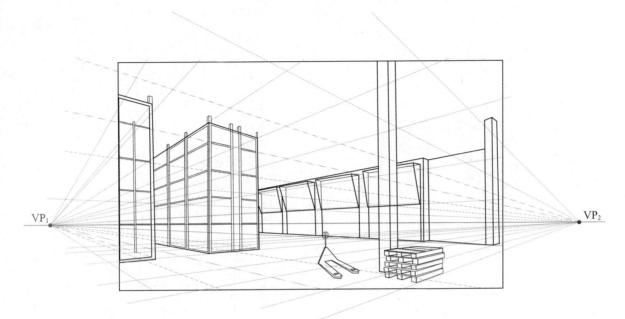

图 8-27

06 运用两点透视作图方法，绘制距离观者近处的物品，及货架上储藏的物品，灭点分别交于 VP₁ 和 VP₂，如图 8-28 所示。

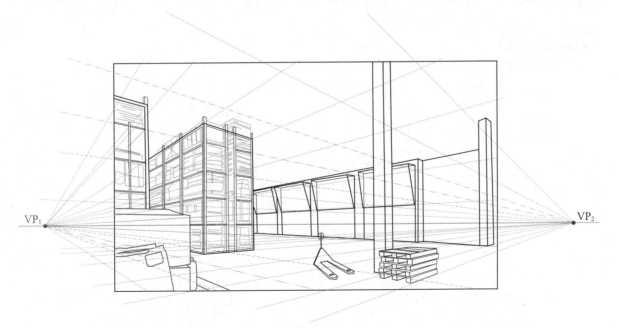

图 8-28

> **07** 运用两点透视作图方法，绘制储藏室的卷帘门灭点交于 VP_1，并完善细节，如图 8-29 所示。

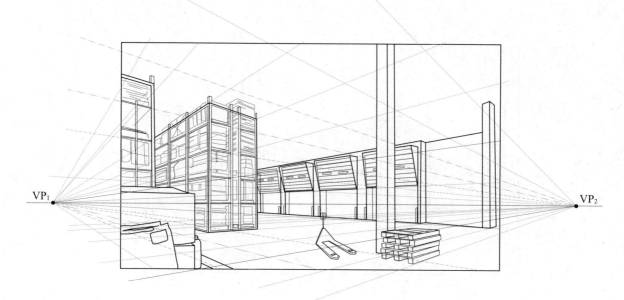

图 8-29

8.6 实例演示6：未来城鸟瞰图

▼ 作图步骤

> **01** 确定绘画画面，运用俯视方法绘制出地面的网格，如图 8-30 所示。

图 8-30

> **02** 将第一步网格辅助线颜色变浅，根据地面网格绘制出这一层空间布局，如图 8-31 所示。

图 8-31

> **03** 运用等距平行物透视方法，绘制出商场内升降机位置下面一层的透视，如图 8-32 所示。

图 8-32

> **04** 运用地面网格和四点法绘制圆形，如图 8-33 所示。

图 8-33

> **05** 运用等距平行物透视方法绘制下一层物体，然后绘制升降机，如图 8-34 所示。

图 8-34

06 运用圆形透视方法，绘制通过圆形看到下一层的圆形，如图 8-35 所示。

图 8-35

07 完成建筑细节并添加人物，如图 8-36 所示。

图 8-36

1. [美]马修·布莱姆. 透视学习手册：从观察到绘画[M]. 李慧娟，译. 上海：上海人民美术出版社，2010.

2. [美]马科斯·马特乌–梅斯特. 动画大师：场景透视[M]. 赵袁冰，张云辉，译. 北京：中国青年出版社，2016.

3. [美]约翰·蒙塔古. 透视画法基础：视觉研究[M]. 高杨，译. 6版. 北京：电子工业出版社，2013.

4. 陈昌柱. 动画透视设计[M]. 北京：人民美术出版社，2012.

5. 赵颖. 动画透视[M]. 北京：人民美术出版社，2010.

一、单项选择题 (30 题)(在每小题的备选答案中选出一个正确答案)

1. 透视学是人类文明最伟大的成就之一，是文艺复兴时期重要的科学发现，对透视的科学研究始于 (　　)。

　　A. 古希腊时期

　　B. 14 世纪的文艺复兴时期

　　C. 18 世纪中叶

2. 第一部关于绘画透视法的书籍《论绘画中的透视》由 (　　) 撰写，奠定了透视学的基础。

　　A. 阿尔布雷特·丢勒

　　B. 皮耶罗·德拉·弗朗切斯卡

　　C. 列奥纳多·达·芬奇

3. 阿尔布雷特·丢勒运用几何学创造出的透视图画法，发表在 (　　) 著作中。

　　A.《论绘画中的透视》

　　B.《论绘画》

　　C.《测量指南》

4. (　　) 创作绘画作品《天使报喜》，在作品中精准运用一点透视。

　　A. 莱昂·巴蒂斯塔·阿尔贝蒂

　　B. 安布罗吉奥·洛伦泽蒂

　　C. 彼得罗·佩鲁吉诺

5. 18 世纪，英国建筑家、几何学家布鲁克·泰勒出版的（　　）堪称透视教科书的鼻祖。

 A.《论绘画中的透视》

 B.《论绘画》

 C.《线性透视论》

6. 南朝宋的山水画家宗炳所著（　　）为中国最早的山水画理论著述，对透视原理精辟地进行概括。

 A.《画山水序》　　　B.《林泉高致》　　　C.《溪山行旅图》

7.《溪山行旅图》采用（　　）的构图方法创作。

 A. 高远法　　　　　B. 三远法　　　　　C. 深远法

8.《九峰雪霁图》采用（　　）的构图方法，表现雪中高岭、层崖，雪山层层叠叠，错落有致。

 A. 平远法　　　　　B. 高远法　　　　　C. 深远法

9.《渔庄秋霁图》采用（　　）的构图方法，表现出太湖的云水朦胧，精致悠闲的小景山水。

 A. 三段式　　　　　B. 深远法　　　　　C. 平远法

10. 人眼在可见视域范围内观看物体，（　　）为正常视域。

 A. 60°　　　　　　B. 120°　　　　　　C. 124°

11. （　　）是空间中任何角度方向的平行线向无限远处延伸时在画面上投影后的消失点。

 A. 天点　　　　　　B. 灭点　　　　　　C. 地点

12. 可见视域水平视角达（　　）时，整个视域屏幕近似椭圆形。

 A. 124°　　　　　　B. 156°　　　　　　C. 188°

13. 在绘画与设计中，（　　）能使画面产生平衡稳定感，对称感和纵深感强，通常适用于表现庄重、严肃的大场景或大场面题材。

 A. 平行等距透视　　B. 平行透视　　　　C. 成角透视

14. 距点法，是指由视点到主点的距离分别画在视平线上的主点左右两边，距点法又称（　　）。

 A. 30°法　　　　　B. 45°法　　　　　C. 90°法

15. 在作平行透视图时，根据 45°对角变线必然消失于距点的原理，在透视图中方格垂直边的延长线交于（　　）。

 A. 余点　　　　　　B. 视点　　　　　　C. 心点

16. 当画面与对象的主要垂直界面呈非 90° 的倾斜相交，与画面相交有两个消失点时，称为（　　　）。
 A. 一点透视　　　　　　B. 两点透视　　　　　　C. 三点透视

17. 当方形物体与地面、画面倾斜成一定角度，存在一组斜边消失在天点或地点的透视，称为（　　　）。
 A. 斜面透视　　　　　　B. 倾斜透视　　　　　　C. 仰视透视

18. 在平行透视中测深度用（　　　）。
 A. X 距点　　　　　　B. M 测点　　　　　　C. VP 点

19. 在成角透视中测深度用（　　　）。
 A. VP 点　　　　　　B. X 距点　　　　　　C. M 测点

20. 在绘制倾斜面时，如果原来斜面是正方形，底迹面就是（　　　）。
 A. 缩短的正方形　　B. 缩短的三角形　　C. 缩短的长方形

21. 一对边与基面和画面都平行，另一对边与画面成近低远高，称为（　　　）。
 A. 平行上斜　　　　B. 平行下斜　　　　C. 俯视　　　　　　D. 仰视

22. 用两点法绘制鸟瞰图，辅助线的灭点就是（　　　）。
 A. 视点　　　　　　B. 灭点　　　　　　C. 量点

23. （　　　）是指圆周上各等分点向圆心所作的半径。
 A. 辐　　　　　　　B. 形　　　　　　　C. 线

24. （　　　）是同轴两个大小不同圆而另作圆弧线组成。
 A. 辐　　　　　　　B. 同心圆　　　　　C. 碟状圆

25. 圆周是平面曲线，当其平行于画面时，其透视仍然是一个（　　　）。
 A. 平面曲线　　　　B. 同心圆　　　　　C. 圆

26. 方体的两对应面中心相连为（　　　），截面是球体内中心点位置画的各个平面圆。
 A. 中心轴　　　　　B. 中线　　　　　　C. 平面

27. AB 为中心轴，消失余点 V1、V2，AB、CD、EF 三轴的三个截面为水平、成角、成角截面，椭圆形轴线的截面与画面成角与地面平行，简称（　　　）。
 A. 水平　　　　　　B. 成角　　　　　　C. 成角截面

28. 与三点透视相比，广角透视的透视感（　　）。

 A. 减弱　　　　　　　　B. 增强　　　　　　　　C. 畸形

29. 鱼眼透视仰角为 30°，俯角为 45°，横向开角为（　　）。

 A.85°～120°　　　　B.90°～120°　　　　C.120°～180°　　　　D. 120°～148°

30. 长焦透视的平面化透视效果为（　　）。

 A. 放大效果　　　　　　B. 压缩效果　　　　　　C. 畸形效果　　　　　　D. 拉伸效果

二、多项选择题 (30 题)（在每小题的备选答案中选出二个或二个以上正确答案）

1. 透视学是文艺复兴时期重要的科学发现，它系统研究了物体形状变化的方法和规律，其完整理论的形成经过（　　）几位艺术家的研究得到完善。

 A. 莱昂·巴蒂斯塔·阿尔贝蒂　　　　　　B. 阿尔布雷特·丢勒

 C. 皮耶罗·德拉·弗朗切斯卡　　　　　　D. 列奥纳多·达·芬奇

2. 视向分为（　　）。

 A. 平视透视　　　　B. 仰视透视　　　　C. 俯视透视　　　　D. 倾斜透视

3. 斜面透视分为（　　）。

 A. 平行上斜　　　　B. 平行下斜　　　　C. 成角上斜　　　　D. 成角下斜

4. 曲线包括（　　）。

 A. 线的曲　　　　　B. 面的曲　　　　　C. 体的曲　　　　　D. 弯曲的弧面

5. 日常生活中，曲线分为（　　）。

 A. 曲线　　　　　　B. 平面曲线　　　　C. 立体曲线　　　　D. 圆形

6. 在透视的纵深关系中，不同透视方向的线段有（　　）。

 A. 距离变化　　　　　　　　　　　　　B. 长度变化

 C. 与画面成垂直关系的线段　　　　　　D. 与画面成倾斜关系的线段

7. 运用平行透视作图方法可以绘制（　　）透视图。

 A. 沙发　　　　　　B. 书桌　　　　　　C. 茶几　　　　　　D. 床

8. 运用等距离平行景物作图方法可以绘制（　　）透视图。

 A. 路灯　　　　　　B. 电线杆　　　　　C. 行驶中的列车　　　D. 路旁的树木

9. 在倾斜透视中，X 距点和 M 测点分别具备（　　）功用。
　　A. 测透视深度　　　　　　　　　　B. 测距点
　　C. 测天点或地点的透视高度　　　　D. 测视高

10. 根据画面与景物的关系，鸟瞰图可以是（　　）。
　　A. 顶视　　　　　　B. 平视　　　　　　C. 倾斜视　　　　　　D. 俯视

11. "八点法"是在圆周基面投影上作外切（　　）并作（　　），与圆（　　）或（　　）共有 8 个点。
　　A. 四边形　　　　　　B. 对角线　　　　　　C. 相切　　　　　　D. 相交

12. 夸张透视根据画面需要，镜头离被摄体越远，被摄体显得越小，外观上的大小变化越小。通常夸张透视的形式有（　　）。
　　A. 广角透视　　　　B. 鱼眼透视　　　　C. 长焦透视　　　　D. 凸点透视

13. 平行透视方形景物三组边线的透视方向为（　　）。
　　A. 垂直　　　　B. 水平　　　　C. 向主点　　　　D. 向心点

14. 平行透视的作图方法有（　　）。
　　A. 迹点法室外景作图　　　　　　B. 迹点法室内景作图
　　C. 距点法室外景作图　　　　　　D. 距点法室内景作图

15. 在人的正常视域中，平行的正方体没有一个平行画面，且仅有一条直边距画面最近，这个立方体与（　　）构成两点透视关系。
　　A. 心点　　　　　　B. 视点　　　　　　C. 画面　　　　　　D. 平面

16. 心点为画者的视中线与画面垂直相交的一点，其位置在（　　）正中，凡是（　　）都集中在心点上。
　　A. 地平线　　　　B. 地面平行　　　　C. 画面成直角变线　　D. 截面

17. 人体的透视分为头部、躯干和四肢，均可以用（　　）的透视来分析。
　　A. 立方体　　　　B. 长方体　　　　C. 圆柱　　　　D. 锥体

18. 人体是由对称元素组合，正面直立的人，（　　）都构成水平线。
　　A. 双肩　　　　　　B. 双胯　　　　　　C. 双膝　　　　　　D. 臀

19. 将人体分解，各种不同的几何体块都有一定的基本形，并由连动轴（　　）加以连接，这些轴是活动的因素，体块在肌肉的作用下，通过轴的扭转错动，可以改变彼此的方位关系，影响整个人体的透视变化。

 A. 头　　　　　　　　B. 关节　　　　　　　　C. 脊柱　　　　　　　　D. 双膝

20. 人体四肢的透视变化依它与画面所成的角度而定，当人正面抬腿时，透视将以（　　）表现。

 A. 大腿缩短　　　　　B. 大腿拉长　　　　　C. 下肢缩短　　　　　D. 下肢拉长

21. 人体四肢的透视变化依它与画面所成的角度而定，当人侧面抬腿时，透视将以（　　）表现。

 A. 大腿缩短　　　　　B. 大腿透视不变　　　C. 小腿缩短　　　　　D. 小腿透视不变

22. 上肢是人体最灵敏的部分，重要的部位有（　　）。

 A. 肩关节　　　　　　B. 肘关节　　　　　　C. 腕关节　　　　　　D. 手掌

23. 上肢动作体现了一个人的习性、习惯、职业和性格，上肢的比例是（　　）。

 A. 上臂约为 1 又 1/3 个头长　　　　　　　　B. 前臂约为 1 个头长

 C. 手约为 2/3 个头长　　　　　　　　　　　D. 总共为 3 个头长

24. 手是人体除了面部表情外最善于表现的部分，反映画面主人公的（　　）。

 A. 身份　　　　　　　B. 个性　　　　　　　C. 情绪　　　　　　　D. 优美

25. 眼部是由（　　）组成。

 A. 眼眶　　　　　　　B. 眼睑　　　　　　　C. 眼球　　　　　　　D. 眼袋

26. 耳部是由（　　）组成。

 A. 耳轮　　　　　　　B. 对耳轮　　　　　　C. 耳屏　　　　　　　D. 三角窝和耳垂

27. 在立体的透视图上绘制阴影，主要是判断立体面上的（　　）和求阴线的阴影。

 A. 阴影　　　　　　　B. 阴面　　　　　　　C. 阴线　　　　　　　D. 投影

28. 光平面透视中，将水平线上方定位在中线的左侧或右侧。阴影投射边缘（　　），因此对于太阳或反射点的所有位置，（　　）。

 A. 垂直　　　　　B. 成 30°　　　　　C. 光平面是垂直的　　　D. 光平面是 45° 的

29. 广角透视的特点有（　　）。

 A. 视角窄　　　　　　B. 视角广　　　　　　C. 视野宽阔　　　　　D. 视野狭小

30. 长焦透视成像的特点是（　　　）。

 A. 视角小　　　　　　B. 景深短　　　　　　C. 透视感强烈　　　　　D. 畸形较大

三. 填空题（20 题 40 空）

1. 广义透视学从空间表现方法上将透视分为＿＿＿＿、＿＿＿＿、＿＿＿＿、＿＿＿＿、＿＿＿＿、＿＿＿＿、＿＿＿＿。

2. 18 世纪末，法国工程师蒙许创立的＿＿＿＿，完成了正确描绘任何物体及其空间位置的作图方法，即＿＿＿＿。

3. 达·芬奇通过实例研究，创造了科学的＿＿＿＿、＿＿＿＿和线性透视，这些成果总称透视学。

4. "拜占庭视角" 也被称为＿＿＿＿。

5. 1420 年，＿＿＿＿发明了线性透视。

6. 1482 年，＿＿＿＿在西斯廷教堂绘制的壁画《基督将钥匙交给圣彼得》，采用一点透视为故事设定场景，充分表现出场面的恢宏气势。

7. 1745-1774 年＿＿＿＿使用两点透视创作了一系列蚀刻版画作品。

8. 北宋画家郭熙，在《林泉高致》中结合山水画构图提出了＿＿＿＿；＿＿＿＿；＿＿＿＿。三远法透视变化的构图特点，对中国山水画的发展起到了很大的推动作用。

9. 透视学中分为＿＿＿＿和＿＿＿＿。

10. 视中线是＿＿＿＿与＿＿＿＿相连，与视平线成直角的线。

11. ＿＿＿＿是画者眼睛所在位置。

12. ＿＿＿＿是视点到停点的垂直距离。

13. ＿＿＿＿物体所在平面，也是停点的所在面。

14. 如果将物体归纳在立方体之中平放在水平面上，立方体的长、宽、高的向量中，只有两个向量平行于透视画面，其形成的透视现象即为＿＿＿＿。

15. 人眼看物体，通过光线（即视线）向眼睛集中所形成的角度为＿＿＿＿。

16. 生活中我们经常会看到一排排的树木，道路两侧的路灯、电线杆，以及行驶中的列车，通常会采用＿＿＿＿对这些景物进行透视作图。

17. 当方形物体与地面、画面倾斜成一定角度时，存在一组斜边消失在天点或地点的透视，称为＿＿＿＿。

18. 天点和地点的位置始终跟着底迹面的＿＿＿＿、＿＿＿＿、＿＿＿＿。

19. 广角透视的透视感强烈，视角为＿＿＿＿。广角透视具有＿＿＿＿、＿＿＿＿、＿＿＿＿的特点。

20. 鱼眼透视的视角为＿＿＿＿。鱼眼透视的成像为＿＿＿＿，特点为＿＿＿＿。

四. 判断对错（20 题）

1. 一点透视又称为成角透视。 （　　）

2. 1525 年，阿尔布雷特·丢勒所著的《测量指南》，提出分格画法，试图以平行透视正方形网格作出精确的余角透视图。 （　　）

3. 列奥纳多·达·芬奇创作的《最后的晚餐》，运用了平行透视线条汇聚的特点，将观者的视线引向主人公耶稣的头部。 （　　）

4. 正常视域是由目点引出的视角约为 30° 的圆锥形空间。 （　　）

5. 菲利皮诺·利比创作的《托比亚斯和天使》，运用斜透视法表现斜轴线向上的延伸，增强画面的效果。 （　　）

6. 1415—1432 年，凡·艾克兄弟创作的《根特祭坛画》，运用重叠法表现空间的上下关系。 （　　）

7. 透视学里近大远小法，是现代线性透视学的重要理论基础。 （　　）

8. 清杜公草堂图刻石四合院，运用了环形透视的方法，表现殿宇回廊。 （　　）

9. 安布罗吉奥·洛伦泽蒂创作的《天使报喜》，运用一点透视的绘画方法，展示了精细的结构视角。 （　　）

10. 1482 年，皮耶罗·德拉·弗朗切斯卡的著作《论绘画中的透视》，奠定了透视学发展的基础。 （　　）

11. 1585 年，安德烈亚·帕拉第奥在维琴察运用成角透视原理制作了永久舞台背景。 （　　）

12. 1745—1774 年，乔凡尼·巴蒂斯塔·皮拉内西运用两点透视作图，创作了一系列蚀刻版画。 （　　）

13. 南朝宋的山水画家宗炳，其论著《画山水序》为中国最早的山水画理论著述，论述了高远法中形体透视的基本原理和验证方法，指出了空间的处理方法。 （　　）

14. 北宋山水画名家范宽的《溪山行旅图》，运用高远法构图。 （　　）

15. 深远法，也称"鸟瞰"，观者的视点较高，景物尽收眼底，"使人望之莫穷其际，不知其为几千万重"，故曰"深远之色重晦"。 （　　）

16. 元代画家、诗人倪瓒在其画作《渔庄秋霁图》中使用三段式构图，表现出太湖的云水朦胧，精致悠闲的小景山水。 （　　）

17. 视高是视点到视心的垂直距离。 （　　）

18. 视角是任意两条视线与视点构成的夹角。绘画上采用的视角不超过120°。 （　　）

19. 画幅是在90°视角的视圈线范围内选取的一块作画面积。 （　　）

20. 凡是与画面不平行的直线都是变线，相互平行的变线都向同一个灭点集中。 （　　）

五. 名词解释题 (20题)

1. 透视画面

2. 空气透视法

3. 散点透视法

4. 测点

5. 距点

6. 视域

7. 中心视线

8. 原线

9. 变线

10. 灭点

11. 距点法

12. 缩短距离法

13. 成角透视

14. 倾斜透视

15. 鸟瞰图

16. 网格法

17. 色彩透视

18. 空气透视

19. 广角透视

20. 鱼眼透视

六. 简答题 (10 题)

1. 透视的研究对象是什么？ 为什么称为"透视"？

2. 宋代郭熙总结出的三点透视画法包括哪些？

3. 平行透视和成角透视在表现空间中的特点是什么？

4. 如何运用透视的视域范围绘制三点透视，特点是什么？

5. 透视的特点有哪些?

6. 曲线透视的作图原则是什么?

7. 反影透视的规律有哪些?

8. 阴影和投影的区别是什么?

9. 余点在实际场景中的位置是什么？

10. 在描绘和处理方形景物时，除了透视方向和透视变窄之外，还要考虑哪几点？

七．论述题 (5题)

1. 中国传统绘画与西方绘画在透视处理手法上有哪些差异。中国传统绘画与西方绘画在神与形上各有什么差异？

2. 根据个人经验，谈一谈透视在传统绘画与艺术设计中的作用。

3. 试论透视学知识如何应用到实际设计中。

4. 根据个人经验，谈一谈透视学为何会成为设计专业的基础课程。

5. 结合你的专业，谈一谈透视学在实际设计作品中的作用。

七. 操作题（5题）

1. 利用一点透视方法，绘制一幅书房的透视图。

2. 利用等距平行透视方法，绘制一列行驶中的火车的透视图。

3. 利用倾斜透视的透视方法，绘制一幅仰视视角的摩天大楼。

4. 利用曲线透视法，作出房屋拱顶的两点透视。

5. 利用人物场景透视原理，创作一幅人物场景。